現代藝術
怎麼一回事

教你看懂及鑑賞現代藝術的30種方法

現代藝術
怎麼一回事

蘿斯・狄更斯（Rosie Dickins）著

朱惠芬 譯

三言社

目次
Contents

啟航 1870-1914
Breaking away

【關於書中的符號】

◉ 本書提供豐富而全面的全球藝術網站連結。上網至 www.usborne-quicklinks.com,先鍵入關鍵字(Enter your keywords):modern art,於頁碼查詢欄(Enter a page number),鍵入內頁指示的號碼,就可連結到與該頁相關的主題網站。

⇨P151 在本書中,介紹111位當代藝術家,及118個現代藝術名辭,為方便讀者閱讀內文時隨時查閱,在相關人名及名辭後,均附上書末頁數。遇到不熟悉或是有興趣的主題,讀者可隨時檢索,翻閱至後面查詢進一步的說明及簡介。

夢想與衝突 1914-45
Dreams and conflicts

新的方向 1945-69
New directions

什麼都可以 1970～
Anything goes

有用的資訊
Useful information

你今天現代藝術了嗎？

「我不懂藝術啦！」「看不懂現代藝術在做什麼耶！」每當聽到這類的謙遜（（或推諉）說辭時，心中總是油然升起婉惜之情。難道說接觸藝術、認識藝術，是如此地拒人於千里之外嗎？不是說「人人皆為藝術家」「處處是藝術」嗎？這樣的說辭絕不是口號，而是有跡可循、有法可行。

記得有一次與非藝術圈的朋友提及被《時代》雜誌（Time）選為二十世紀最偉大的藝術家及作品，畢卡索與他劃時代的經典巨作——「亞維儂姑娘」（請參見第41頁）榮登榜首。朋友嗤之以鼻地說：「那女人畫得這麼醜又不像，怎麼可能是最偉大的傑作呢？」我跟他解釋說：「傳統的古典畫作是在二度的平面空間裡，透過透視法，讓觀者看到宛如三度空間（有景深深度）的真實景致；但是，畢卡索卻顛覆這個主導我們幾百年看畫習慣的繪畫傳統，讓我們在二度空間的平面上，同時看到不同角度的景致並置在同一個畫面裡。」朋友這才恍然大悟發現到：「原來愈了解藝術發展過程中的原委，才愈能開放並接受不同的藝術創意表現。那我應該多聽聽、多看看才對囉！」

在強調創意思考的今天，藝術正是改變慣性思維的最佳媒介。藝術不只是藝術，它是一種態度，一種視野，一種正面能量，及一種「具化的哲學思維」。哲學愛好智慧，哲學是對人類經驗做整體而根本的反省，從中獲得啟發後，再指引到實際生活上。而藝術就是將這樣的智慧直接與生活連結、和生命對話。

看看古往今來的作品，藝術談的其實離不開人類生活經驗的陳述與反芻，而所謂藝術的態度及視野，就是讓我們的日常生活作息，不再受限於慣性思考，能夠延伸想像的空間，開展創意的想法，養成對事物深刻的反省與觀察。

舉例來說，美國藝術家克魯格的作品「無題」（你的凝視打在我的側臉上）（請參見第134頁），就帶給了我很大的震撼。每個民族、每個社會都有各自獨立發展的美感判斷準則，就像泰北的長頸族、或是台灣的瘦身美女；而克魯格的作品卻強烈點出：在這種集體的美感強迫制約下，我們是否還能把持堅定的自覺能力，去關照隱藏在社會壓力之下的種種不平等、不合理對待？

朱惠芬

藝術文字工作者及藝文漫遊者，華梵大學中文系兼任講師，教授「藝術鑑賞」（1999- 至今）。曾任台灣女性藝術協會（女藝會）理事長（已卸任）、中華民國視覺藝術協會（視盟）副理事長（現任）。譯者於台灣大學圖書館學系畢業後，先後任職於廣告及電腦公司。為追求生命中的理想實現，赴美國紐約市立大學藝術研究所攻讀藝術史碩士學位，以親身經驗具體落實「人人皆為藝術家」理念。回國後曾服務於民間企業單位：帝門藝術教育基金會、及國巨文教基金會。參與數十件國內公共藝術設置專案的相關審議／評審／執行小組委員工作，並為芃采創意藝術工作坊負責人。

而如果單就審美的角度來看，審美的第一個階段就是「所見即所得」（What you see is what you get.），也就是說作品的意義如你眼睛所見。但是，如何讓我們的眼睛所見如「海納百川」般的細膩有深度呢？想要看得深、看得廣，審美的眼光必須經過鍛鍊，更需要知識的豐富。如果你知道「現代藝術之父」塞尚為什麼要將我們觀畫的自然再現原則，翻轉成用幾何造形來重現自然，也才會明白為什麼畢卡索要把畫得像的東西，反而把它畫得很不像，如此也才能成就他藝術原創的崇高地位。

有了對藝術史的這層基礎認識後，你或許就會明白「當代藝術之父」杜象放在美術館內展示的小便盆（請參見第69頁），是在搞什麼飛機？！因為他就是要讓你去好好想一想：小便盆不是藝術，那什麼是藝術呢？若是你更進一步質疑：「那我也會做藝術啊！」好，那到底誰是藝術家呢？在此恭喜你了！因為你已經看懂現代藝術了，而這也正是這本書寫作的目的！

在台灣，父母對藝術的認知多半是孩子能畫並且畫得像，因此美術教育多是以寫生畫畫為主。但是，藝術的珍貴並不完全建立在人人都能成為藝術家而已，而是應該能夠將藝術鑑賞當作創作的一部分，進一步讓藝術的美感經驗與創新視野，延展落實到每個人的生活體驗上。譯者本身的藝術學習道路，就是從藝術史的學習開始，透過藝術的潛移默化，領悟到：「懂藝術是生命的幸福擁有。」從現在起，把「現代藝術」變成動詞，讓藝術帶給你每天反省與成長的力量，從今天起，問問自己：「你今天現代藝術了嗎？」

朱惠芬

What is modern art?

什麼是現代藝術？

現代藝術可以是任何東西，舉凡一幅精巧的油畫、一個正在溶化的雪球、或是一間燈火明滅的空屋，都可以被稱為現代藝術。令人驚訝的是，遠在 1850 年代，人們即以「現代藝術」這個名詞來描述藝術。它聽起來感覺好像不是很現代，但是卻被當時的藝術家，以一種十分激進的方式，重新去思索他們創作的目的與觀念。

表現風格大不同

　　幾世紀以來，多數的藝術家嘗試在畫布上創造出一種真實的錯覺，就是所謂的 3D（三度空間）的景象。但是，到了十九世紀後，這種單一的創作表現開始有了改變——部分原因來自於 1830 年代發明的攝影術。在這之前，人們依賴藝術家來捕捉事物的外觀，然而一旦攝影可以達到這項要求時，有些藝術家就覺得他們應該轉而做點不一樣的東西。並且，在過去多數藝術家都是靠有錢人資助，依照他們的喜好來創作作品；然而這種現象到了十九世紀時也有了改變。藝術家開始先做作品，然後才銷售，也因此給了藝術家更多的自由空間來實驗。

　　以作品「空幻」3 和「桌上的吉他」2 二件油畫來做比較說明：兩幅畫作都是靜物畫，都在

表現物件的配置，或者說一種靜物的排列，這是傳統的作畫主題；然而，在這兩幅畫中，其差異點卻遠比相似點來得明顯多了。

強調作品原創性

　　多數人都以藝術家的繪畫技巧來評論其藝術的價值——所以大家對於繪工精細、栩栩如生的繪畫作品如「空幻」，就比實驗性作品如「桌上的吉他」來得有印象多了。但是，對現在許多藝術家來說，原創性遠比技術性重要多了；骷髏頭或許看起來很有說服力，但是吉他的簡單造形和鮮活色彩，讓「桌上的吉他」更具吸引力與創新的想像。

這……是藝術嗎？

　　在今天，藝術是如此地強調原創性，也因此

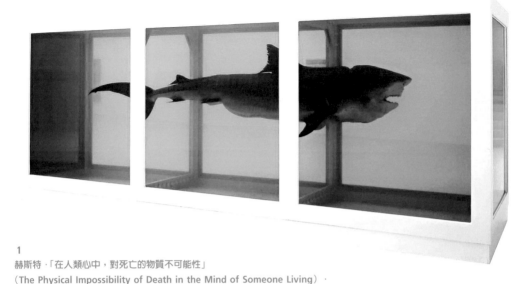

1
赫斯特·「在人類心中，對死亡的物質不可能性」
(The Physical Impossibility of Death in the Mind of Someone Living)·
1991·老虎鯊、5%甲醛、玻璃、不銹鋼·213 x 518 x 213cm
這是一隻真的死老虎鯊，被懸吊在充滿甲醛的箱子裡防止其腐爛。

當藝術家不斷去挑戰我們所認知的「藝術」界定時，也就不讓人感到太過驚訝了！今天當你去參觀一間畫廊，你可能會看到一幅全然泛白的畫布、一個瓶架、一排小圓石、一個漢堡形狀的巨大墊子、或是宴會後留下來的一堆垃圾等等。這些對你來說算是藝術嗎？「藝術」原意指的是「由人創作」的作品，但是上面提到的這些東西，根本非藝術家所創，有些也不過是被藝術家發現而已。你根本不預期會在畫廊看到這些東西。難道就因為在畫廊看到它們，它們就因此而成為藝術了嗎？

新視界的震撼

　　許多的現代藝術作品都故意弄得很新奇嚇人，為的就是要讓你吃驚，並促使你從新的角度看待事物。但是，如果你對這些現代作品仔細觀閱後，又會發現它們常常是我們所熟悉的舊主題。就像作品「在人類心中，對死亡的物質不可能性」**1**所示，英國藝術家赫斯特（Damien Hirst, 1965- ）→ P153 因為將死去動物作為作品而聲名狼藉，他想要去表達死亡的主題，就像那幅十七世紀的油畫作品「空幻」一樣。那個被保存下來的鯊魚，就像那被畫出來的骷髏頭一樣，都是要讓我們去聯想死亡。但是，鯊魚看起來如此地鮮活，以至於讓人無法去面對它死亡的事實——就像赫斯特的作品標題所示：「在人類心中，對死亡的物質不可能性」。

引發爭議辯論

　　現代藝術能夠引發激烈的爭辯，有時候甚至成為法院偵辦討論的案例。每個人都有不

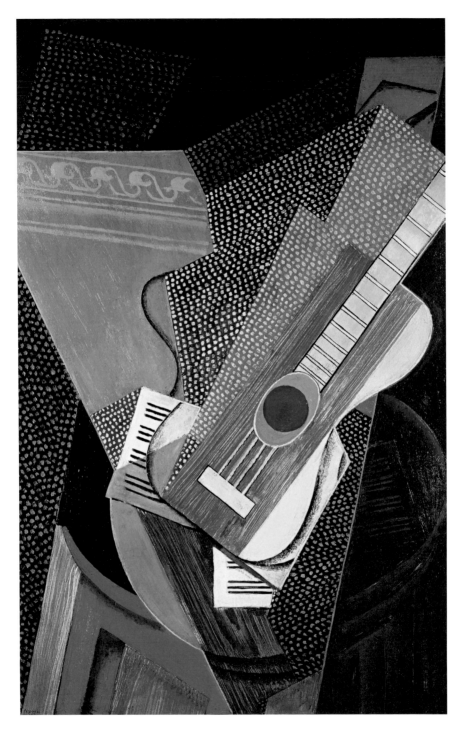

2 葛利斯（Juan Gris, 1887-1927）⊕P153 ·「桌上的吉他」（Guitar on a Table）· 1916 · 油畫 · 92 x 60cm
注意立體派藝術家葛利斯如何運用幾何圖形來切割整體畫面；並且，在二個相連的圖形中以奇特的跳躍
感來造成視差，不致會全然接合在一起。

3
不知名的法國藝術家，「空幻」
（Vanitas），約 1600，油畫
Vanitas 為拉丁文，意指當最
終我們皆步向死亡時，世間之
種種歡愉也頓時成空。

同的觀念和想法，也因此要去解決所有歧見，
並不是件容易的事。例如，雕塑家布朗庫西
（Constantin Brancusi, 1876-1957）⟹P151 曾
經控告美國海關，因為海關要他去證明他的雕
塑作品是「藝術」，結果他贏了＊。但是，美國
雕塑家塞拉（Richard Serra, 1939-）⟹P156 就
沒有如此幸運了。他為紐約市府廣場創作了一
件以巨大彎曲鋼牆為造形的公共藝術「傾斜之
拱」（Tilted Arc），這件作品引發了當地民眾的
不滿，因為他們認為這件作品讓他們無法方便
地使用這個廣場空間。對塞拉而言，這就是他
想要呈現的重點——他企圖改變民眾對這個空
間的認知。但是，法院公聽會後，法官判定這
件作品必須被移走。

在 1998-99 年間，英國藝術家艾敏（Tracey Emin, 1963-）
⟹P152 將她自己的床當作藝術品展示，引發了很大的爭
議，而二位參觀展覽的藝術家甚至在她作品上打起枕頭戰
以示抗議。

＊編註：羅馬尼亞裔雕塑家布朗庫西，為現代主義雕塑的
代表人物之一。他以青銅塑出「空中之鳥」（Bird in space）
系列，因為作品風格抽象，在過美國海關時，被海關關員
認為它們是工業製品而非藝術品。這件訴訟案在 1928 年由
法院判決布朗庫西獲勝。

Looking at modern art

如何欣賞現代藝術

許多人認為現代藝術十分讓人困惑不解，特別是當他們期待能看懂他們眼前所見，或者以為藝術就是要用傳統技巧，畫得栩栩如生的表現手法。其實觀看藝術有各種不同的方式，在此，就要幫大家解答一些在觀賞現代藝術時可能會提出的疑惑。

現代藝術是什麼？

現代藝術最讓人感到困惑的原因之一，就是看不出作品到底要表達什麼意思；但是，其實作品的標題能夠給你一些線索——即使是如「作品」（Composition）或「即興作品」（Improvisation）這樣的編號標題，還是一樣可以提供觀賞的蛛絲馬跡。模糊的作品標題通常也代表著藝術家不想去刻意表達一個特殊的情境，而是希望傳達他或她對於藝術或生命的看法。

同樣地，作品本身其實就能夠提供一些線索——雖然可能第一眼看到它時，無法輕易地得到觀賞的切入點。但是，只要仔細地端詳作品，想一想作品展現出什麼樣的內涵，藝術家用了什麼樣的風格及顏色，而這一切種種又讓你感受到什麼樣的訊息。

有些繪畫及雕塑品並沒有明顯的主題，所運用的顏色和形狀可能只是因為藝術效果的需要，而非實景重現，這就是大家所認知的抽象藝術（abstract art）⇒P158。你必須站在整體構圖的角度，而非它所代表的事物形象來欣賞作品。

藝術品是如何被做出來？

此外，也有必要去想一想作品是如何被創作出來的。現代藝術家不再只限於用畫的或雕塑的，他們會使用非常多樣的材料或「媒材」。有些藝術家會拍攝影片或照片，或是隨手拾取他們碰巧看到的東西來當作創作材料。有些藝術家會為了特殊的場域創作作品——像是我們所熟知的「裝置藝術」（installation）⇒P160。有些藝術家並不實際做出作品來，而是透過表

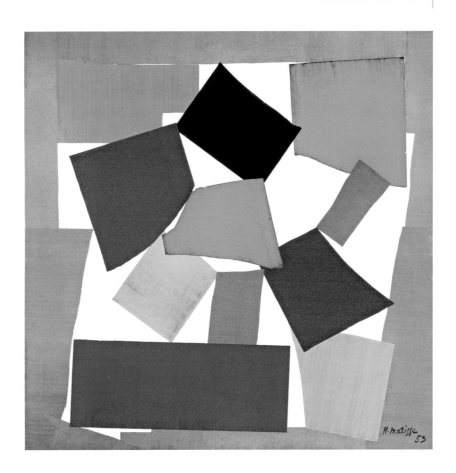

1 馬諦斯（Henri Matisse, 1869-1954）⊕P155．「蝸牛」（The Snail），1953．彩色剪貼紙．286 x 287cm
第一眼乍看時，這幅畫看起來像是一個明亮且愉悅的圖像而已，但是從作品標題可以獲得更多的線索。你會不會認為那些絕曲的安排代表著蝸牛殼上彎曲的形狀？另外，在角落邊有一個小小的紫紅色形狀，像是一隻小蝸牛的剪影，你注意到了嗎？

2
喬德（Donald Judd, 1928-1994）⇒P154，「無題」
（Untitled），1985，鋁板上加彩，30 x 120 x 30cm
美國藝術家喬德選用金屬和其他工業材料來創作，
他對於深究這類材質的特性，特別情有獨鍾。

演或文件，傳達他們的想法。這些不同方式的
選擇完全取決於藝術家想要如何去詮釋藝術。

藝術品在何時被做出來？

　　倘若你知道藝術品是何時被創作出來，而同
時間又發生了什麼大事，或許能幫助你解釋為
什麼藝術家會選擇特定的方式來創作。大的歷
史事件，例如：戰爭影響了每個人，當然也
包括藝術家。而藝術運動如立體派（Cubism）
⇒P159 或印象派（Impressionism）⇒P160，
參與其中的藝術家共同創作並分享想法，這些
運動的發展都可能對每一位藝術家的風格產生
重大的影響。因此，如果單就劃分流派的「藝
術主義」（isms）看待所有作品，可能會因此
造成誤解。藝術並不全然地適合被歸類劃分，
每位藝術家及每一件作品都是獨一無二的。

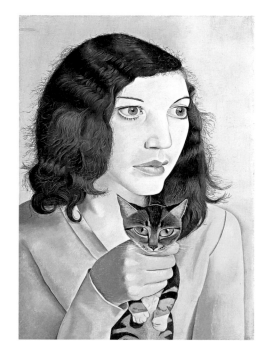

3 佛洛伊德（Lucian Freud, 1922-）⇒P152，「女孩與小貓
咪」（Girl with a Kitten），1947，油畫，39 x 30cm
心理學家佛洛伊德的孫子，他以強烈且精細的肖像畫聞
名，很難將他分類於任何的藝術流派中，有時他被拿來
與寫實主義（Realism）相比，有時又類比到表現主義
（Expressionism）。

4 布爾喬亞（Louise Bourgeois, 1911-）＋P151，「媽姆」（Maman），1999，青銅與鋼鐵，927 x 892 x 1024cm
這隻巨大的蜘蛛，就是今天你在美術館常常會看到的藝術品之一。它就站立在西班牙畢爾包的古根漢美術館外
（The Guggenheim Museum in Bilbao, Spain）。

你喜歡它嗎？

　　另外一個重要的問題就是：你喜歡藝術嗎？
為什麼？這個問題的答案沒有所謂的對錯。它
是品味問題——而品味會隨時間所改變。可能
百年前令人感到驚嚇的作品，今天看來卻很稀
鬆平常。在1850年代，印象派畫家被認為十
分無禮暴戾，而今天他們卻受到高度的推崇，
若是和許多今天當代的藝術相比，他們甚至已
經看起來太過傳統。

關於這本書

　　這本書探討從1850年代迄今，現代藝術發
展的歷史並約略地以事件發生的順序安排，因
此你能夠看到各類藝術發展的情況；並且了解
它們與當時事件發生的關連性。每一章節涵蓋
一段重要的藝術史時期，同時並介紹其主要觀
點與運動，並觀賞一些具有賞析深度的經典作
品。如果可以的話，你可以嘗試去藝廊或是美
術館參觀，親身去感受被藝術撞擊的第一手經
驗。同時，你也可以從這本書推薦的網站中觀
賞到更多的藝術作品。

👁 網站連結

上網至 www.usborne-quicklinks.com，你可以瀏
覽到現代藝術的一些選項，先鍵入關鍵字（Enter
your keywords）: modern art，於頁碼查詢欄
（Enter a page number）鍵入8。

啟 航
Breaking Away

在十九世紀，許多藝術家開始打破傳統，
去探索激烈的新觀念與新方式來創作。這
種趨勢被稱為「前衛」（avant-garde）——出
自法文，原指軍隊的先鋒部隊，現在則指
涉創新、新銳的藝術。

科希那·「有著娼妓的街道」（局部）·1914-25。完整的圖解請見第 36 頁。

讓世人「印象」深刻

幾世紀以來，大多數藝術家常常只能受限於嚴肅的歷史畫或宗教畫，很難去創作極度精緻、且主題生活化的畫作。然而，在1870年代，一群年輕的法國藝術家開始以一種流動、看似未完成的風格，畫出日常生活的場景。這樣的畫作引發藝術界多數人的驚駭，這群反叛的藝術家就是今天大家所熟知的印象派（Impressionism）⇒P160，他們開創了第一個前衛的藝術運動。

走向戶外的即興寫生

以往，藝術家幾乎都只在畫室裡創作；但是到了1860年代，幾位年輕的藝術系學生，包括：莫內（Claude Monet, 1840-1926）⇒P155和雷諾瓦（Pierre-Auguste Renoir, 1841-1919）⇒P156 等，開始走向戶外寫生，他們認為這種作畫方式能讓他們的作品看起來更有新鮮感與更具即時性 1。同時，他們也選用新的作畫媒材，例如攜帶式的管狀顏料，利用其便利性來達成戶外作畫的可能。畫家一向會到戶外研習繪畫，然而僅止於單純的學習研究，之後再回到畫室完成畫作。因此，若是和在畫室中完成的作品相比，這些藝術系學生的作品看起來就像是草圖，十分粗糙，幾乎是用沒調和過的油彩，以快速的筆觸完成。但是莫內和其他的印象派藝術家卻勇敢地踏出激進的步伐，將這樣的畫作視為完成的作品。

光線和陰影

莫內和他的畫家朋友們，想要探索物體在自然光線下持續的光影變化。作品「日出・印象」2 是他早期實驗的一個例子，以霧色和水面上的黎明天光變化為研究主題。藝評者拉瑞（Louis Leroy）以這幅畫作的標題，稱這個新的藝術風格為「印象派」，然而拉瑞卻是以一種挪揄的口吻來命名，他認為隨便找個壁紙設計師都能畫得比他們還好！

瘋狂藝術家

印象派畫家將他們對鄉間的注意力同時也轉向都會，他們畫忙碌的街道、咖啡館、公園和車站。以現在的眼光來看，這些題材似乎並不

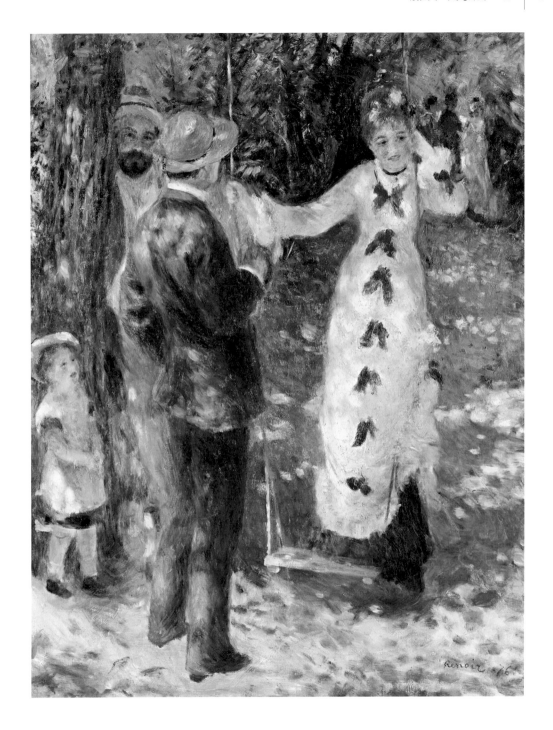

1 雷諾瓦·「盪鞦韆」（The Swing）·1876·油畫·92 x 73cm
請注意雷諾瓦畫中這些明亮輕塗的色彩，為的是用來表現那些穿透樹梢的閃爍陽光。

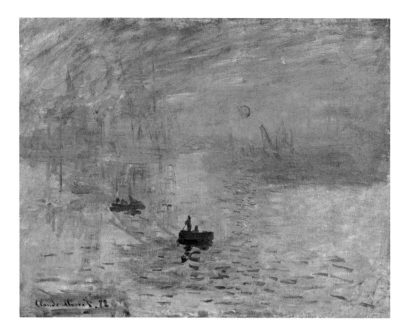

2 莫內 ·「日出 · 印象」(Impression: Sunrise) · 1872 · 油畫 · 48 x 63cm
「日出 · 印象」畫的是法國 Le Havre 碼頭，但卻幾乎看不清楚船。
因為莫內對於橘色陽光與略帶紫色霧色的效果更有興趣。

突出，但是對當時的藝術家而言，卻是極不尋常的主題。他們畫出日常生活中的點點滴滴，像是表現日常生活的「在咖啡館露台的淑女們」3，或是描繪巴黎街景的「夜晚的蒙馬特大道」4。雖然今天印象派已經十分受到歡迎，然而在當年他們卻是受到敵視的。他們的作品被全然拒絕於正式展覽之外，因此他們自力救濟自辦展覽。此外，他們也備受媒體譏笑諷刺。在他們1876年的展覽過後，一位評論者稱他們為「一群瘋子」。

莫內曾經刻意將一些春天剛發芽的嫩葉拿掉，以便他臨摹冬天的景致。

捕捉瞬間

攝影術雖然於1830年代發明，然而在印象派畫家所處的年代已相當普及。這代表著許多藝術家認為他們已不再需要去創作寫實作品——這部分可以讓相機來代勞。不過他們卻使用相片來研究律動，一張一張地觀看行進 / 運動的細節。同時，相片也影響了他們對畫面構圖的想法，藝術家開始從非預期角度切入，描繪出非正式的通俗視點，好像他們用相機拍攝快照一般。這種手法讓藝術家的作品感覺更自發性，給予畫作一種自然的表情，就像在現場直接拍攝一樣。

網站連結

有關「印象派」的所有相關資訊，請上網 www.usborne-quicklinks.com，先鍵入關鍵字（Enter your keywords）：modern art，於頁碼查詢欄（Enter a page number）鍵入13。

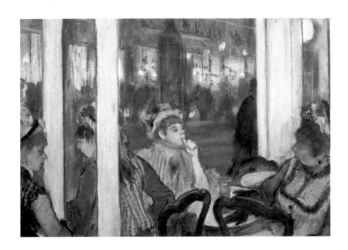

3 竇加（**Edgar Degas, 1834-1917**）
⊕P152 ．「在咖啡館露台的淑女們」
（**Women on the Terrace of a Café**）．
1877．粉彩畫．55 x 72cm。注意到
角落這些女士們，她們部分的身體如
何地被裁切掉，就好像相片的取景一
般。這種構圖上的安排手法，與傳統
繪畫中小心安排各種姿態的畫法很不
相同。

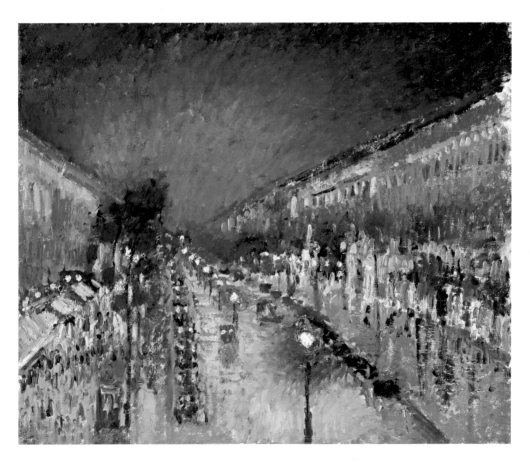

4 畢梭羅（**Camille Pissarro, 1830-1903**）⊕P156 ．「夜晚的蒙馬特大道」（**The Boulevard Montmartre at Night**）．1897．油
畫．53 x 65cm。畢梭羅曾以此街景，在一天當中的不同時段，畫出一系列作品。這幅作品描繪的是一個漆黑的雨夜，街燈
與櫥窗林立的整條街景所映照出的人工化的都會景致。注意觀看這些燈光如何地將濕潤的街景點亮，而透過畫作的表面處
理效果，如何映入你的眼簾。

繽紛的色彩「視」界

到了十九世紀晚期，部分藝術家開始思索如何用令人驚艷且原始的方式來表現色彩。其中一些人從開發新的科學理論，來探究我們是如何看待色彩的；其他人則是開始運用色彩，來做為象徵面或是情感面的譬喻聯結，試圖讓他們的畫作更具想像力與鮮活力，甚至比生命本身更具表現力。

創造一個點

1880年代，法國畫家秀拉（Georges Seurat, 1859-91）⟹P157 發明了一種被稱為「點描法」（Pointillism）的技術，利用色彩強烈對比的細小色點作畫。作品「大碗島的星期日午後」1 就以約三百五十萬個點完成；從遠處觀看時，這些點會變得模糊不清，這些顏色也因此看似調和在一起。秀拉是從人類視網膜觀看事物的新光學科技中得到靈感，而將它轉化為色彩數量的組合構成。他認為透過眼睛把色彩混合組成，會比直接把顏色調和好畫在畫布上，效果更顯明亮豐富。

反差與調和

秀拉所設計出來的這些色點，以及利用這些色點來影響周遭色彩的方式，創造出一種新的

這個色盤上有紅色、黃色及藍色，是創造其他色彩的三原色。

作畫方法。例如：藍色的最大反差色是橘色，所以藍色在橘色旁邊就顯得比較明亮。你可以運用「色盤」（colour wheel）⟹P159 來研究顏色之間的反差關係，在色盤中，每個顏色相對的一方互為「補色」，補色間有最強烈的反差效果；而旁邊則是相調和的顏色，具有最相似的效果。

陽光與花朵

1888年，荷蘭藝術家梵谷（Vincent van Gogh, 1853-90）⟹P155 搬至法國南方的小

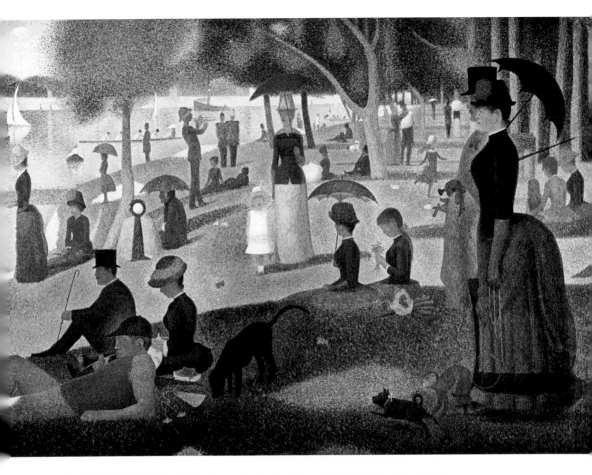

1 秀拉·「大碗島的星期日午後」（**A Sunday on La Grande Jatte**）·1884-86·油畫·208 x 308cm

鎮亞爾斯（Arles）居住，受到南方陽光沁潤的風景影響，他開始在畫中加入更明亮、陽光般的色彩。幾個月後，他的朋友高更（Paul Gauguin, 1848-1903）⇨P152 也搬來跟他一起居住、一起工作。

　　在亞爾斯這個小鎮上到處都看得到向日葵，梵谷曾畫過一系列向日葵的作品 **2**，用來裝飾家裡以歡迎高更的到來。梵谷十分喜愛這些亮麗的黃花色彩，並以厚重、不平均的多層次繪畫方式，快速地完成作品。這種新的「鉻黃」色（chrome），是一種明亮的化學色彩，

你可以看到這些單獨的色點，在放大的情況下，更顯清晰。

今天已成為普遍使用的顏料，而梵谷在使用時卻是完全不加稀釋直接畫上去。梵谷認為顏色有其象徵意義；這些黃色對他而言，一如觀者所能感受到的，代表著幸福、友誼及祥和。

島嶼夢想

　　高更和梵谷曾一起親密地工作過，但是他們卻各自發展出不同的創作風格。梵谷喜好從生

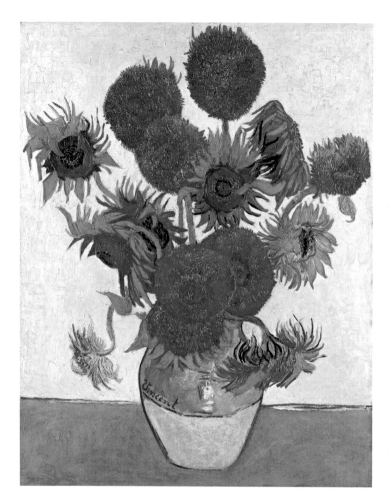

2 梵谷．「向日葵」（Sunflowers）．1888．油畫．92 x 73cm
注意到在花瓶和桌面上的那些藍色筆觸，這種創新筆觸使得旁邊的橘黃色更形凸顯。

活中取材作畫，然而高更卻偏好跟隨他的想像
力奔馳，且通常選擇與心靈相關的主題。高更
的作品表現較為平坦滑順，更多簡化的形狀。
但是，二位藝術家同樣將色彩做誇張的表現，
高更也鼓勵其他藝術家做同樣的嘗試，因為他
認為色彩是繪畫最重要的元素。

　　當梵谷和高更開始吵架後，他們在亞爾斯的
夥伴情誼也隨即在冬天畫上句點；在一次激烈
的爭吵過後，高更逃離了亞爾斯。幾年後，高
更徹底地離開法國，去尋找他眼中的塵世天

堂。高更旅行到了位於南太平洋上的大溪地
（Tahiti），在那裡，他從當地的生動景致與古
代宗教神話中得到靈感，畫了許多精彩的畫作
與雕塑傳世。

👁 **網站連結**

有關藝術家如何運用色彩的所有相關資訊，請
上網 www.usborne-quicklinks.com，先鍵入關鍵字
（Enter your keywords）：modern art，於頁碼查詢
欄（Enter a page number）鍵入 15。

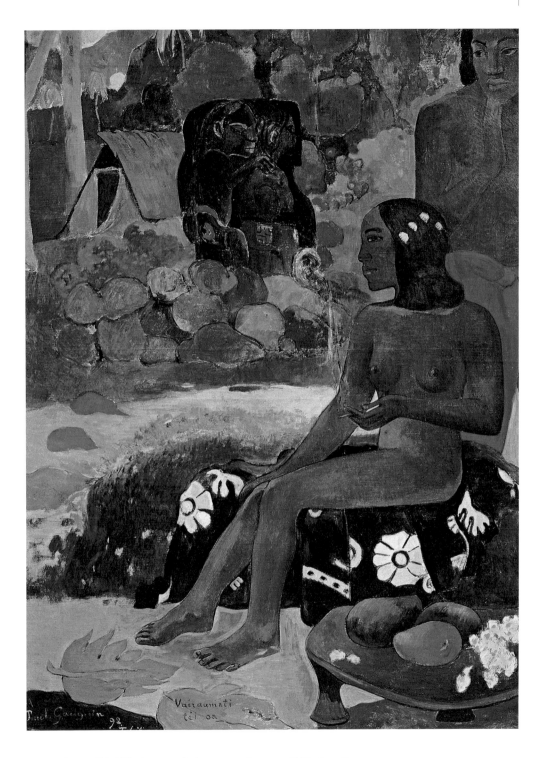

3 高更 ·「她叫做維努瑪蒂」（She is Called Vairaumati）· 1892 · 油畫 · 91 x 68cm
　根據大溪地的神話，維努瑪蒂是一位美女，並且是大溪地神祇歐洛（Oro）的妻子。

梵谷星夜

這幅戲劇性的夜景畫作，有著閃爍的星群和變形的夜空，是由知名荷蘭畫家梵谷所畫的世界名作之一。梵谷說：「看著星星，總讓我作夢。」這幅畫是梵谷少數在室內創作的風景畫之一，是他運用想像力與記憶所完成的作品。

真實與想像

作品「星夜」2 是一幅想像的風景畫，內容呈現的是充斥著渦旋狀的夜空和如火舌般的柏樹。這個夜空是根據梵谷旅居法國的窗外景致所畫成的，但是他卻在村落中虛構了有荷蘭式風格的教堂；而那些整齊、且用直線畫成的房舍，就是用來與周遭的渦旋與盤繞做出強烈的對比。

凝視星群

根據天文學家的證實，梵谷筆下這幅「星夜」的夜空是相當正確的，因為那顆較亮的金星（Venus）是低於地平線的。但是，梵谷之所以選擇精確地畫出這十一顆星，應該跟他想要表達《聖經》上有關於約瑟夫（Joseph）的故事有關。根據《聖經》記載，約瑟夫曾夢到其光

明的未來，並且說道：「看呀！這太陽、月亮和十一顆星群都順從於我。」（意謂：它們向他鞠躬致敬。）

表現你自己

梵谷喜歡用強烈濃重的色彩作畫，他通常從顏料管中直接擠出顏料，畫得厚厚一層，且留下非常明顯的作畫痕跡。由於他為精神疾病所苦——也是因為如此，使得他切下他的部分左耳——所以許多人認為他的這些鮮明顏色和粗糙、無休止的畫痕，正是他受苦心靈的反映。在作品「星夜」中，自然有一種狂亂騷動的氣氛，藝術家畫這幅作品時，正住在法國聖荷彌（Saint-Remy）的精神病院中。

雖然處於精神崩潰的創傷下，但是梵谷還是能夠在他的藝術上施展他對畫藝的掌握與技

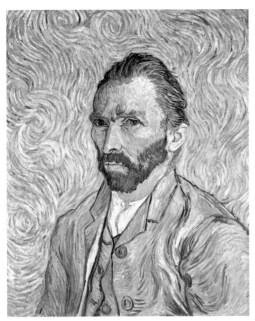

1
梵谷．「自畫像」（Self Portrait）．
1889．油畫．65 x 54cm
在完成作品「星夜」的幾個月後，
梵谷在聖荷彌時畫下這幅自畫像。

巧。他非常慎重地處理色彩與結構肌理，以創
造出強而有力的情感。梵谷曾寫道：「與其只
是試著精確地重現我眼前所見的事物，我寧
可恣意地使用色彩，以求更有力地表達我自
己。」他這種強調表現個人風格的態度，對現
代藝術造成了巨大的影響，特別是繪畫運動上
的「表現主義」（Expressionism） ⇨P159 。

關於梵谷

　梵谷是一位牧師之子，於1853年生於
荷蘭。他在成為藝術家之前，曾經嘗試
過許多工作，如畫商、教師以及傳道牧
師等。1880年，他決定將生命貢獻給藝
術。從那時起一直到他過世，梵谷不眠
不休地在十年內創作出超過2,000件素
描和繪畫。他於1890年自殺身亡。

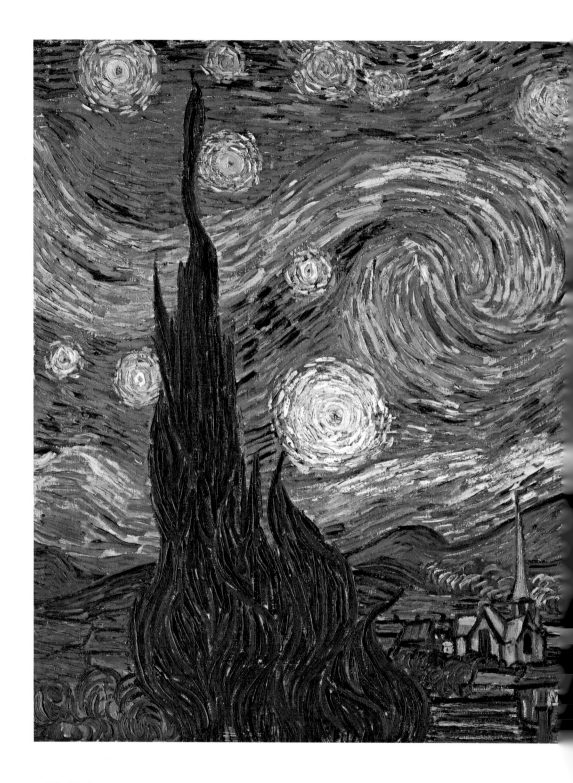

2 梵谷‧「星夜」（**The Starry Night**）‧**1889**‧油畫‧**74 x 92cm**

「星夜」（局部）
在這幅畫的局部放大中，你可以清楚地看到梵谷畫筆所留下來的線條痕跡。這種厚重顏料筆觸的作畫方式，就是所謂的「impasto」，也就是從義大利文的「重擊」（paste）轉變而來的。

　　雖然今天梵谷的作品非常有名，然而在他身處的年代卻是乏人問津；甚至連他的朋友都說他的畫就像是一個瘋子的隨意創作而已。梵谷一生僅賣出過一張畫，他是靠著弟弟西奧（Theo）的支援才得以生存下去。然而，1990年時，梵谷的作品「嘉契特醫生」（Portrait of Dr. Gachet）卻打破藝術拍賣市場的紀錄，以天價約英鎊五千萬（折合當時美金約八千二百五十萬元）賣出。

👁 **網站連結**
有關梵谷一生所有畫作與素描作品的相關資訊，請上網 www.usborne-quicklinks.com，先鍵入關鍵字（Enter your keywords）：modern art，於頁碼查詢欄（Enter a page number）鍵入 17。

奔向野獸狂亂

當藝術家持續對色彩多方實驗時，他們開始去創作一種相較於以往，更具生命力也更不維妙維肖的繪畫風格。與其嘗試去模仿自然——自從攝影術發明後，這部分就相形越不受到重視——藝術家開始思考，如何讓一幅畫作去表現出自有的生命力，他們相信這個信念，將引導他們創造出更具原創性與想像力的作品。

繪畫課程

在眾多努力追求新嘗試的藝術家當中，有一個稱為「那比斯」（Nabis）⟶P161 的藝術團體，希伯來文意指「先知」（prophets），他們受到高更的鼓舞，使用強烈、未經稀釋的顏料作畫。作品「護身符」**1** 是舍路西亞（Paul Sérusier, 1863-1927）⟶P156 與高更一同上課時所畫的森林景色；事實上，它不太像是森林，反倒像是由色塊組合而成的圖案。這件作品正說明了「那比斯」的理念之一：「一幅畫……本質上，就是由一定順序排列組合而成的顏色，所創作出的平坦表面而已。」

狂暴野獸

1905年，法國藝術家馬諦斯（Henri Matisse, 1869-1954）⟶P155 和德蘭（André Derain, 1880-1954）⟶P152 在法國南部的一個小港——康尼爾（Collioure）度過夏天，在這裡，他們倆互為對方畫肖像畫。在畫中，你可以看到德蘭所畫的其中一幅馬諦斯肖像 **2**，以及馬諦斯以大膽鮮明的純色所畫就的風景作品 **3**。就像「那比斯」一樣，他們不認為色彩的運用必須維妙維肖；同時，他們不想因為使用混合過的顏色而減弱視覺效果。因此，他們選擇最鮮明的色彩，以紮實的刮刀筆觸畫出。其結果可能看似粗糙，但實際上卻達成補色間嚴謹的相互平衡。（補色說明 ⟶P22）

那一年秋天，當一些朋友的作品於巴黎展出時，朋友之中如維拉明克（Maurice Vlaminck, 1876-1958）⟶P157 和少數帶有相近風格的作品，在展覽中引發大眾的震驚與憤怒。有一位評論家認為這些作品看起來太過狂暴，因此

1 舍路西亞．「護身符」（The Talisman）．
1888．木板上油畫．27 x 22cm
你可以從藍色樹幹中辨認出樹來嗎？

幫這群展出的全部藝術家取了一個綽號為「野
獸派」（Fauves）⇨P160，法文為「狂暴野獸」
（Wild Beasts）之意。這位評論家帶著輕蔑之
意取下這個名字，然而這個名稱卻被沿用下
來，成為今天你我皆知的藝術流派。

太陽、沙灘及海洋

　「在康尼爾的敞開窗戶」是馬諦斯旅居康尼
爾時所畫，在燦爛陽光下的海濱風情。畫中從
法式窗戶看出去，延展到一個小陽台上，簡潔
地將海濱上的船隻框在畫面中。畫中所有的物
件都以一種炫目色彩，自由地繪於畫布上，幾
乎沒有陰影的部分。它代表著一種對色彩的稱
頌，而非對真實生活的卑屈模仿——雖然它對
在明亮、陽光普照下所能看到的風景樣貌，還
是賦予了一層真實感。

馬諦斯認為藝術應該令人愉快且安祥，他說他想
要表達：「藝術的純粹性及安祥沉靜……就像是
一把好的扶椅，能夠提供疲憊之人放鬆的感覺。」

👁 網站連結

想探訪野獸派的虛擬展覽，以及找到你心目中
的馬諦斯傑作，請上網 www.usborne-quicklinks.
com，先鍵入關鍵字（Enter your keywords）：
modern art，於頁碼查詢欄（Enter a page
number）鍵入 19。

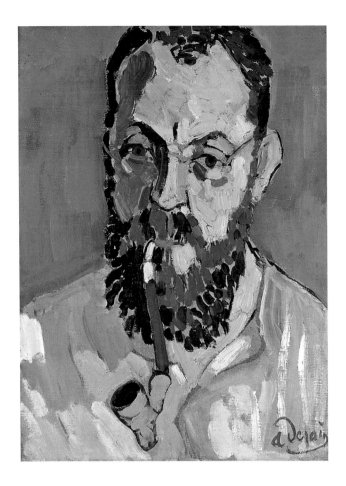

3
馬諦斯．「在康尼爾的敞開窗戶」
（Open Window, Collioure）．
1905．油畫．55 x 46cm
注意這扇窗戶的兩邊牆面是如何地
以不同顏色呈現──這種視覺效果是
凸顯一邊有著燦爛陽光，而另一邊
則處於陰暗處。

2 德蘭．「馬諦斯」（Henri Matisse）．1905．油畫．46 x 35cm
注意臉上的藍色陰影，如何與眼睛周遭的橘色刮刀筆觸（藍色的補色）修飾
達成互補效果。

　　這個敞開的窗戶幫忙創造了一種空間感，同時它將船隻框住的效果，就好像是畫中有畫。馬諦斯很可能是刻意如此畫，好強調繪畫創作的過程本身，就這點而言，他確實全然地革新了繪畫的方式。

溫暖與寒冷

　　馬諦斯這幅海濱風情畫是由色彩所堆疊而成，而非有著實質的三度空間。他在冷、暖色中，利用其反差效果來架構出他的畫作。他在明亮部分使用明亮、溫暖的紅色、粉紅色、和橘色；而陰暗部分則是用冷色的藍與綠。馬諦斯說：「當我使用綠色時，並不就是草的意思；當我使用藍色時，也並不代表藍天。」馬諦斯從顏色所透露的強度與反差中所獲得的啟發，與實景帶給他的靈感一樣豐富。

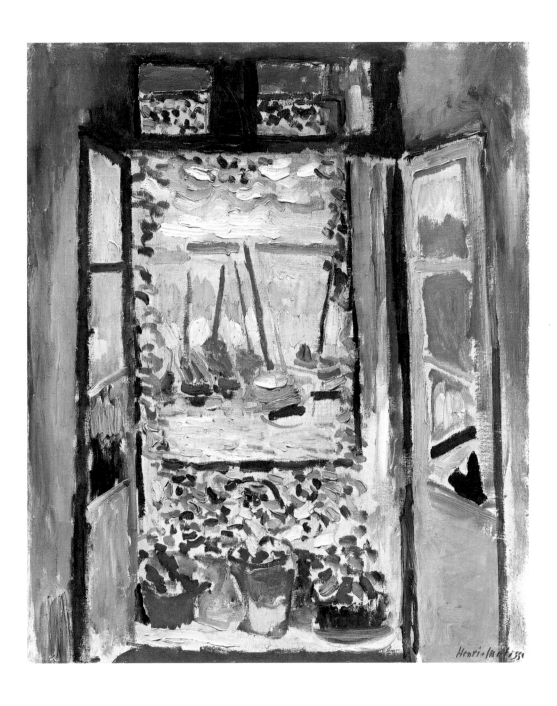

表現你自己

二十世紀初，許多藝術家開始尋找作畫的表達方式，他們不再只專注於如何表現事物的真實性，而想進一步探索人類情感表達的廣大領域。因此，他們開始強調色彩，並且誇大形狀以傳達強烈的情感，從歡愉到絕望，全都包含在內。這種風格轉變也就是我們所熟知的表現主義（Expressionism）。

吶喊出來

表現主義深受二位藝術家的作品影響：梵谷和挪威藝術家孟克（Edvard Munch, 1863-1944）⇒P155。孟克創作了許多有關疾病、死亡與孤獨主題的畫作，他說他想讓作品表達出，那些「有呼吸、有感覺、有愛、有痛苦，活生生的人們」，就如同他自己所體會到的。孟克的母親與姊姊，年輕時即悲劇性地死於肺結核，而他自己亦飽受病痛折磨。

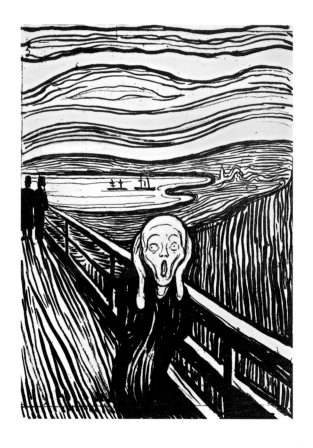

1 孟克・「吶喊」（The Scream）・1895・石版畫・36 x 26cm。孟克說這個圖像是他在散步時所得到的靈感，當時他感覺到：「一陣無止境的吶喊聲從大自然中穿透出來。」

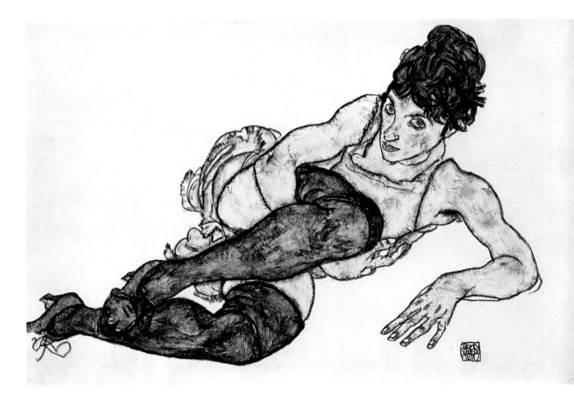

2 席勒·「穿綠色絲襪的斜倚女人」（Reclining Woman with Green Stockings）·1917·紙上樹膠水彩與黑色炭筆·
29 x 46cm·注意到模特兒怪異、扭曲的身姿，以及她直視我們的方式──不似傳統繪畫，通常將女人的目光看向他處。

作品「吶喊」1 是表現主義畫家所創作最知名的圖像之一，孟克曾畫過多種版本，從明亮、鮮豔的油畫，到這裡所看到單調的黑白版畫。它表達出一個枯槁人形在渦旋般的風景下，獨自站立在橋上；而人形似乎痛苦地緊抓住頭，就像是被苦楚纏繞，不斷地受到周遭看似安靜卻又不停迴盪的吶喊聲所困厄扭曲著。

與學院派分離

在德國與奧地利，表現主義是由一群脫離傳統學院的叛逆藝術家所發起的，而他們這種脫離學院的運動成為我們所知道的「分離主義」（The Secession） ⇨P153 。在維也納，分離主義由克林姆（Gustav Klimt, 1862-1918）⇨P154 所領導，他鼓勵席勒（Egon Schiele, 1890-1918）⇨P156 也加入。席勒畫過許多裸女或是穿得很少的模特兒素描 2 ；他不像傳統藝術家將模特兒畫得看似端莊、誘人的模樣，反而是用粗糙線條和如瘀青般的色彩，來創造一種笨拙、痛苦的形象，充滿了性慾張力，甚至挑釁的意味。

建立橋樑

1905年，四位年輕的德國藝術家──科希那（Ernst Kirchner, 1880-1938）⇨P154 、史密德-羅特魯夫（Karl Schmidt-Rottluff, 1884-1976）⇨P156 、貝立爾（Fritz Bleyl, 1880-1966）⇨P151 、和黑克爾（Erich Heckel, 1883-1970）⇨P153 ，

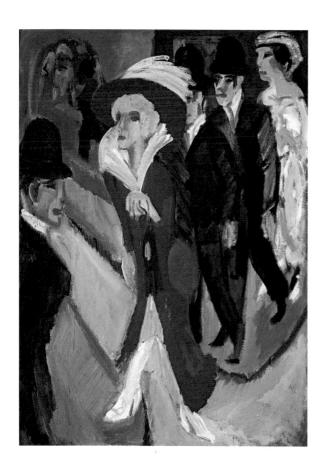

3
科希那·「有著娼妓的街道」
（Street with Prostitutes）·
1914-25·油畫·125 x 91cm
注意人行道之間藍色、水漾色彩的街道，
看起來像是河流而不似馬路。

成了一個稱為「橋派」（Die Brücke）⇒P158
的藝術團體，德文為「橋樑」（The Bridge）之意。
這群藝術家想要創造一個通往未來的橋樑，一
個新型態的藝術表現。受到非洲及中古歐洲藝
術的啟發影響，橋派藝術家使用粗獷、有角度
的形狀，和明亮、不自然的顏色——就像這幅由
科希那所描繪出的柏林街景 **3**。

　　科希那繪製了一系列描寫柏林中下階層生活
樣貌的作品。畫中這二位女人可能就是妓女，
而在人行道上的男人則仰視著這位紅衣女郎，

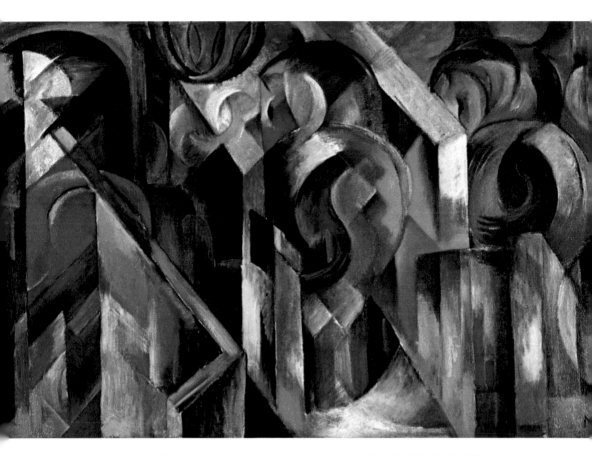

4 馬克 ·「馬廄」（Stables）· 1913 · 油畫 · 74 x 157cm。這群馬的滑順形體被馬廄的線條所裁切破壞。

他們的臉就好像是戴著憔悴的綠色面具。並且作品中奇特的畫面比例，讓地面危險地傾斜著。整體效果顯現出一種匆忙，而街道上的每一天都是如此的陌生與不安。科希那可能要表達出國家在瀕臨戰爭爆發之際所透露的不安狀態——他在第一次世界大戰開打前不久畫下這幅畫作。

野馬奔騰

1911年，藝術家馬克（Franz Marc, 1880-1916）⇨P154 與康丁斯基（Vassily Kandinsky, 1866-1944）⇨P154 於德國創立了另一個表現主義團體，他們稱之為「Der Blaue Reiter」⇨P158，德文原意為「藍騎士」（The Blue Rider）——康丁斯基曾以此名稱畫了一幅畫作；同時，這也是他們於1912年發行的刊物名稱。「藍騎士」藝術家們相信藝術應該著眼於精神上的觀點。馬克專長畫動物，特別是馬群 4 。因為對馬克來說，馬群象徵著一種更美好的生活方式；並且，馬克認為馬群比人類更懂得如何與世界和睦共處。

不同角度觀看

自十五世紀起，大部分的藝術家使用所謂的「透視法」原理（perspective）來創造一種錯覺，使得人和物件宛如處於現實景致的三度空間裡。但是，到了十九世紀末及二十世紀初，藝術家開始實驗各種不同看事物的方式──因而成就了一些令人驚訝的結果。

「有藍子的靜物」（局部）
塞尚十分沉迷於這種靜物的作畫方式，曾一再反覆地畫就相同的主題。他會花幾個小時來安排整個畫面配置，例如：用錢幣堆高物品、浸濕布料並加石膏，以達到他想要的配置安排。

1 皮拉 ·「水果」（Fruit）· 1820 · 油畫 · 44 x 69cm

從透視法中獲得

作品「水果」**1** 是美國畫家皮拉（James Peale, 1749-1831）⟹P155 的作品，他專精於栩栩如生的靜物畫——依據透視法原理所畫成。每一件物品都以極精細且精準的筆法繪成；同時，所有物品的尺寸和形狀亦與實物的大小比例完全一樣。每一件物品都是從單一角度觀看而得，就如同我們靜止不動地站在桌邊觀看一般。相對地，塞尚（Paul Cézanne, 1839-1906）⟹P151 的作品則畫得粗略而顯得變形。

不同角度

為了要以透視法展示物件，藝術家必須以相同的角度來作畫；但是，塞尚認為那並不能反映我們真正觀看世界的方式。畢竟，很少人能夠一動不動地盯著一個桌子幾個小時。塞尚想要去發掘一種表現空間的新方法，所以他開始從不同的角度來繪畫風景，並且組合不同視角於同一個畫面上。

作品「有籃子的靜物」**2** 畫的是一個俯視看到的陶罐，旁邊則畫了一個側角度的瓷瓶；而桌子的左右兩邊也沒有配置妥當，位於角落的籃子並無法使整個畫面取得平衡。這種移動式的透視法，讓畫作看起來有脫序的感覺——但是當你在房裡走動時，它卻可能更接近你觀看事物的真實面。

小塊和碎片

塞尚死後，在巴黎曾為他舉辦過一個大型的紀念回顧展；在參觀的群眾中包括了二位年輕的藝術家：畢卡索（Pablo Picasso,

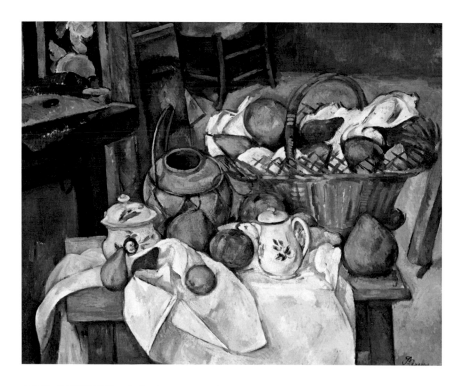

2 塞尚·「有籃子的靜物」（Still Life with Basket）·**1888-90**·油畫·**65 x 81cm**

1881-1973）⇨P156 和布拉克（Georges Braque, 1882-1963）⇨P151。受到塞尚的啟迪影響，他們開始從透視法中實驗新的繪畫方式；但是，他們甚至更進一步，完全放棄去創造任何空間感的錯覺。他們取代的方式，是組合許多從不同角度、或不同時間所得到的小塊和碎片，將它們以幾何形狀散置於畫面上。他們希望用這種新的作畫方式，來強調存在於畫面中的矛盾——試著在平面的二度空間中，畫出三度空間的立體物件。這種新的表現方式就是我們現在所熟知的立體派（Cubism）⇨P159。

尋找線索

　　乍看第一眼時，很難從作品「壁爐上的豎笛和蘭姆酒瓶」**4** 當中混雜的形狀中看出任何圖像。但是，進一步仔細檢視後，卻發現處處充斥著各種線索。靠近上面有一個長方形的瓶子，上面有個模糊的「RHU」標籤——是「rhum」的前面幾個字母，法文意指「rum」（蘭姆酒）之意。而在後面，躺著一把豎笛，它的指洞是從側邊看過去的，但是發聲的喇叭卻在上方。作品當中有好幾個捲曲的形狀，像是譜號「valse」這個字，法文為「waltz」（華爾滋）之意，都暗示著散頁的樂譜。並且，靠近下方，你察覺出來在壁爐上雕刻著一個方形的壁式拱門及裝飾用的捲軸嗎？

拼拼貼貼

　　自1912年起，畢卡索與布拉克嘗試了過去「畫家」不曾做過的創作方式；他們開始在作品上黏附紙條及布料。這種方式就是所謂的

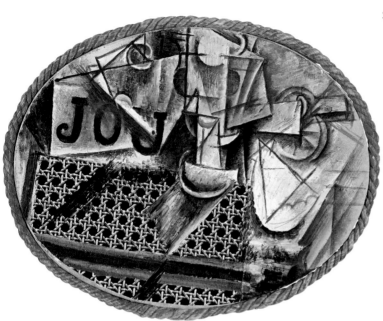

3 畢卡索．「藤椅上的靜物」
（Still Life with Chair Caning），
1912．有繩索框的油畫．
27 x 35cm
從左到右所呈現的物件有──有
著「JOU」字母的報紙、一個黏土
做的煙管、啤酒杯和一把切著水
果的小刀。

「拼貼法」（collage）⇒P158，出自法文
「coller」，意思是「黏貼上去」。這是一
個嶄新創作類型的開始，也就是所謂
的「集合藝術」（assemblage）⇒P158，
意指整個作品都是由不同的媒材所「集
合」完成的。

　　作品「藤椅上的靜物」3 呈現的是用
繩索框著，在藤椅上的一堆物品。這堆
物品是以碎片般的立體派風格畫上去
的；但是，椅子用的是真實的布，印
上藤椅的圖案後貼上去的。這種將材
料與技術混合後的作畫方式，模糊了實
物（如布料）及繪畫（如杯子）之間的界
限。畢卡索的這種作畫方式，就是要我
們去質疑藝術與真實之間的關係。

4 布拉克．「壁爐上的豎笛和蘭姆酒瓶」（Clarinet and
Bottle of Rum on a Mantelpiece），1911．油畫．81 x
60cm。你察覺出來在中間靠右一點的地方，約往下三分
之一處，有一個別針形狀的圖像嗎？陰影讓它看起來好
像自畫面中插出來一樣──在二度空間的平面上製造一個
異常的立體觸感。

畢卡索亞維儂姑娘

1907 年，畢卡索完成他的實驗性作品「亞維儂姑娘」──多數人看到畫時都面露驚恐；甚至他的友人也對這幅粗糙、刺眼的風格感到困擾，因此畢卡索將這幅畫捲起來，收放在他的畫室好幾年。但是，它最後還是展示出來，首先於巴黎接著在紐約展出。今天，這幅畫成為全世界最著名的名畫之一。

藝術實驗

畢卡索畫「亞維儂姑娘」1 時，正值他與布拉克開始實驗立體派風格之際。他們試著將傳統有關美及透視的觀念拋開。因此，畢卡索用耀眼的顏色和不規則的形狀，以奇特的視角呈現出來。所有的物件都是片斷的，從女人本身到她們之間的空間都是，讓原本應該展現立體景致的畫面，反而表現出被支解並且平坦的樣貌。

夜間女子

法文「Les Demoiselles d'Avignon」的原意是「亞維儂的姑娘們」（ladies of Avignon），亞維儂是位於巴塞隆納紅燈區的一條街名，也是畢卡索成長的地方。所以畫中這些女子是妓女，正騷首弄姿引誘她們的恩客。但是，她們看起來一點都沒有吸引力，畢卡索故意將她們畫成不對稱、稜稜角角的身體，瞪著眼睛或是具威脅性地帶著面具，或許是反映出畢卡索自己對性的恐懼吧！

變臉

畫中左邊的女子可能是來自古代西班牙雕像的靈感，右邊的女人看起來則像是非洲面具，兩個人看起來很不一樣。這種風格上的衝突，讓整件作品更加脫序且騷動。事實上，畢卡索原本想讓所有畫面上的女人有著相似的臉孔；但是，因為他在巴黎看過非洲藝術展後得到靈感，突然決定將右邊的兩個女人重新修改繪製。他運用非西方的原始藝術作為靈感泉源，希望能規避掉西方繪畫史的限制，回歸到更古老原始的感覺。

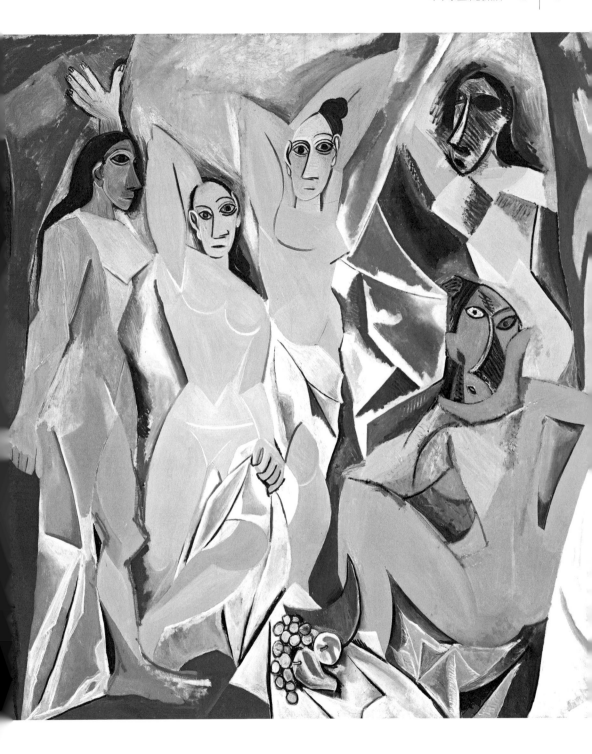

1 畢卡索 · 「亞維儂姑娘」· 1907 · 油畫 · 244 x 234cm

作畫中的畢卡索
畢卡索一輩子嘗試過許多不
同的藝術形式。在這張攝於
1948 的照片中，畢卡索正在
一張盤子上作畫。

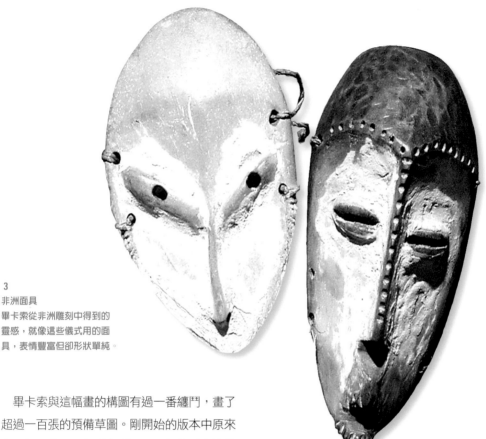

3

非洲面具

畢卡索從非洲雕刻中得到的
靈感，就像這些儀式用的面
具，表情豐富但卻形狀單純。

　　畢卡索與這幅畫的構圖有過一番纏鬥，畫了
超過一百張的預備草圖。剛開始的版本中原來
有二個男人，一個是水手，另一個是手中懷抱
書或骷髏的學生。水手可能代表著慾望，學生
則代表了知識，而骷髏是傳統表達死亡的象
徵。因此，畢卡索應該是聯想到有關於「罪惡
的代價是死亡」的寓意。但是，最後他省略了
男人，而創造了一個比較不具象徵性，但卻更
為模稜兩可的主題內容。

超出立體派之外

　　畢卡索可能是當今最知名的現代藝術家——
理所當然，他也是最多產及最多變的藝術家之
一。他一生創作了為數驚人的22,000件作品，
從肖像畫、政治藝術、版畫、插畫到雕塑，以
及套組設計和陶藝等 **2**。畢卡索早期的作品

是氣氛式且精緻的彩色畫作，藝術史學家通常
稱這段時期為「藍色時期」與「粉紅色時期」，
取名方式源於他用色的轉變。後來，他轉而嘗
試立體派及超現實主義（Surrealism） ⇒P163
畫風的作品。畢卡索充沛的精力和天賦，讓他
能隨心所欲地悠遊於任何他想要的風格之中。

👁 網站連結

畢卡索擁有一段漫長而成功的藝術生涯，想探
究他一生的創作明細，請上網 www.usborne-
quicklinks.com，先鍵入關鍵字（Enter your
keywords）: modern art，於頁碼查詢欄（Enter a
page number）鍵入25。

霓虹燈，大都會

當邁入二十世紀之際，城市也隨之持續地快速擴張——有部分藝術家因此將城市生活作為他們創作的主題。但是，他們卻以極為不同的方式表現出來——從立體派的移動式透視法，到看似契合新機械時代的極致精準表現都有。

都會生活

法國藝術家德洛內（Robert Delaunay, 1885-1941）⇒P152 住在巴黎，他畫了許多關於這個城市的畫作。通常，他會審慎地挑選出屬於這個令人興奮的新時代的象徵物入畫，例如：前幾年才剛發明的飛機，或是艾菲爾鐵塔（the Eiffel Tower），然後是世界最高的建築等等。在作品「紅色鐵塔」**2** 中，艾菲爾鐵塔擠身在公寓和大樓之間，這些高聳的大樓很快就被他拿來作為現代都會生活的象徵。事實上，這僅只是德洛內諸多觀察中的一瞥。他用了多重視角，讓觀者身歷其境行進移動，一同忙著追趕上城市的快速與匆忙。

趕上人群

當城市日漸擴張，人群也急速地往街道擴

1 溫德漢·拉維斯·「人群」（The Crowd）·1914-15·畫布上有油彩與鉛筆·201 x 154cm
這幅畫有時候也被稱作「改革」（Revolution）。

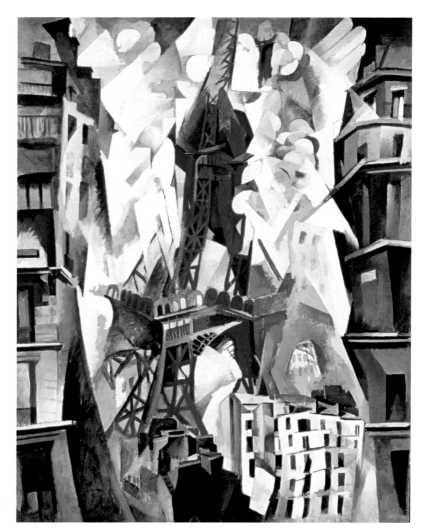

2
德洛內，
「紅色鐵塔」
（**The Red Tower**），
1911-12，油畫，
163 x 130cm。
移動式角度創造了一
種高度上的暈眩感。

散。英國畫家及作家溫德漢・拉維斯（Percy Wyndham Lewis, 1882-1957） ⇨P157 對於群眾的集體行為以及民眾對政治的反應十分地著迷。在作品「人群」**1** 中，一群群棍棒狀的人形，在多層次的角樓裡，向著如迷宮般的街道聚集。他們像是被手拿紅色共產黨旗幟的人群引領著；同時，在其中一個角落也出現了法國國旗——三色旗。因此，或許這個場景是刻意要引發觀者對於危險的大規模政治抗爭的恐懼或害怕？

一陣暴風

溫德漢・拉維斯建立了一個被稱為「渦紋主義」（Vorticism） ⇨P163 的運動，來稱頌現代生活、機器工業與城市興起。渦紋主義者出版了一份稱為《暴風》（*Blast*）的雜誌來宣傳其理念；在刊物中，他們要求英國文化進行戲劇性，甚至暴力性的變革，並威脅要將傳統的一切都予以摧毀。

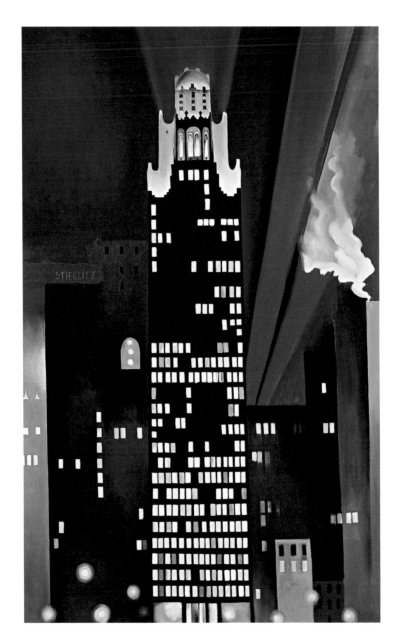

3 歐基芙，「暖爐大樓——紐約的夜晚」（Radiator Building – Night, New York），
1927，油畫，122 x 76cm
左邊紅色的霓虹燈標誌中，可以看到「史迪格立茲」（Stieglitz）這幾個英文字母，這
是歐基芙先生的名字，他是一位知名的攝影師及藝廊經營者。

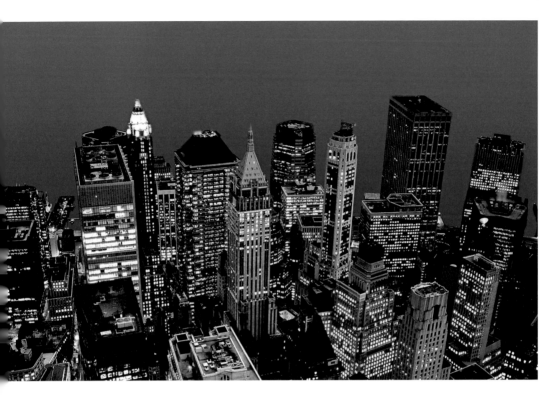

4 紐約夜景。這是紐約的俯瞰景致，與今日所見相同。你可以觀察出歐基芙如何優異地捕捉到摩天大樓林立的紐約，
其燈光的圖案樣貌。

紐約‧紐約

　　這幅朦朧的紐約夜景是由美國畫家歐基芙
（Georgia O'Keeffe, 1887-1986）　⇒P155　所
繪，主題是位在紐約二十二層樓的「暖爐大
廈」3，當時這棟大樓才於三年前剛蓋好，今
天仍是紐約市的地標之一。它是棟有著金邊裝
飾的黑磚建築物。然而在畫中，歐基芙將它轉
化成一棟由光影所組成黑白分明的圖案，有著
明亮的白色窗戶及有聚光燈般的屋脊，但卻杳
無人跡。

　　這件作品充滿了銳利的線條和平滑的形狀，
即使是右邊捲曲的煙霧也有波紋的邊緣。歐基
芙喜歡從生活中取材作畫，但是她卻極度專注

於形狀的變化，因此她的作品看起來幾乎是抽
象的。然而她所傳達的意象卻是與表象一樣的
多。歐基芙是美國抽象藝術的先驅之一，她曾
說：「你無法畫出紐約的真實樣貌，但是你能
畫出對紐約的感覺。」在此，那種感覺似乎是
一種巨大，但卻令人震懾的客觀美感。

◉ 網站連結

想進一步觀賞德洛內或歐基芙的作品，請上
網 www.usborne-quicklinks.com，先鍵入關鍵字
（Enter your keywords）：modern art，於頁碼查詢
欄（Enter a page number）鍵入 27。

走進未來

二十世紀初是一個快速變遷的時代，人們開始居住在忙碌的城市，在有著新式機器的工廠裡工作，搭乘汽車或飛機，以不曾有過的速度到處旅行。因應環境的巨變，許多藝術家開始創作有關速度和機械的作品，以受到立體派實驗性手法的啓發來表現作品。而有些藝術家則轉向對自然界的關注，運用類似的創新技巧來捕捉動物的運動行進。

改變的時代

有幾項最具戲劇性的改變發生在義大利，因為那裡有新的工業與新的政治制度，大舉革新了這個國家。一群熱中於現代觀點，想把握機會改造社會的義大利藝術家，他們自稱為「未來主義者」（Futurists）⇨P160，期待為新的時代創造新的藝術。

1909 年，義大利詩人馬利內提（F. T. Mari-netti, 1876-1944）⇨P155 發表了「未來主義宣言」（Futurist Manifesto），陳述這個運動的信仰與目標。它宣稱未來主義者對快速動作和激進改革的熱愛，說道：「這世界的壯麗因著新的速度之美而益加豐盈。」

去除老舊

未來主義者想要全然地將過往推毀，宣稱

未來主義領導人馬利內提甚至想要以禁食義大利麵來現代化義大利的烹飪，他說：「義大利麵是一種無趣……且肥胖的象徵。」

人們應該將圖書館與氾濫的博物館燒毀。馬利內提甚至讚頌戰爭的強大破壞力，稱戰爭為「這世界唯一的保健法」。但是，當戰爭真的於1914年爆發時，這項運動開始因為真實戰爭的恐怖而漸次式微，後來因與法西斯主義（Fascism）的勾結而終至消失。

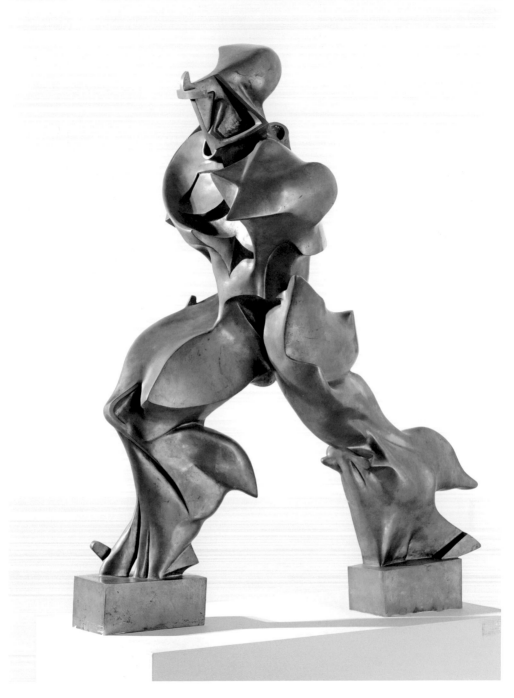

1 薄丘尼（Umberto Boccioni）．「空間連續性的唯一形體」（Unique Forms of Continuity in Space）．
1913．青銅．118 x 88 x 37cm
這流動的形狀試圖傳遞出堅定的行進感。

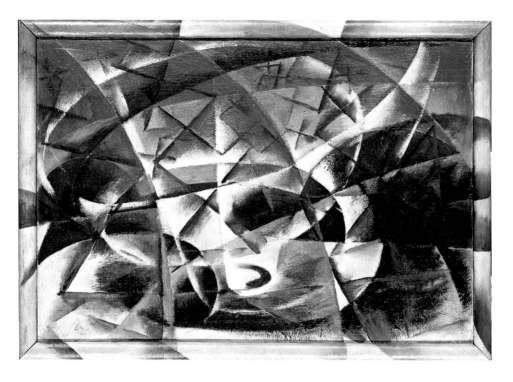

2 巴拉·「抽象速度 + 聲音」(Abstract Speed + Sound)·1913-14·板上油畫·55 x 77cm(含框)
注意到影像如何流溢到框邊。正常情況下,框和畫是分開來的,但是巴拉讓畫框成為畫的延伸,使觀者感覺跟作品更接近。

凡人與超人

作品「空間連續性的唯一形體」**1** 表現的是一個精力充沛、闊步行進的人,他的動作被過度誇大,他的身軀以一種奇特、流動的形式移動,流線形的邊與重疊式的形狀暗示著這是一個行進中的強壯人形。而金屬材質的收邊讓整件作品看起來,就像是一個威力強大的機器。藝術家或許想要去呈現一種優越、一位強人,如同哲學家尼采(Friedrich Nietzsche)所描述,以及被德國人及義大利法西斯主義者所理想化的「超人」一般。

速度感

巴拉(Giacomo Ballà, 1871-1958)⇨P151是未來主義畫家的領導者,就像馬利內提一樣,他也同樣讚揚新奇且快速的汽車發明。事實上,他們對最快速度的要求,以今天的標準來看,實在算不上太了不起——只有每小時50公里(或是每小時30英里/哩)——但是,在當時那卻是陸上交通工具有史以來最快的速度。作品「抽象速度 + 聲音」**2** 呈現的是一輛呼嘯於白色道路上的紅車。而綠色和藍色則代表著地面與天空,被代表著車子噪音和行進路線的幾何形狀所覆蓋。巴拉可能受到馬利內

3 布朗庫西・「空中之鳥」（Bird in Space）・
1923・黃銅・144 x 17cm
布朗庫西為這件雕塑品創作過幾種版本，
有的用黃銅，有的用大理石，全都雕琢得
非常精緻，以求達到最完美的平滑造形。
當美國海關拒絕其中一件作品以「藝術品」
通關時，布朗庫西將它帶上法院──並且
贏了這場官司。

提宣言中對車子的大力讚頌所啟發：
「一輛有著大排氣管的賽車，就像一
條易遭激怒的蛇……比莎姆索爾斯
（Samothrace，一件知名的古典雕像之
名字）的勝利，更加地美麗。」

向上遠飆

　　羅馬尼亞雕塑家布朗庫西（Constantin
Brancusi, 1876-1957） ⇨P151 之前也曾
熱中於此運動，尤其是飛行的部分。他
曾經作過一些鳥的抽象雕塑，試圖
來捕捉「飛行的本質」。作品「空
中之鳥」3 或許看起來不太像
鳥，雕塑的主體不可置信地又
長又平，也沒有翅膀或羽毛。
甚至，頭部也僅以頂端稍加傾斜

的橢圓暗示而已，再以鳥嘴狀的尖
點做結束。但是，對布朗庫西來說，
他想要強調的重點在於鳥的飛行運
動，而非它的外形。布朗庫西認為加
上那些真實的細節，例如：翅膀或羽
毛等，將會干擾觀者，並且會讓他的雕
像看起來太過靜態。因此，他創造了一
個能引人注目的流線造形：從一個狹小
的基座升起，彷彿它是由此翱翔飛進天
際──如同飛行中的鳥一般。

◉ 網站連結

想知道更多有關未來主義藝術家及其
作品，請上網www.usborne-quicklinks.
com，先鍵入關鍵字（Enter your
keywords）：modern art，於頁碼查詢
欄（Enter a page number）鍵入 28。

形狀與色彩

大約在1910年，藝術家開始嘗試去創作一種圖畫，一種不同於真實人、事、物的圖像；而是回歸圖像最原初的「樣子」。因此，與其去畫出可被辨識的景致，藝術家選擇繪畫的基本元素——色彩、線條和形狀——以表現性或召喚性的手法，將它們放在一起。這種藝術就是所謂的「抽象藝術」（abstract art），而許多早期的先驅都是俄國人。

音樂與色彩

康丁斯基（Vassily Kandinsky, 1866-1944）⇨P154 是一位在德國工作的俄國畫家，在那裡，他創立了藍騎士運動。同時，他也是抽象藝術的先驅，創作了像是「划行」**1** 這樣的早期實驗性作品。乍看第一眼時，整幅畫充滿了抽象的彩色圖案。事實上，它畫的是兩個人在一艘船上的模糊景致。但是，當你仔細觀看後，你可以看出所有的線條、形狀及顏色，都是各自獨立的元素，而非去重現原有景致的樣貌。康丁斯基特別強調他用色的方法，他認為色彩如同音樂般，能表現出人類的情感，他宣稱：「色彩就是力量，直接影響了人類的靈魂……色彩就是鍵盤……而藝術家就是用手去彈奏它的人。」

具化成形

波波瓦（Lyubov Popova, 1889-1924）⇨P156 是俄國前衛藝術的領導人，她在發展出更抽象的繪畫風格之前，曾師法立體派及未來主義，將簡單的幾何形狀配置於全然平坦的背景上 **2**。波波瓦相信藝術家不應該只是重複眼前所見，而是應該創造出屬於他們自己的觀點。她曾寫道：「自然再現——沒有經過藝術家的變形與轉化——是不能成為畫作的主體。」

但是在1920年代，也就是俄國革命結束之後，波波瓦完全地放棄繪畫，並決定藝術應該有更實際的目的。因此她加入「結構主義藝術家」（Constructivists）⇨P159 的團體，並開始從事設計工作，生產織品、陶藝及海報等。

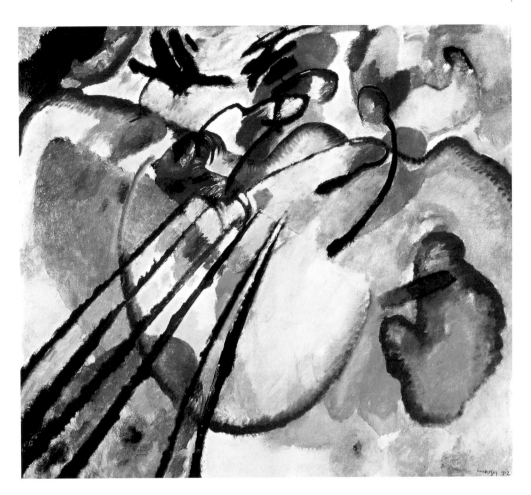

1 康丁斯基・「即席作品第26號（划行）」（Improvisation No. 26〈Rowing〉）・1912・油畫・97 x 108 cm
這幅作品有時也被稱為「槳」（Oars）。在這幅抽象畫中，依然能找出引發構想的景物痕跡，你能夠分辨出
在紅色船上的兩個人影，以及像是槳的黑色線條嗎？這艘船漂盪在繽紛的色彩水花上，暗示著一個洶湧
的水景。上方則有一個像鳥的黑色形狀，飛過同樣色彩繽紛的天空。

絕對主義藝術家

　　俄國畫家馬勒維奇（Kasimir Malevich,
1878-1935） ⇒P154 相信唯有當他將事物向上
表現時，他才能真正地創造藝術。他說：「只
有當作品中沒有任何來自自然的形體時，藝術
家才能夠真正成為創造者。」因此，他開始在
正方形背景上，創作出平坦、幾何的抽象造形
3 。以正方形來創作，代表著他能夠避免傳

康丁斯基說他是因為看到
一幅倒在地上的畫作，而
開始嘗試抽象藝術，他認
為倒著放，讓畫裡的形狀
變得更有趣。

2 波波瓦‧「無題」（Untitled）‧1910‧油畫。這幅畫被簡化到最極簡的繪畫元素。

3 馬勒維奇．「動力的絕對主義」（Dynamic Suprematism）．1915-16．油畫．80 x 80cm。馬勒維奇擔心簡單的抽象畫可能看來太靜態，因此他開始去運用複雜的形狀配置；以這幅畫為例，他嘗試去創作一種有活力的、有動力的運動。他將它稱之為「動力的絕對主義」。

統「風景畫」或「肖像畫」的固有形式，並且能夠讓他的作品看來更像事物的畫作（paintings of things），而非事物的本身（things in themselves）。

馬勒維奇稱這種新風格為「絕對主義」（Suprematism）⇒P163，從拉丁文的「supremus」而來，意思是「最高的秩序」；他將它視為一種更純粹、更深入心靈的藝術創作。在1917年俄國革命之後，他嘗試將抽象藝術提昇為能夠代表激進新俄國的正統藝術，然而，他卻沒能真正說服當局——但他卻對其他藝術家有著極大的影響，包括了康丁斯基和波波瓦。

👁 網站連結

想探知康丁斯基的其他「即興」抽象畫作，或是波波瓦幾何風格的服裝設計，或是發掘更多有關馬勒維奇「絕對主義藝術家」的作品，請上網 www.usborne-quicklinks.com，先鍵入關鍵字（Enter your keywords）：modern art，於頁碼查詢欄（Enter a page number）鍵入31。

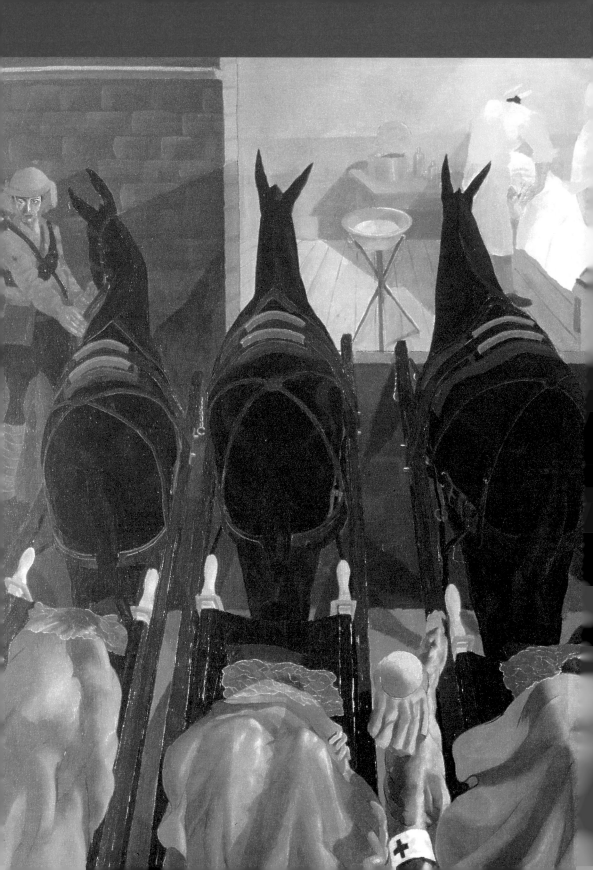

夢想與衝突

Dreams and conflicts

二十世紀被兩次世界大戰弄得天翻地覆，造成人類生活所有層面的巨大衝擊——當然也包括了藝術。藝術家的工作改變了，利用新的科技去反映他們遭受戰火蹂躪後破碎的信心；他們反文化，因為不敢置信這樣的事情竟會發生；也企圖去重整戰後世界的需要。

史賓舍，1916 年的馬其頓斯蒙市的急救站，有載著傷兵的擔架抵達（局部），1919，完整圖解請見第 66-67 頁

走向戰爭

1914到1918年間，歐洲被第一次世界大戰所吞噬，幾百萬人在戰役中被俘，也包括了藝術家——他們當中許多人將自身的戰爭經驗導向創作的靈感來源。通常，這樣震撼人心的作品與傳統的戰爭畫非常地不同，後者比較聚焦於英雄式的戰爭場景，而前者所表現出的新圖像，卻揭露出戰爭更黑暗、騷亂的一面。

冷酷現實

第一次世界大戰與過去的戰役有著截然不同的衝突方式，全面改以新型致命武器的攻擊戰術，例如：飛機、機關槍及毒氣等。部分藝術家覺得需要去創新一種新的表現方式，來表達機械戰爭的恐怖；其他藝術家則認為只要表現生活面的意象就足以傳遞戰爭殘酷的事實。

把英國藝術家格特爾（Mark Gertler, 1891-1939）⇨P152 的作品「旋轉木馬」**1**，和德國藝術家狄克斯（Otto Dix, 1891-1970）⇨P152 的版畫作品 **2** 做一比較。雖然同樣在講述戰爭的主題，兩人的作品卻看起來十分地不同。狄克斯說：「必須將戰爭真實地呈現出來，才能夠讓人真正了解。」但是，格特爾就沒有如此去做，他反而用一種平順、而近乎機械式的畫風，以正在轉動的旋轉木馬來象徵戰爭與武器競技的無止盡發展。

恐怖的露天遊樂園

在作品「旋轉木馬」中，男男女女，有的穿著軍服，呆滯地坐在老式旋轉木馬上慶祝。他們應該玩得很快樂，但是那幽閉恐怖的安排，及明亮搖晃的色彩，卻讓這一切令人感到不安。同時，如果你仔細看看所有乘客的臉，他們就好像正在尖叫吶喊一般。

格特爾對戰爭提出抗議：「我就是厭惡戰爭！」或許他是為了表示心中的怨恨而畫下這幅畫。當這幅畫第一次展出時，觀眾認為它不過是藝術效果的展示罷了！甚至，有人對這幅作品的繪畫風格寫下這樣的評語，「非常適合放在一般的餐廳裡作為裝飾。」

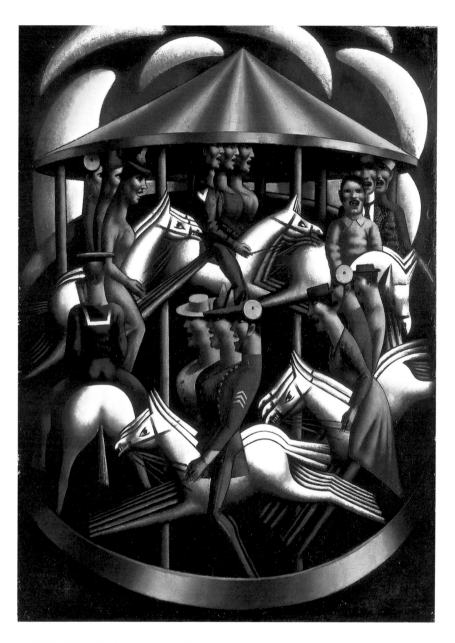

1 格特爾‧「旋轉木馬」（Merry-Go-Round）‧
1916‧油畫‧189 x 142cm
格特爾可能受到在他在倫敦住家附近所舉辦的
受傷將士義賣會上的啟發而畫出這幅作品。

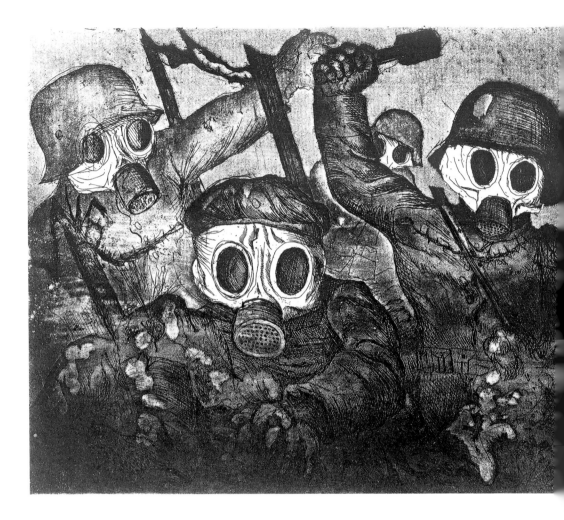

2 狄克斯 ·「戰爭：毒氣攻擊」
（The War: Assault under Gas）·
1924 · 木刻版畫 · 35 x 48cm

👁 網站連結

想觀看為紀念第一次世界大戰，有關戰爭藝術的
精選作品，請上網 www.usborne-quicklinks.com，
先鍵入關鍵字（Enter your keywords）: modern
art，於頁碼查詢欄（Enter a page number）鍵入
34。

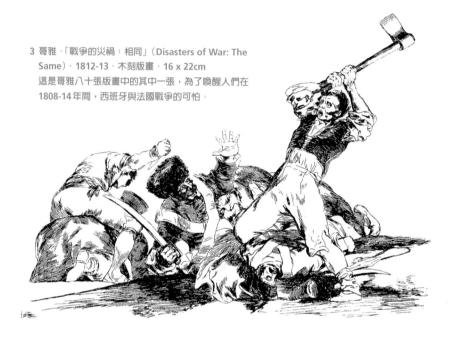

3 哥雅·「戰爭的災禍：相同」（Disasters of War: The Same）·1812-13·木刻版畫·16 x 22cm
這是哥雅八十張版畫中的其中一張，為了喚醒人們在1808-14年間，西班牙與法國戰爭的可怕。

戰爭的傷亡

　　狄克斯以針貶社會問題與戰爭主題的作品聞名，反映他對於戰爭的反抗與幻滅的親身經驗。戰亂在他的心中縈迴，使得他被不斷重現的夢魘所苦。當戰爭結束後，他創作了一系列名為「戰爭」（The War）的五十張版畫作品——猛烈戰役下僵硬的黑白形象、傷殘的身軀及遭蹂躪的戰區等等。他的這個系列受到西班牙藝術家哥雅（Francisco de Goya, 1746-1828）⇨P153 的作品影響，一世紀以

前，哥雅曾經畫過可能是人類有史以來描繪戰爭暴行最經典的作品 3 。

　　在這幅狄克斯的版畫中，德軍的臉隱藏在奇異的毒氣面具裡，他們似乎是向我們直撲而來，而其中一人正舉臂投擲手榴彈。整個背景是黑暗而孤立的，並散落著有鉤的鐵絲與斷裂的樹木——作為對戰爭破壞的提醒。這是個令人恐懼的影像。當它第一次出版時，許多德國人都被嚇住了，他們認為狄克斯應該將這些士兵們表現得更像英雄。

擔架抵達

英國藝術家史賓舍（Stanley Spencer, 1891-1959） ⇒P157 的這幅畫 **1**，畫的是第一次世界大戰期間，在東南歐的一家馬其頓野戰醫院裡，躺在由騾馱負的擔架上的傷兵。史賓舍原本是馬其頓的值班醫生，後來成為有名的戰爭藝術家。他受到英國政府委託創作這幅作品，這也正是他從戰爭返家後的第一件作品。

戰爭的死傷

第一次世界大戰是一場血腥的戰役，死傷人數龐大──超過八百萬人死亡，到戰爭結束時共計二千萬人受傷。馬其頓位於戰爭南方的前哨站，與其他地區所看到的殘酷戰爭一樣。1916年，史賓舍與皇家部隊醫療團（Royal Army Medical Corps）一起被派送到那裡；幾年後，他在書信中描述他的經驗說道：「擔架和大砲前車上全都擠滿了傷兵。有人可能會認為那景象……污穢不堪……令人恐懼……但我卻認為是偉大而莊嚴。」

史賓舍在馬其頓時就畫好草圖，但卻弄丟了，所以他完全是靠記憶完成。這幅畫是為某政府紀念廳所畫，並沒有要特別去紀念那一場戰役，只是表達出傷者的靜默苦難以及照顧他們的醫護人員。雖然史賓舍在命名時，給了這幅畫一個名為「斯蒙市」（Smol）的明確地點，但是這些人也可能是戰役中成千上萬被俘虜的傷兵之一。他們的臉全都被蓋起來，使得畫面瀰漫著一種奇特的客觀感，同時也有點不太真實。並且，整幅畫的景深是扭曲的，所以東西看起來有種奇怪的扁平感，顏色與輪廓也都被簡化。此等種種，在當時引來藝評家將史賓舍和塞尚及畢卡索做比較。

宗教回音

前景是抬擔架的士兵，但他們卻都往裡面看去，並以明亮的光線照射在這群工作中的人群，達成視覺的焦點。同時，以光亮的內部為背景，將動物的頭以剪影的構圖方式呈現，甚至可能會引發你聯想起基督誕生的傳統場景。

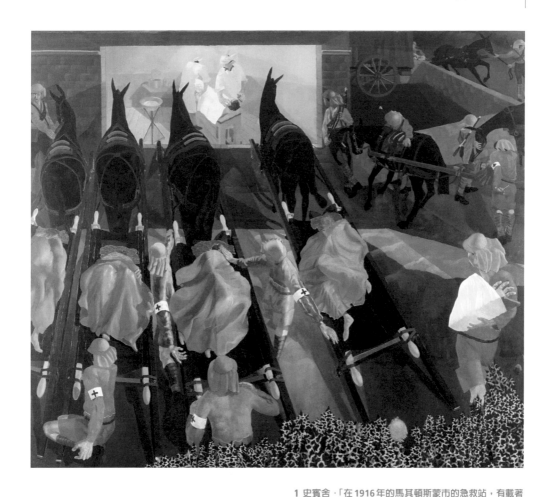

1 史賓舍 ·「在 1916 年的馬其頓斯蒙市的急救站，有載著傷兵的擔架抵達」（Travoys Arriving with Wounded at a Dressing Station at Smol, Macedonia 1916）· 1919 · 油畫 · 183 x 219cm

穿著毛線衣的天使

　　史賓舍通常會將日常生活的細節和宗教圖像組合在一起——如同當時一位藝評家所說：「連他的天使都穿上毛線衣。」在史賓舍幾張著名的作品中，他把《聖經》中描繪耶穌復活的景象，移師到他的家鄉庫克漢（Cookham）鎮為場景。在這幅畫作中，他說要創造出一種平和的宗教氛圍，來表現這些士兵們就像「許多被釘在十字架上的耶穌」一般——來反映他們遭受的莫大苦難，但同時又暗示著他們如同耶穌一樣懷抱希望，從死亡中復生。

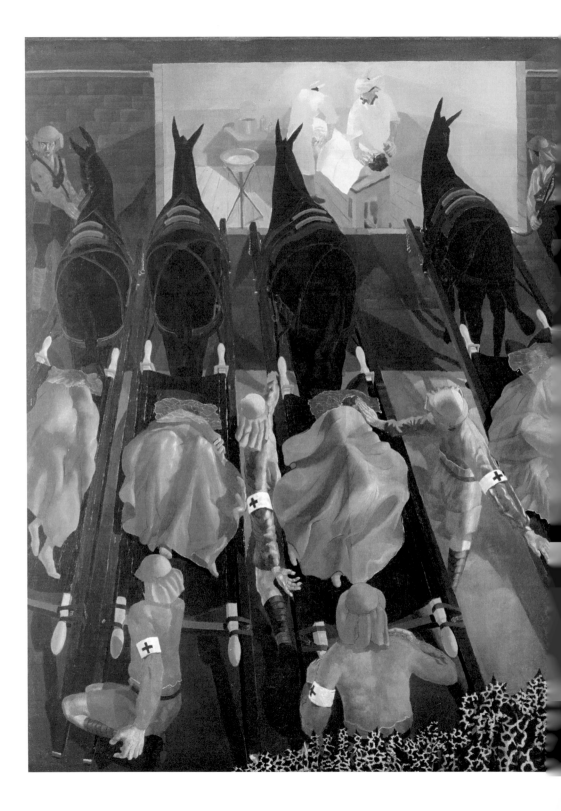

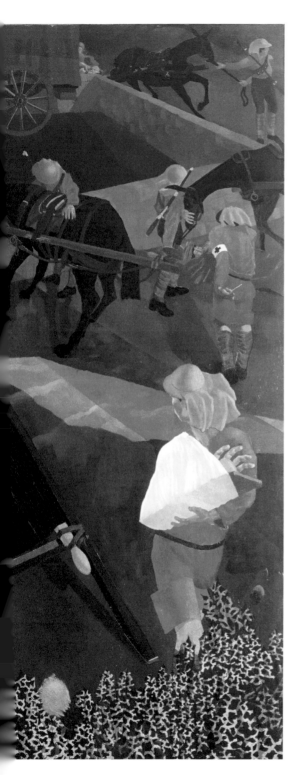

畫中單調的棕色和綠色設計讓所有東西看似蒼白而陰沉，
甚至在角落上的植物也看來多刺而令人不適。

救贖或苦難

　　這幅畫是否真如史賓舍所聲稱，充滿平和的
宗教情懷？其實畫中並沒有明顯的宗教指涉。
雖然史賓舍把場景設定在一間由教堂廢墟所搭
建的臨時醫院，但是卻沒有出現任何的教堂裝
飾；而唯一的十字架也只有醫護兵手臂上的紅
十字標誌而已。

　　事實上，在畫中確實有出現對「救贖」的小
小暗喻——畫中所見，只有不見盡頭，持續增
加的傷兵隊伍。在畫面右邊有更多擔架被抬進
來，而在右上方角落的車輪代表著歷史不斷重
演的傳統象徵。史賓舍可能發現他很難去創造
一個具有說服力的樂觀景象。1919年，第一
次世界大戰的悲劇還鮮明地烙印在人們腦海
中，而第二次世界大戰卻已然開始隱現。

瘋狂世界

第一次世界大戰期間,部分藝術家故意去創作一些奇怪的作品,而且常常是藝不驚人死不休。受到戰爭的驚嚇,讓他們去全然地抗拒傳統價值——包括文化面與政治面,都提供了最好的發展溫床。因此,他們採取非因襲傳統的媒材與方法,憑藉的是比過去更多的機會(chance)而非技藝(skill)來創作作品。他們稱這種創作方式為達達(Data) ⇨P159 ,一個刻意毫無意義的名稱,一個從字典中隨機挑出的字眼。

現成物即藝術

最知名的一件達達藝術作品是由杜象(Marcel Duchamp, 1887-1968) ⇨P152 所創作的「噴泉」**1**——一個小便盆,在它的背後有杜象「R. Mutt, 1917」的簽名。杜象將這個以工業製成的東西當作作品,稱之為「現成物」(readymades) ⇨P163 。杜象把工廠製造出來的商品當作作品呈現,挑戰認定藝術應該是獨一無二,由技藝非凡的藝術家所創作的傳統認知。

對杜象而言,藝術家的藝術觀念比他的藝術作品更重要,根據他的說法:「對於這個噴泉是不是由馬特先生親手製作,其實並不重要,重要的是他選擇了它……他創造了對這個物件的一個新想法。」但是並不是每個人都同意這樣的說法。當杜象試圖將這件作品在獨立藝術家協會(the Society of Independent Artists)的展覽上展出時,卻遭到他們婉拒,他則以退出協會作為抗議。

偽裝表演

許多人在戰時前往中立國瑞士尋求庇護,特別是最大的城市——蘇黎世。1916年的蘇黎世,包爾(Hugo Ball, 1886-1927) ⇨P151 開了一間名為「福爾特爾的夜總會」(The Cabaret Voltaire),這家夜總會的表演很快地就成為達達成員集會的重要場所。包爾說這個夜總會的目的是為了「去提醒這個世界上,除了戰爭與國家主義之外,還存在著具有獨立思想的一群人。」——雖然這家店的老闆只是單純地希望這間店能幫他多賣一些啤酒和三明治。但在這裡的夜店表演中,包爾和他的朋友在一間飾以藝術家阿爾普(Hans Arp, 1887-1966) ⇨P151 、

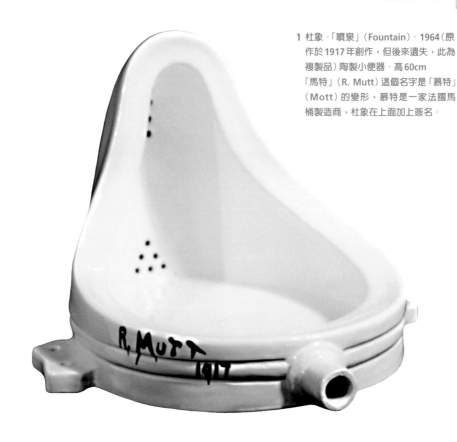

1 杜象．「噴泉」（Fountain）．1964（原作於1917年創作，但後來遺失，此為複製品）陶製小便器．高60cm
「馬特」（R. Mutt）這個名字是「慕特」（Mott）的變形，慕特是一家法國馬桶製造商，杜象在上面加上簽名。

👁 **網站連結**

想探究有關杜象生活與作品的互動年表，請上網 www.usborne-quicklinks.com，先鍵入關鍵字（Enter your keywords）：modern art，於頁碼查詢欄（Enter a page number）鍵入38。

畢卡索等人作品的房間裡，上演著一些怪異的演出——一種表演藝術。包爾本人則是盛裝打扮，朗誦一些由無意義的字所寫成的「聲音詩歌」（sound poems）。他以為只能去用這些捏造的字，因為一般正常的字已經腐朽而毫無意義了。

大量的舊垃圾

德國達達藝術家史維塔斯（Kurt Schwitters,

在一場達達的表演中，包爾穿上閃亮的紙板衣，戴上高帽，嚴肅地吟唱一首由「blago bung」和「ba-umf」等聲音寫就的一首詩。

1887-1948）⇒P156 從每天生活中的垃圾及殘餘物中，創作出精巧的拼貼作品，而作品拼貼出的每一層內容，就是他自己的生活寫照，從他讀的報紙、旅途中的存根或是展演的票根等等。作品「莫爾茲畫32A—櫻桃畫」**2** 包括

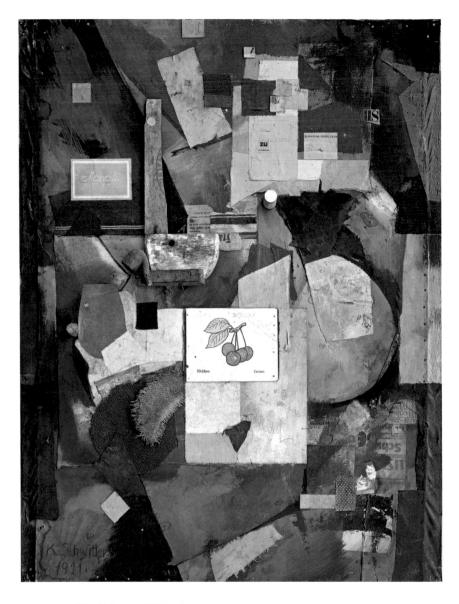

2 史維塔斯·「莫爾茲畫 32A—櫻桃畫」（Merz Picture 32A – Cherry Picture）·1921·
在紙板上由衣料、木材、金屬、織物、紙、軟木塞、及顏料等拼貼而成·92 x 71cm

3 史波利（Daniel Spoerri, 1930-）⇨P157，「誰知道哪裡是樓上和樓下？」（Who knows where upstairs and downstairs are?），1964，綜合媒材，3D拼貼，54 x 63 x 16cm

了：一個舊的酒瓶軟木塞、木屑、金屬、紙和織品以及一張印有櫻桃的卡片，全都被小心地安排在充滿形狀與色彩的抽象圖像中。

　　史維塔斯為他的拼貼技術創了一個專門的術語——「莫爾茲」（Merz）⇨P161。這個名字是出自他的一件作品。在作品的報紙碎片中，有一個原意是「商業」的德國字「kommerz」，直接擷取後面的四個字母而來的。史維塔斯將莫爾茲發揮到極致，他將整個房間放滿了巨大的3D立體拼貼物，試圖創造一個充斥拼貼的環境。他稱這種構造為「莫爾茲佈」（Merzbau），也就是「莫爾茲建築物」（Merz-buildings）。當他創作作品時，拜訪他的朋友們常會發現他們弄丟一些像鑰匙和鉛筆類的小東西，而稍後又再度發現它們的蹤跡，原來它們全都被放置到藝術家的最新作品中。

畫面陷阱

　　達達對後世藝術家的影響極大，特別是1960年代的新寫實主義運動（New Realism）⇨P161。新寫實主義藝術家通常利用被丟棄的廢棄物來做作品，像是撕破的海報或是老舊的咖啡研磨機，來探究今天的現代生活及消費文化。之所以把這些廢棄物視為藝術，就是要提出質疑：這些東西是如何在現代社會中被生產及消費的？在其他一些例子裡，如：「tableaux-pièges」⇨P163，也就是「畫面陷阱」（picture-traps），藝術家「捕捉」到一些隨機取得的物件，將它們掛置在牆上 3 。這些作品同樣地以它的不預期性來「捕捉」觀眾的目光——擺上真實的3D立體物件，而非你期待見到的2D平面畫作。

在你的夢中

戰後的巴黎,由詩人布賀東(André Breton, 1896-1966)⇒P151 領導的一群藝術家和作家,開始創作奇怪、如夢境般的作品。他們想對理性的日常生活世界做反動,運用他們的想像與夢境,希望能創作出一個新的現實世界,或稱為「超現實」(surreality)。他們的運動也就是所謂的「超現實主義」(Surrealism)⇒P163。

比現實多更多

超現實主義因為奇特的想像而成名,但並不如其名是故意要「非真實」;實際上,這名稱代表著比現實更多,或是代表著去超越現實(sur-real,sur在法文中表示超越)。布賀東說這個運動是從達達的灰燼中升起;同時,轉而去表達精神層面的興趣,特別是關於非理性與潛意識的部分。而這正是受到世紀交替之際,維也納心理學研究大師佛洛伊德(Sigmund Freud)的理論啟迪所影響。佛洛伊德宣稱我們許多的行為都來自於潛意識與慾望的直接反應,特別可能是在夢中被揭露出來。

超現實主義藝術家相信潛意識是創作天賦的來源,並靠著一些非比尋常的技術,嘗試將其表達出來。許多創作者試著用「自動」素描法來作畫,也就是不經思考的直覺畫圖法。他們創造出奇怪、如亂畫般的畫面,而他們相信那的確是在他們潛意識的驅動下所形成的作品。西班牙畫家米羅(Joan Miro, 1893-1983)⇒P155 甚至說他曾讓自己饑餓,以便將他的幻覺引出。

奇怪組成

超現實主義藝術家熱愛新穎且令人驚愕的物件組合,他們可以在「恰巧看到的雨傘和在工作桌上的縫紉機」等意象上找到美感。他們認為這些物件組合,反映出潛意識聯想的狀態,並且能夠把不時發生在夢境中毫沒有關連的事物串連起來。許多奇異的超現實主義雕塑──他們稱之為「物件」(objects)──就是將不相干的東西配對成組。

1 馬格利特・「雕像的未來」
（**The Future of Statues**）・1937・
上色石膏・**33 x 17 x 20cm**

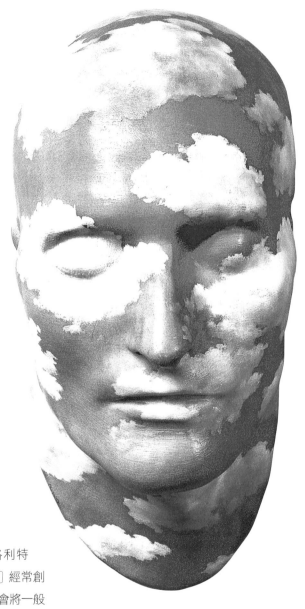

最知名的超現實主義作品之一，
就是當達利將一個石膏做成的龍
蝦黏在電話機的聽筒上。

光與空氣

　　比利時的超現實主義藝術家馬格利特
（René Magritte, 1898-1967）⇨P154經常創
作出充滿詩意且擾人心神的作品，他會將一般
事物畫在新奇且不預期的位置中。舉例來說，
作品「雕像的未來」**1** 是一個人頭，但卻畫滿
了藍天與飄動的雲朵；這個天空使得這個人頭
看來如夢似幻，彷彿要消融於空氣中。可能這
個消融的意象就是「雕像的未來」，最後終將
粉碎終結？

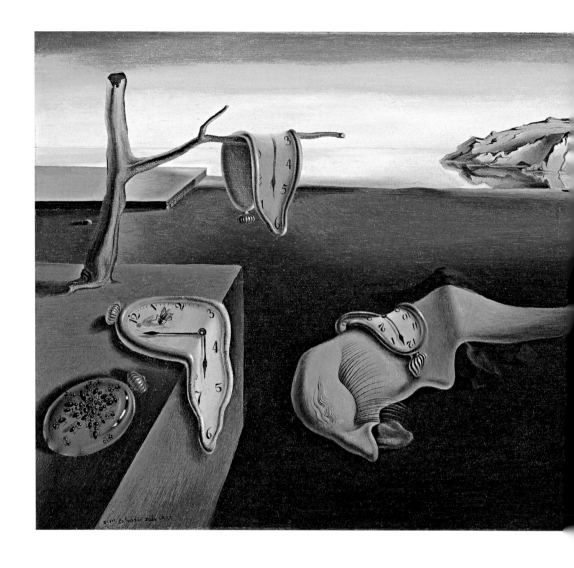

實際上，這個人頭是拿破崙大帝死亡面具的複製品——在他死後依據他的面容所複製而成的。因此，這個雕像可能也表達出人類不免一死的意涵；另外，它也是人類想像力的具體落實，以一個「在雲端的頭」，影射愛做白日夢的人的視覺雙關語。

夢的攝影

西班牙超現實主義藝術家達利（Salvador Dali, 1904-89）⇒P152 的作品「記憶的持續」2，在金色風景中，軟攤的錶群和臥在地上的畸形多肉怪物，佔據了整個畫面。這三支錶正逐漸軟化中，第四支錶的錶盒爬滿了螞蟻，就好像快被吃掉了。

這些堅硬的機械錶變得柔軟，並且正在腐壞中，不再具有計時的功能。而遠方的懸崖是根據達利成長的加泰隆尼亞海岸所繪成的——所以，這個作品標題有可能指涉藝術家的童年記

2 達利‧「記憶的持續」（The Persistence of Memory）‧1931‧油畫‧24 x 33cm
這幅畫是用來舉例說明達利如何聲稱他的作品是「對具體的非理性，偽飾而極普通的病態圖像。」

達利可能算是所有超現實主義藝術家當中最知名的一位。由於他的長相如此出名，在他晚年，只要信封上畫上他八字鬍的註冊商標以及寫上西班牙的字眼，就可以將信送達他手中。

憶。螞蟻是達利小時候所害怕的昆蟲，畫面中央這個怪物就是他自己的變形，有著長睫毛的眼睛閉著，就像是睡著了或是死了，已經完全不知道時間或時間為何物了。

這個神祕、夢境般的想像圖像成就一個非常奇特的景致，而達利將它畫得如此地真實，以至於幾乎看起來就像照片一樣──事實上，他稱他的作品是「手繪的夢境照片」（hand-painted dream photographs）。

達利將他的想像力用很生活化的方式表現出來，無非是想要模糊想像與真實之間的界限。他說他要用畫作去擴散混淆，為的是「全然地懷疑這真實世界的一切。」

◉ 網站連結

想觀賞更多關於達利的畫作，請上網 www.usborne-quicklinks.com，先鍵入關鍵字（Enter your keywords）：modern art，於頁碼查詢欄（Enter a page number）鍵入 41。

建構未來

第一次世界大戰過後，許多國家都急需從這場混亂與破壞中重新站起來。在接下來的幾年當中，許多藝術家都投身於建築和設計的工作。他們將藝術整合到周遭的環境中，希望能創造出一個更美好的世界。結果造就了多項具有影響力且理想化的藝術和設計運動，像是俄羅斯的結構主義（Constructivism）⇒P159、荷蘭的風格派（De Stijl）⇒P163、以及德國的包浩斯（Bauhaus）⇒P158。

結構藝術

結構主義在俄羅斯1917年的革命運動後產生。參與這項運動的藝術家拒絕舊政權底下的藝術，自許要在新生的共產國家中，做出所有人民都能夠親近的作品。他們嘗試發展出一種根於抽象、幾何造形的新手法，希望這個新手法能吸引每一個人。

就如同他們的運動名稱所暗示的一般，結構主義藝術家同時想要用他們的藝術來建立一些事情——雖然他們的許多想法都只停留在紙上工夫。他們的口號是：「將藝術帶入生活」（Art into Life）。很多藝術家為共產黨政府工作，設計宣傳海報、衣服、陶器、傢俱、建築及書籍等。但是，當史達林掌權後，他們的風格不再受到重視。新政權的領導者偏好表現真實人物的寫實風格，創作的主題通常是展現英

雄姿態的工人們——這種風格就是所謂的「蘇聯社會寫實主義」（Soviet Socialist Realism）⇒P163。結構主義後來受到打壓，許多非常成功的藝術家紛紛離開俄羅斯。

聳入雲霄

最知名的經典結構主義設計作品之一，就是塔特林（Vladimir Tatlin, 1885-1953）⇒P157的「第三國際紀念碑」——雖然這個紀念碑從未真正被建造過。塔特林想要將這個紀念碑建成當時世界上最高的一棟建築物，高400公尺（1,300英尺），由金屬與玻璃所製造的螺旋形高塔。內部空間由三種幾何形體組成：底部是立方體，中間是圓錐體，而接近頂端是圓柱體，三者以不同的速度旋轉。就算以現代工程技術來建造，也不可能蓋出這樣的結

在 1919-20 年間，塔特林建了一個巨大模型，展現出他的「第三國際紀念碑」（Monument to the Third International）計畫，這座高塔是用來紀念在 1921 年於莫斯科舉辦的「第三國際共產黨員會議」（The Third International Communist Congress）。然而這個設計卻只永遠停留在模型的階段。

1 洛區科（Alexander Rodchenko, 1891-1956） ⇨P156 ，「橢圓形懸掛構造物第 12 號」（Oval Hanging Construction Number 12），1920，三夾板、鋁漆、和金屬線，61 x 84 x 47cm
洛區科創作了一系列結構性作品，但只有這件存留下來。它包括了一個扁平的橢圓形，被切割成幾個區塊，可以同時展開來；它設計的初衷是要從天花板上垂掛下來，就像是活動雕塑一樣。

構來；但是結構主義藝術家就是想將他們的想像推向極致。

建立風格

　　風格派（De Stijl）是荷蘭文的「風格」（The Style）之意，這也是一本在 1917 年由都斯伯格（Theo van Doesburg, 1883-1931） ⇨P157 所創立的藝術雜誌名稱，同時也是他和蒙德里安（Piet Mondrian, 1872-1944） ⇨P155 共同發起的藝術運動的名稱。他們想要創造一種純粹、簡單的藝術，只有幾何形狀與三原色──紅、黃、藍。蒙德里安的整個畫面只有相對的水平及垂直線條，來反映出他的宇宙觀，他相信宇宙的形成是建立在相對的事物上。他非常嚴守這個信仰，以至於當都斯伯格開始使用對角線時，他就決定離開風格派。風格派成員們

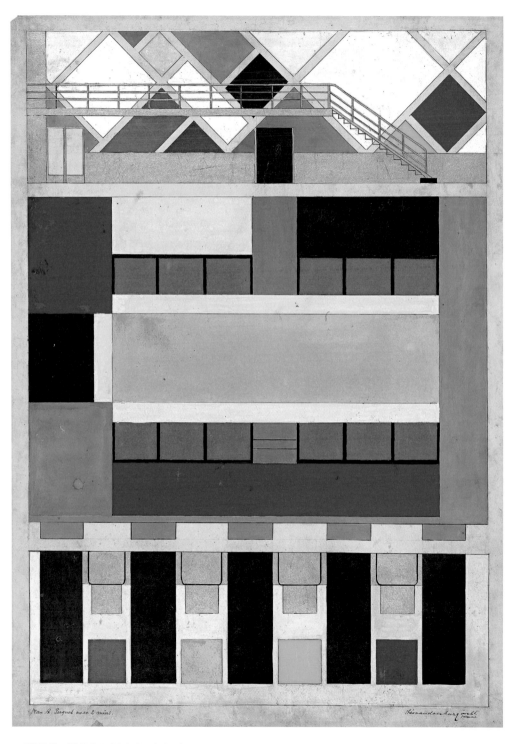

2 都斯伯格・「烏伯特咖啡屋舞廳的色彩圖解」（Colour Scheme for the Café d'Aubette Ballroom）・1927・紙上油墨與膠彩・53 x 37cm。對都斯伯格來說，這間咖啡屋是風格派最偉大的成就之一，他用整期的雜誌版面來介紹這件作品。

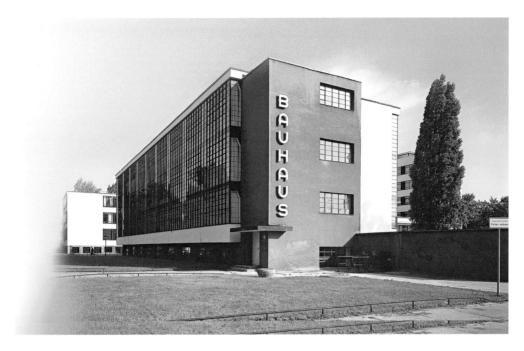

3 包浩斯建築：這張照片是位於德紹（Dessau）的包浩斯建築物──這所學校原本位於魏瑪（Weimar），1926年遷校至此。
這棟建築物是依格羅佩斯的藍圖所設計興建的；當時這種造形樸素、功能取向的設計是非常罕見的，受到廣泛的激賞。

將他們這種削邊風格應用在設計與建築上，創造了引人注意、具現代感的摩登傢俱、室內設計及建築等，同時也應用在抽象藝術上。他們想要結合所有的藝術形式，創造一種協調且有良好次序的環境。但是，並不是每個人都喜歡這樣的效果。都斯伯格於史特拉斯堡（Strasbourg）為烏伯特咖啡屋（Café d'Aubette）電影院及其舞廳所設計的極端作品 **2** ，被證實並不受到參觀者的歡迎，很快的就被改換掉。

建築之家

　　風格派對德國有很大的影響，1919年在德國建築師格羅佩斯（Walter Gropius, 1883-1969）⇒P153 創建下成立一所名為「包浩斯」的藝術學校──在德文意指「建築之家」（house of building）**3**。學生在校除了繪畫與設計課程外，還要學習像是木工和陶藝。藉由這樣的訓練，格羅佩斯希望能模糊藝術與工藝間壁壘分明的傳統分界，他想訓練學生做出同時具備風格及實用性的作品。同時，他也鼓勵學生學習工業製程以幫助他們設計出可量產的成品。包浩斯設計受到熱烈的歡迎，但是這些課程對納粹而言，卻被認為太過激進，他們害怕學校會帶壞學生，因此強迫學校於1933年關閉。許多學校的老師被迫離開德國，在世界各地繼續宣揚包浩斯觀念──特別是在美國，有許多人在當地獲得了事業上的成功。

◉ **網站連結**

想觀賞更多有關結構主義藝術家的設計與藝術作品，請上網www.usborne-quicklinks.com，先鍵入關鍵字（Enter your keywords）: modern art，於頁碼查詢欄（Enter a page number）鍵入43。

洗腦的威力

長久以來，藝術家和政府都把藝術當作是抗爭或宣傳的一種形式，嘗試藉此來塑造人民的想法。特別是在1930年代，當德國納粹開始掌握權力時，一些具有強烈印象的作品被創作出來。當納粹企圖打壓一般藝術，而只推廣他們的宣傳藝術時，反納粹的藝術家們開始群起攻擊這個新政權。

快樂家庭

在1930年代，納粹發動一個大型活動來對抗他們眼中的「墮落藝術」（Degenerate art）⇒P159，也就是指所有的激進藝術，因為他們認為這樣的藝術太具顛覆性。納粹領導人阿道夫·希特勒（Adolf Hitler）本身是一個失敗的藝術家，厭惡許多藝術形式，特別是表現主義。他要讓藝術成為「高尚與美好事物的信差」——而不是用來檢視令人憂煩的情感或社會問題，作品「全家福」1 即是他喜歡的藝術類型之一。

第一眼見到這幅作品時，會認為它呈現的是一幅天真和樂的家庭景致，但它卻是為宣揚納粹理念而設計的。金髮藍眼的人代表著希特認為的理想人種——亞利安人（Aryan），或是純種的德國人。正在餵哺的母親強化了納粹對於女性角色的正當性想法，修整好的花園所環繞出美好家庭的構圖，則反映出納粹對土地重視的信念；他們利用對土地的需求當作是侵略鄰近國家的藉口。

一個人的戰爭

一些最具紀念性的反納粹藝術作品，都是由德國藝術家暨反戰主義者哈特菲爾德（John Heartfield, 1891-1968）⇒P153 所創作的（他原來的真實姓名是Helmut Herzfelde，1916年因抗議德國國家主義而改名）。他發展出一種稱為集錦照相（photomontage）⇒P162 的技術，將不同的照片組合成各種區塊，創造出集殘酷的諷刺與誇張的真實於一身的藝術風格。作品「超人阿道夫」2 中的希特勒正在做一場演說，但是從他身上的X光片可以看到他

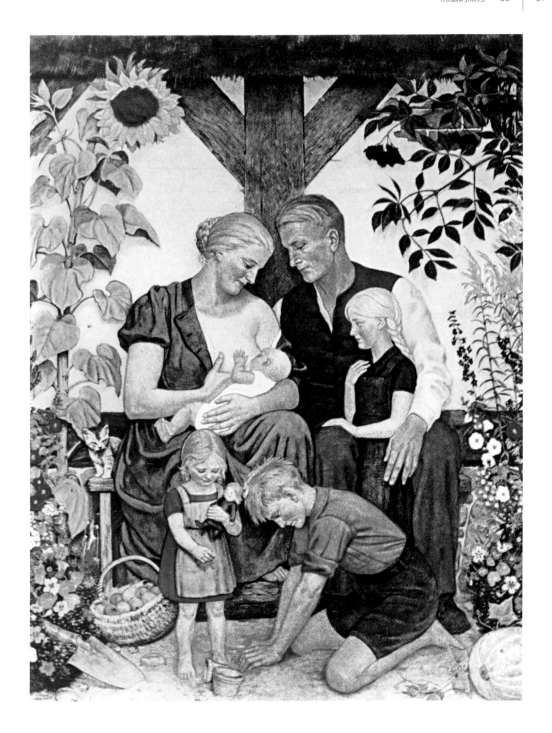

1 威爾瑞奇（Wolf Willrich, 1867-1950）⊕P157 ．「全家福」（Family Portrait）．約1939．油畫
　　這幅很像納粹藝術的作品，並沒有更進一步的細節說明，後來也被摧毀掉。

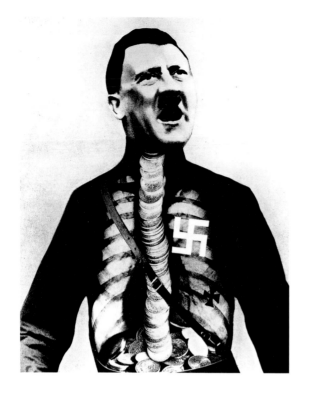

2 哈特菲爾德·「超人阿道夫：吞下黃金
而吐出垃圾」（Adolf, the Superman:
Swallows Gold and Spouts Junk）·
1932·集錦照相·35 x 25cm
這張作品是為反希特勒選舉所設計的
海報。

正在吞食黃金，而在他心臟的位置有一個納粹的標幟。哈特菲爾德想要暗示希特勒被有錢的工業家收買，而非真如他所宣稱要以蒼生為念關心大眾。納粹以禁止哈特菲爾德的作品做為報復，並且威脅要逮捕他，他因此在1933年被迫離開了德國。

可怕事實

夏卡爾（Marc Chagall, 1887-1985）⇒P152 是一位俄國猶太人，他的藝術傾向於專注於神祕情感而非政治議題；但是在作品「耶穌釘死於白色十字架」中 3，他卻刻意想告訴大眾有關納粹德國的種種事實。他畫這幅畫的那一年，納粹掠奪猶太人的一切，他們或驅逐成千上萬的猶太人，或將他們送進死亡集中營。夏卡爾將耶穌當作是猶太受難者，周遭充斥著重傷及迫害的場景。他將所有不同的元素組合在一起，以耶穌受難比喻當年受害的猶太人。

墮落的藝術展覽

在對抗「墮落」藝術的宣傳中，納粹沒收了超過17,000件的藝術作品，其中包括了孟克、畢卡索及夏卡爾的作品，並用這些沒收的作品舉辦了一個「墮落藝術展」（Degenerate Art Exhibition）。這個展覽刻意去嘲諷這群藝術家，將展出的畫作擠在一起，並貼上嘲弄的標籤。一個納粹評論者稱之為：「瘋狂的跛腳產物，既粗暴又缺乏才能」。但是，諷刺的是，這個展覽受到民眾極大的歡迎，每天吸引了成千上萬的民眾參觀。展覽結束後，大部分的藝術品都銷售到國外，為納粹籌募經費，而沒被買走的作品即被燒毀。

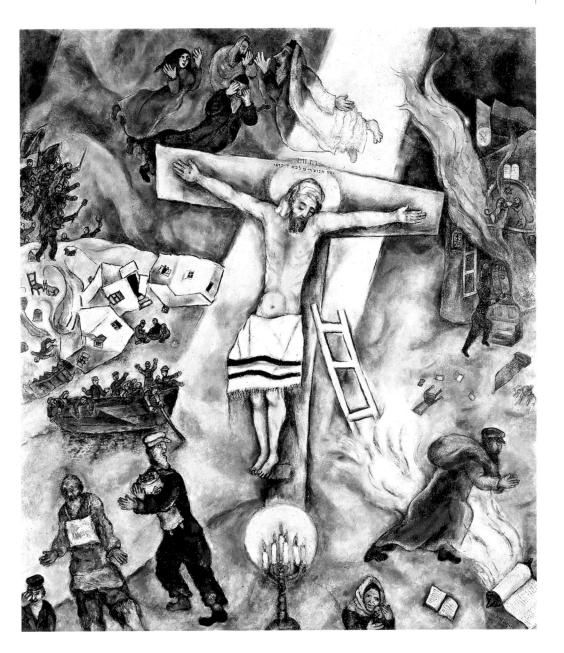

3 夏卡爾・「耶穌釘死於白色十字架」（White Crucifixion）・1938・油畫・154 x 140cm

↑ 耶穌身上覆蓋著一件猶太人祈禱用的披肩，腳邊有猶太人用的燭台，而在他頭上的文字寫著耶穌為：「猶太人的王者」。雖說耶穌是猶太人，但也極少被以這種方式呈現出來。

↑ 左邊有一個暴民正走向燃燒中的房屋，並揮舞著紅色的共產黨旗。顛倒的房舍代表著一個紊亂的世界。

↑ 右邊一個德國士兵正要放火燃燒猶太人聚會的會堂，而其內部已被掠奪一空而凌亂不堪。

↑ 難民於左右兩邊竄逃，其中一人緊抓一個神聖的猶太卷軸，匆匆回頭瞥看另一幅在火舌中飄動的卷軸。除了他之外，一個身穿白色布條的男人，就像其他的德國猶太人一樣，被迫如此穿著，以顯示出他們的宗教信仰。

↑ 在高處，一群聖經中的人物含淚觀望這一切。

不幸後果

人們因為第二次世界大戰經歷了太多恐怖，從無情的戰役、對平民的轟炸，到納粹集中營對幾百萬人有計畫的屠殺。受到此等事件的驚嚇與覺醒，許多人載浮載沈地掙扎著，甚至多年之後，他們的痛苦仍可在戰後的眾多藝術中反映出來。

人類脆弱

戰爭後，瑞士藝術家傑克梅第（Alberto Giacometti, 1901-66）→P152 開始速寫和雕塑一個個兀自站立，脆弱如竹桿般的人形。作品「有所指的男人」是一個他早期的作品實例 **1**，它展現出一個孤寂的人形，有著一般真實男人的高度，但卻是痛苦般地孱弱消瘦。他被凝結於一種無法解釋的姿態下，指向了不可觀瞻的遠方。他是如此地脆弱、孤立的人形，表現出戰後期間的極度痛苦與不確定性。同時，他的消瘦亦喚醒在集中營裡因饑餓而犧牲的苦難者情境。

恐怖展現

英國畫家培根（Francis Bacon, 1909-92）→P151 的作品「耶穌釘死於十字架的三組人物練習」**3**，當中的三組人物充滿了人類的恐懼表情。這三片畫板上的影像傳達出在血紅背景前，一個殘廢、受折磨的人體。這三片畫板或稱為「三聯畫」（triptych），常用於基督教藝術，而這幅畫的名稱則暗示耶穌被釘上十字架的宗教主題。你可能會以為這代表了耶穌，他的死亡是為拯救人類。但是，在畫面中並沒有任何拯救者的象徵；並且，身為無神論者的培根說，他並不傾向去表達基督教圖像。根據他的說法，這三個人形是真實的狂暴之人——希臘神話中的復仇女神。

紀念

在2000年，由英國藝術家懷特瑞德（Rachel Whiteread, 1963- ）→P157 所設計的新紀念館，於奧地利首都維也納揭幕啟用。這個稱

1 傑克梅第 ·「有所指的男人」（Man Pointing）· 1947 · 青銅 · 178 x 95 x 52cm

為「無名圖書館」的紀念館 **2** ，是為了紀念於 1938 年至 1945 年間，被納粹殺害的 65,000 名奧地利猶太人。它的牆面是從真實的書架上，由排列成千上萬的書籍所翻製而成的，在其基座處，並刻有奧地利猶太人於集中營犧牲的名錄。

　　由混凝土蓋成的圖書館是一間封閉的房間，雖然有窗戶但無法打開，雖然滿室書籍亦無從閱讀──象徵著所有犧牲者未經吐露的生命故事。這是一個內外翻轉的房間，懷特瑞德稱之為一種方法，一種「轉化人類對世界的認知以及揭露未被期待的扉頁。」

公共藝術

　　紀念碑是公共藝術（public art）最普遍的表現形式之一。公共藝術──戶外紀念碑和雕像，與教堂中的宗教藝術──是過去多數人唯一可以觀賞到的一種藝術表現。一直到大約十九世紀初，第一個公共藝廊及美術館建立後，這種情況才逐漸改善。長久以來，這一類藝術早已成為我們鄉鎮和城市生活中的一部分。它依舊能夠喚起我們強烈的情感，作品「無名的圖書館」也不例外。

　　當這件作品第一次被設計出來時，當地居民抱怨它像倉庫很難看，並且它放置的地點會讓廣場受阻隔而令人感到不方便。爾後，當工人

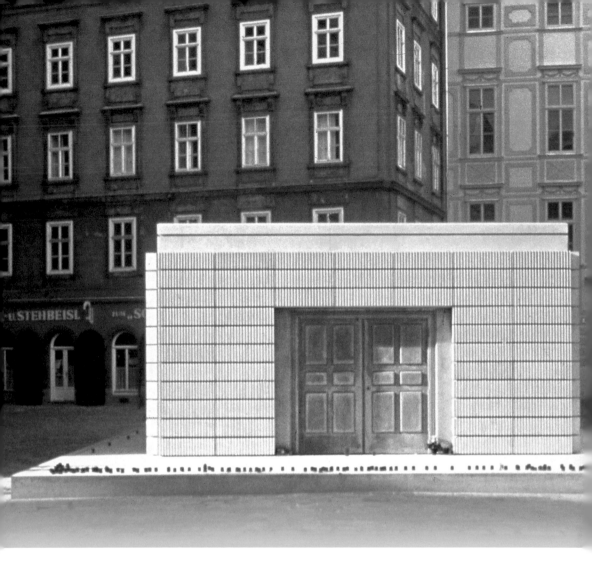

2 懷特瑞德·「無名的圖書館」（Nameless Library）·2000·房間大小的混凝土模型
周邊的紅色圓柱體是觀光客留下的蠟燭，對受害的往生者致上敬意。

開建時，竟然在地基發現一間中古世紀的猶太教會堂廢墟，這個發現幾乎使得這項工程被迫放棄。這個會堂於 1421 年，在更早一波的反猶太攻擊中被燒毀，許多的奧地利猶太人認為這個廢墟會是更好的紀念地點，於是大家最後達成協議——這個廢墟保存於「無名圖書館」之下，今天你可以同時參觀到這兩個不同時代的紀念物。

👁 網站連結

想觀賞更多有關培根的畫作，或是其他有名的紀念碑，如林櫻（Maya Lin）為越戰犧牲者所設計的紀念牆，請上網 www.usborne-quicklinks.com，先鍵入關鍵字（Enter your keywords）：modern art，於頁碼查詢欄（Enter a page number）鍵入 47。

3 培根，「耶穌釘死於十字架
的三組人物練習」（Three
Studies for Figures at the
Base of a Crucifixion），
約 1944，板上油畫，共
三片板，94 x 74cm（每一
片）注意那強烈的紅色背
景，可能代表著血或是猛
烈的熱──又或者可能是
指地獄之火？

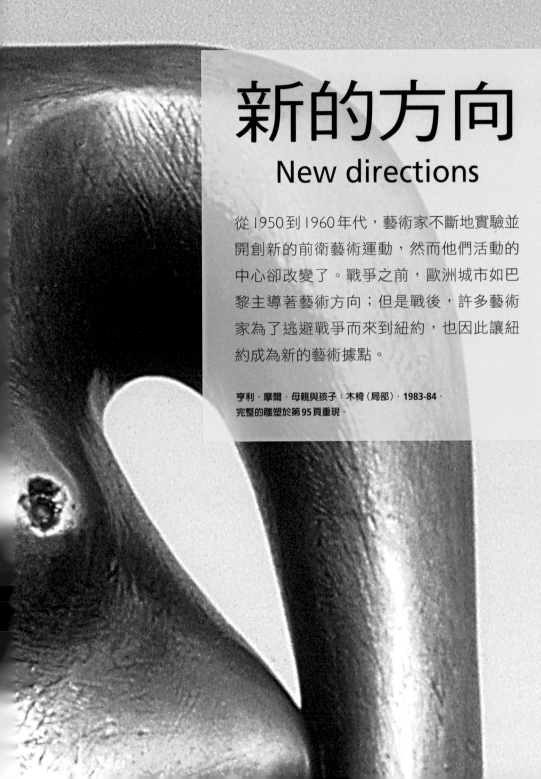

新的方向
New directions

從1950到1960年代，藝術家不斷地實驗並開創新的前衛藝術運動，然而他們活動的中心卻改變了。戰爭之前，歐洲城市如巴黎主導著藝術方向；但是戰後，許多藝術家為了逃避戰爭而來到紐約，也因此讓紐約成為新的藝術據點。

亨利·摩爾·母親與孩子：木椅（局部）·1983-84·完整的雕塑於第95頁重現。

紐約、紐約

1940到1950年代，一群紐約畫家因為新的藝術風格──「抽象表現主義」（Abstract Expressionism）⇒P158 而舉世聞名。他們的結合並非基於特別的風格使然，而是野心與作品尺寸，使他們連結在一起。他們創作巨大的抽象畫使觀者敬畏，並進而激起深層的情感漣漪或精神上的反映。他們的作品有著極大的撞擊力，希望將紐約變成前衛藝術的中心地。而這個城市也因為日後的「極簡主義」（Minimalism）⇒P161 而持續穩坐藝術殿堂的寶座。

行動男人

抽象表現主義藝術家相信藝術是一種自發性的個人表現，所以他們各自發展出屬於自己、極度個人化的風格特色。其中一位叫做帕洛克（Jackson Pollock, 1912-56）⇒P156 的藝術家，他擅長濃密的結構性畫作，如畫作「第一號作品」2。畫布上滿佈濃稠、糾結的激濺斑痕與線條團塊，甚至偶有色彩的色漬。帕洛克的作畫方式是將畫布平放於地面上，然後用筆刷在上面濺灑。同時，他將油彩罐穿孔，將其搖晃潑灑在畫布上。為了有厚重、隆起的線條效果，他會從管子中直接擠壓油彩出來。這種滴落的線條及斑痕引發了一種身體性的作畫過程，而這些大膽、稠密的痕跡創造出一種無休止的活力與自然的韻律。這種作畫方式被稱為「行動繪畫」（Action Painting）⇒P158，而對

帕洛克來說，在過程中他是如此地專注，以至於幾乎有恍惚狂喜的現象。他說：「當我在我的畫中時，我完全沒意識到我在做什麼。一直要到彼此稍為「熟識」的階段，我才瞭解到我做了些什麼。我並不害怕改變……因為畫本身有它自己的生命存在。」

色域

另一位紐約藝術家羅斯科（Mark Rothko, 1903-70）⇒P156 則發展出一種稱為「色域繪畫」（Colour Field Painting）⇒P159 的藝術風格，是有著巨大色塊的繪畫方式 1。他以畫筆及布料作畫，給予每一個色塊輕柔、模糊的邊界，使它們看似飄浮而閃爍，如假似真。他的畫面能將你吸入色彩、形狀和肌理之中；有時像是開向另一個世界的一扇門或窗，有時又

1 羅斯科．「第八號作品」（Number 8）．1952．油畫．205 x 173 cm
中間的水平波帶創造了一種空間感，就像是真的天和地，被水平界面所分開。

當倫敦的泰德美術館（Tate Gallery）購買了一件安德烈稱
為「相等於八」（Equivalent VIII）的磚造作品時，曾引起
激烈爭辯。支持者說這作品展現出工業成品之美；但其他
人則說它只是一堆磚塊而已。

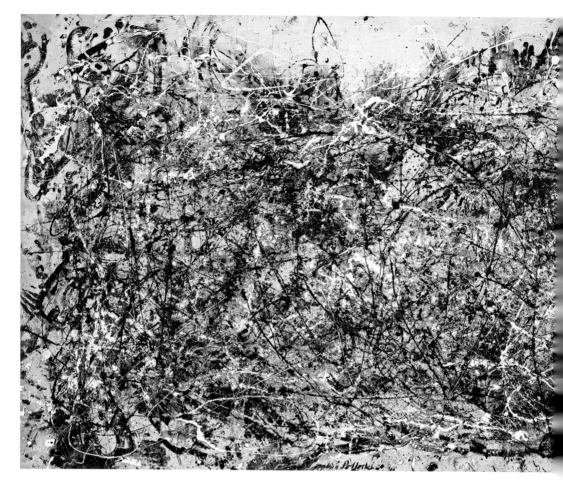

2 帕洛克·「第一號作品」(Number 1)·1948·油畫上塗有亮漆·173 x 264cm
帕洛克可能是最為人熟知的抽象表現主義藝術家。

像門閂將你鎖在其中。

羅斯科厭惡「抽象表現」這個標籤,但是他確實承認他希望他的藝術能傳遞一種特殊的情感或心理狀態。他說:「我的興趣只在於表現人類基本的情感……那些站在我作品前落淚哭泣的觀眾,感受到一如我作畫時所抱持如宗教般的情懷。」

極簡主義

極簡主義藝術家並不想和抽象表現主義藝術家一樣,去創作具有自我意識的「表現性」藝術;事實上,他們的觀念想法部分是基於對抽象表現主義的反動。他們將物件減少至最簡單的形式,純粹探討物件的物質性,而不試圖去給予任何深入的意涵。舉例來說,

3 佛拉汶，「優莎拉的第一和第二幅畫的三分之一」（Ursula's One and Two Picture 1/3），1964

史帖拉（Frank Stella, 1936- ）⟹P157 畫出單純的灰色與黑色線條；而安德烈（Carl Andre, 1935- ）⟹P151 及佛拉汶（Dan Flavin, 1933- ）⟹P152 則是用工業材料如磚塊及燈光，來創作出樸實的幾何形狀 **3**。

　　極簡主義將事物的原貌據實呈現，簡單而無任何裝飾。佛拉汶說他的作品是：「它就是

它本身，而非其他任何東西……。」人們經常批評這種訴求方式一點也不像「藝術」；但是，它卻對現代藝術帶來巨大的影響。雖然極簡主義是一個普遍使用的專業術語，但它卻從來不是一個正式的藝術運動，而許多被稱為極簡主義的藝術家亦拒絕這個稱呼。

發展成形

自1930到1940年代間，一種新的雕塑風格於歐洲嶄露頭角，而其中最重要的兩位年輕英國藝術家是亨利·摩爾（Henry Moore, 1898-1986）⇒P155 與赫普沃斯（Barbara Hepworth, 1903-75）⇒P153 。他們受到自然界以及認為要忠於物質特性的信仰啟發，創造了平滑、看似有機體的新雕塑。這表示他們要去嘗試不同的材質，包括木材、石頭或是他們當時所使用的任一種材料。

自然節奏

亨利·摩爾十一歲時，在一位老師告訴他有關於十六世紀知名雕塑家米開蘭基羅（Michelangelo）的故事後，他即立志要當一位雕塑家。但是，他並不想模仿米開蘭基羅精細如真的雕塑風格；相反地，他從風景、人類與動物的形體以及全世界的古代雕塑中獲取靈感。奠基於此，他創造出有力且簡單的人形，就像作品「母親與孩子：木椅」1 一樣。他渴望作品能被放置在戶外，來幫助觀眾看出作品與環境之間的關聯性。

作品「母親與孩子：木椅」是亨利·摩爾晚期的作品，是他最愛的主題之一：母性。一個女人坐在木板椅子上，搖著孩子正要哄他入睡。這位母親托庇保護的姿態，因為作品的所在位置——周遭防風林的環繞而益加強化。亨

利·摩爾說他想要他的藝術呈現出：「所有人都能回應的普遍性姿態。」母親與小孩間的關係是最基本且最普遍的人類經驗之一，因此它創造了一個理想化的普及性主題。對亨利·摩爾而言，它可能也是他自身創造力的反映，因為一位藝術家將生命奉獻給藝術，就如同一位母親將生命貢獻給子女一般。

附著細線

赫普沃斯是亨利·摩爾的朋友，兩人一起分享了許多藝術觀點。但是，當亨利·摩爾因大型青銅雕塑而享有國際盛名時——多數作品都在全世界各城市的公共空間中展示——赫普沃斯卻試著用木材或石頭來創作尺寸較小的作品。她長時間生活在海邊，她的藝術往往和海浪、貝殼及海濱小圓石等形狀相呼應。

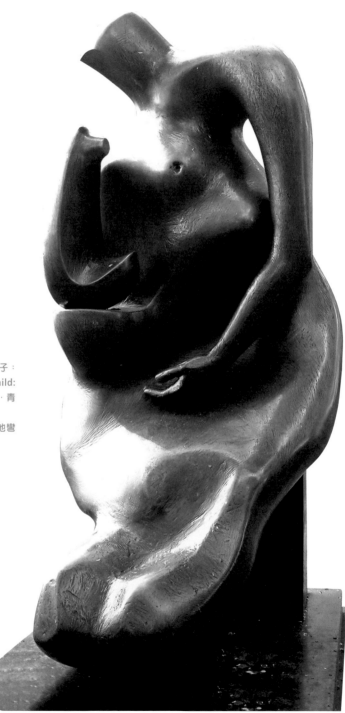

1 亨利·摩爾·「母親與孩子：
木椅」（Mother and Child:
Block Seat）·1983-84·青
銅·高244cm
注意母親的身體是如何地彎
曲以環護她的小孩。

2 赫普沃斯·「波動」（Wave）·1943-44·木材、顏料、及細線·31 x 45 x 21cm
　這個曲線形狀是否讓你聯想到海浪捲起，沖擊海岸的情境？

　　赫普沃斯喜歡忠於物質的天然特性去創作，她會在雕塑的過程中慢慢演進作品，而不只是將它們塑出她想好的固定形狀。她對於不同肌理以及內／外表面的對比有很高的興趣。舉例來說，她在作品「波動」2 的內部，畫上非常淺淡的藍色，來和雕塑本身木質的豐富光澤做對比。這個暗淡的中空部分形塑了一個精緻的內在世界，而由緊拉的細線將彎曲的木殼相聯在一起。

遠方回音

　　亨利·摩爾與赫普沃斯二人對現代雕塑有極大的影響力，部分原因與他們所創造的抽象造形有關，但同時也因為他們的作品注重與外在環境的交互作用。到今天，雕塑家們仍然採用這種方式創作。

3 卡普·「將世界翻轉」（Turning the World Inside Out）· 1995 · 不銹鋼 · 148 x 184 x 188cm

　　這件由英國雕塑家卡普（Anish Kapoor, 1954-）⇒P154 於 1995 年完成的微凹鋼球，它發光的圓球體使它看起來像是一顆巨大的水滴。作品本身的形狀已經非常有趣，而它如鏡面反射的表面，更是讓這件作品益加地生動活潑。當你觀賞這件雕塑時，你看到自己以及反射出來的周遭事物。但是，這彎曲的形狀將一切都扭曲變形，讓所有一切都變得不同——這

◉ **網站連結**

想觀賞更多關於亨利·摩爾的作品，或欣賞他的雕塑以及工作室的 3D 全景影片，請上網 www. usborne-quicklinks.com，先鍵入關鍵字（Enter your keywords）：modern art，於頁碼查詢欄（Enter a page number）鍵入 52。

大概就是為什麼卡普要將這件作品取名為「將世界翻轉」3 的原因吧。

在大街上

當二十世紀慢慢過去，人們對都市的態度開始有了改變。早期的狂熱團體如未來主義藝術家，因經濟衰退與二次世界大戰影響而趨於緩和。逐漸地，藝術家開始以都市的腐敗或孤寂為題來創作。一些藝術家將他們在街上撿到的垃圾做成雕塑品，而有些人則從都市的塗鴉中找到靈感。

寂寞夜晚

美國藝術家霍伯（Edward Hopper, 1882-1967）⇒P153 以都會生活的情境式風景而聲名大噪，像是無人的街道、孤立的建築以及不知去向的大街。作品「夜鷹」3 畫出了一個深夜用餐者望著一處荒僻的街角；根據霍伯的說法，這幅畫是紐約餐廳的真實取景，但是其中卻沒有任何可供辨識的標記——這畫面可以是美國千百個餐廳中的任何一個。霍伯宣稱他並不刻意去畫出一種孤立或空虛的象徵，但是他承認在這幅畫中，他確實「無意識地、有可能地，畫出了一個大都會的寂寞。」

之所以造成這種效果是因為霍伯掌握光線的作畫技巧，打在用餐者身上的刺目強光可能是出自螢光燈的關係，螢光燈於1930到1940年代開始使用。燈光灑落在街道上，創造了一種照在人行道上怪誕的亮光，且在街角留下分明、而具威脅性的陰影。因此讓有明亮燈光映照的室內似乎成了避難所；但是，畫面中卻沒有任何的入口標示，只有一面厚實的玻璃牆分開了觀眾與室內的人。這些人其實也像是被隔離般，彼此沒有任何交談，只是各自坐在那裡，沉浸於自我的思索中。

都市垃圾

瑞士雕塑家丁格利（Jean Tinguely, 1925-91）⇒P157 利用都會的垃圾廢物，做成所謂的「移動雕塑」（Kinetic sculpture, Kinetic 意指「移動」）⇒P160。作品的移動方式通常是雜亂無章的，有時候還具破壞性。也許丁格利就是想去批評機器的力量——而不像未來主義藝術家頌揚它。他最有名的作品之一「向紐

1 巴斯奎特‧「瓦斯貨車」（Gas Truck），
1985‧壓克力與油畫‧127 x 419cm

作品「向紐約致意」運作了約 **27** 分鐘，
搞得天翻地覆，直到它自動壞了為止。

2 丁格利‧「向紐約致意」（Homage to New York）之殘
餘碎片‧1960。這雕塑的原尺寸是 **8** 公尺（**26** 英尺）
高，由廢棄的瓶子、腳踏車和老舊輪胎、浴缸、氣球、
時鐘、汽車喇叭、收音機、遊戲用紙牌、滅火器、美國
國旗碎屑、鐵鎚及 **15** 個具動力的引擎所組成。

約致意」**2**，於 1960 年在紐約的現代美術館
（Museum of Modern Art）外自我毀掉。它包
括了一個飄出白煙的作畫機器和一架著火燃燒
的鋼琴。

塗鴉藝術

　　雖然紐約畫家巴斯奎特（Jean-Michel Bas-
quiat, 1960-88）⇨P151 厭惡被貼上「塗鴉藝術
家」（graffiti artist）⇨P160 的標籤，但他的藝
術卻經常與塗鴉聯想在一起。塗鴉被視為「藝
術」，本身即深具爭議性，因為破壞別人的財
產是違法的。然而，巴斯奎特就是以塗鴉開始
他的藝術事業。他會在紐約的牆面上塗畫後，
再加上「SAMO」的簽名。即使巴斯奎特後來

開始畫在畫布上而非牆上，但他的畫面依然存
在著許多塗鴉式的特質 **1**。他的作品是由重
疊的層次與塊面組合而成的，並使用簡單、打
釘的形狀，通常還塗畫上文字。有些則是把在
街上找到的廢棄物直接放在畫布上，超出畫框
外。這種畫面意象是鮮活而具表現性的，全憑
巴斯奎特作為一位美國年輕黑人藝術家的直覺
與經驗所完成。有些作品是為慶賀美國黑人歷
史或是街頭文化，但其他作品則似乎要表達一
種氣憤或暴力。

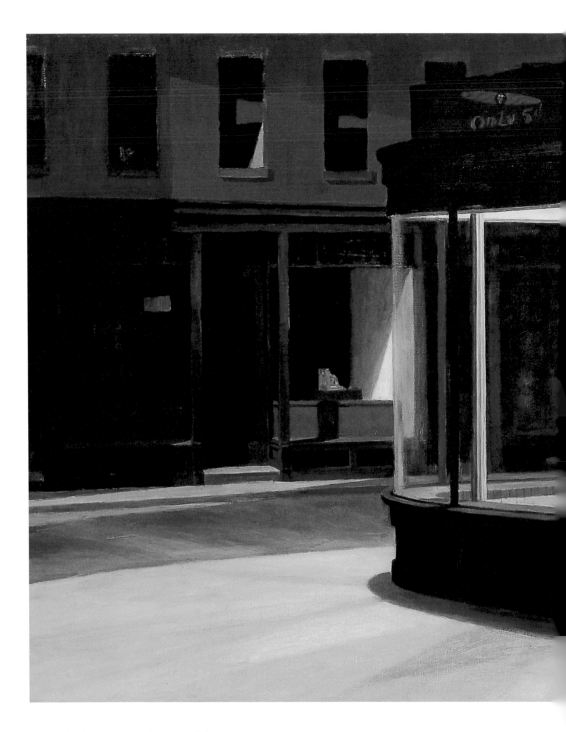

3 霍伯．「夜鷹」（Nighthawls）．1942．油畫．84 x 152cm
　夜鷹是畫伏夜出的鳥──所以也是對夜貓的暱稱。注意畫中白天與夜晚的強烈反差。畫面中的人物場景營造出一種氣氛，
　幾乎像是電影場景，就像「黑暗電影」（film noir）中的燈光效果般──「黑暗電影」指的是流行於 1930 至 1940 年代，專
　門描繪都市犯罪及墮落的類型電影。整個畫面就像從電影中剪接下來的一個場景。

👁 網站連結
想觀賞更多霍伯的街景畫作、丁格利的罕見噴泉雕塑以及巴斯奎特更多
的作品，請上網 www.usborne-quicklinks.com，先鍵入關鍵字（Enter your
keywords）: modern art，於頁碼查詢欄（Enter a page number）鍵入 54。

形塑大眾化

戰後的時代，社會見識到大量生產與大眾娛樂所帶來的規模榮景，因而催生了一種大眾（popular）──或是簡稱「pop」──的新文化。許多藝術家從大眾文化中取材，創作現在所稱的普普藝術（pop art）⇨P162。這藝術風格由英國開始，但是很快就擴及到紐約，很多知名的普普藝術家都是美國人。

普普造反

人們將精緻文化（high culture）⇨P160 與人人都能親近的大眾文化做區分，例如像是繪畫，過去極為昂貴，僅限於一小撮的菁英份子才能欣賞。但普普藝術公然地反駁這種區分，反而從雜誌、電視及其他大眾媒體中取材，並且也仿效商業化的大量生產。普普藝術家同時也反抗抽象表現主義的成功，因為他們認為那太過於矯飾且太精神取向。

只是什麼？

這幅在1956年由英國藝術家漢彌爾頓（Richard Hamilton, 1922-）⇨P153 所創作的拼貼作品，某些時候被視為第一件普普藝術作品 **1**。在一間具現代感的房間裡，上方隱約可見一張月球的照片──可能是對美蘇之間在登陸月球競賽上的一種注解。左側有一位健美先生緊握著一個大型紅色看板，上面寫著「POP」字眼；而右側一個女人在歌頌浪漫的海報下，挑釁地搔首弄姿。把兩個人加在一起就成就一對「理想」佳偶──或是一個諷刺笑話。他們兩人被各式齊備的生活消費品所包圍，包括了一個可延長的真空吸塵器、磁帶錄音機和火腿罐頭等，都是從雜誌和產品目錄上剪輯下來的。這是一個荒謬的組成，嘗試要將廣告的愚弄及看似完美的人生畫面賣給我們。

大量生產的藝術

李奇登斯坦（Roy Lichtenstein, 1923-1997）⇨P154 和安迪·沃荷（Andy Warhol, 1928-1987）⇨P157 是最廣為人知的美國普普藝術家。其中，李奇登斯坦畫了像「轟！」**2**

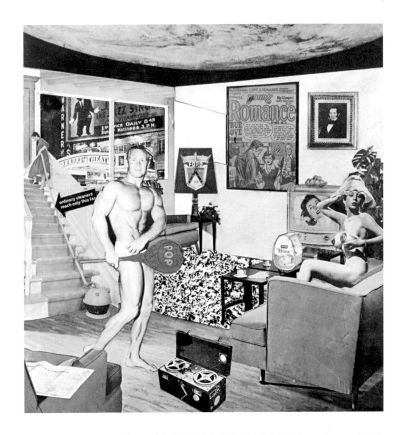

1 漢彌爾頓，「是什麼讓今天的家裡變得如此地不同，如此地吸引人？」（Just What is It That Makes Today's Homes So Different, So Appealing？），1956，拼貼，26 x 25cm。這個作品甚至連標題都諷刺廣告用語。

這樣的大型漫畫作品。他是在暗示漫畫也可以變成「藝術」嗎？或是要我們用批評的眼光來看待漫畫的價值？根據他的說法，漫畫是「將暴力情緒以一種全然機械性且抽離的方式表達出來。」他幾乎完全模仿漫畫，甚至連印刷在便宜紙張上的彩色網點也畫出來。

安迪・沃荷則是更進一步發展，從濃湯罐頭到電影巨星，他無所不畫，全都以版畫形式表現出來（請參閱第110-111頁的說明）。對他而言，藝術不再只是做出獨一無二的一件作品而已，他甚至將他的工作室取名為「工廠」（The Factory），將他的創作與大量生產的產品相比擬。

品味問題

普普藝術快速地成功達陣，或許是因為人們發現它有趣又容易了解。漢彌爾頓很諷刺地將它定義為：「大眾化（Popular，為多數人設計）、瞬間（Transient, 短暫解答）、可消費的（Expendable, 容易被遺忘）、低成本（Low

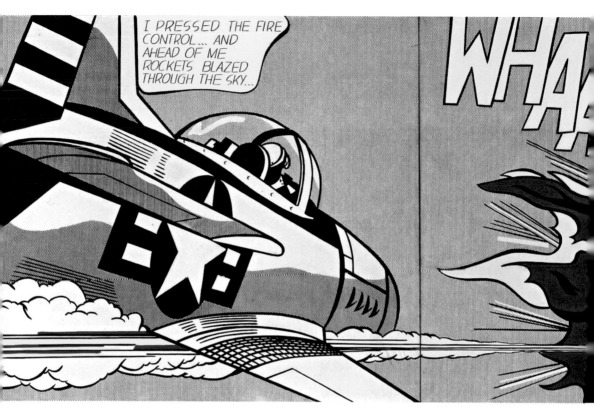

2 李奇登斯坦·「轟！」（Whaam!）·1963·壓克力·173 x 406cm
這幅畫模仿漫畫的印刷風格，如果你近一點看的話，可以看到像印刷品上的那些網點。在這裡你無法感到它的實際尺寸，原作大小足以佔滿整個牆面。

cost）、大量生產（Mass-produced）、年輕化（Young, 目標群為年輕人）、詼諧的（Witty）、情色的（Sexy）、有噱頭（Gimmicky）、富刺激性（Glamorous）、一樁好生意（Big business）。」與1950年代嚴肅的抽象作品比較起來，普普藝術顯得愉悅而有趣。商業圖像和它使用的表現手法本來就是設計用來吸引大眾。但是，並不是每個人都喜歡它。有一些藝評者將普普藝術當作是「新的鄙俗」（New Vulgar-

ism），因為他們覺得普普藝術家已經喪失藝術作為嚴肅目的的視野。

依舊大眾化

　　普普藝術有其持續的影響，甚至到今天，在藝術家孔斯（Jeff Koons, 1955-）⇨P154 的作品中，仍然可以看到它的影子。就像普普藝術家一樣，孔斯將所有東西都轉化成藝術 **3**。例如，他故意慎重其事挑選破舊或是「媚俗」

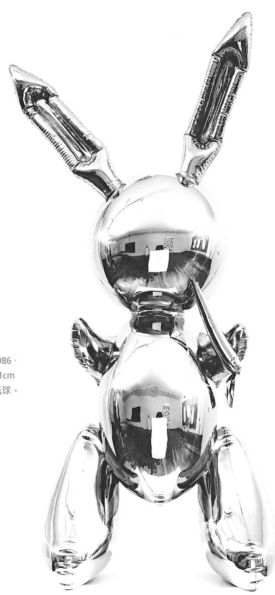

3 孔斯．「兔子」（Rabbit）．1986．
不銹鋼鑄造．104 x 48 x 31cm
孔斯曾依據像這樣的新奇氣球，
創作了一系列作品。

（kitsch）⇒P161 的東西，像是一
個兔子形狀的氣球，將它打磨製成
光亮的不銹鋼雕塑。它或許看起來
很有趣，但是你認為它有傳達任何
嚴肅的議題嗎？或許孔斯想將可拋
式的東西，如氣球，做成永久的物
件，來慶祝消費文化，或是對現代
社會浪費的本性提出批評。

更大之激濺

英國藝術家哈克尼（David Hockney, 1937-）⇒P153 在 1960 年代，受到美好氣候與悠閒生活的吸引而搬到加州，因此給了他靈感創作出許多色彩繽紛、理想生活寫照的畫作。作品「更大之激濺」**1** 捕捉到在明亮藍天下，一位潛水者正跳進藍色水池的瞬間。

真實與想像

雖然這個景象看起來很真實，但事實上卻是哈克尼組合而成的畫面。他根據一本介紹游泳池書本當中的一張照片，完成了畫中的水池。而背景這棟 1960 年代風格的房子，是他從過去畫過的加州建築素描中挑選出來的。

這個房子和水池的清晰水平線、與斜的跳水板和有刺、垂直的棕櫚樹形成強烈的對比。它是一幅反常的空洞畫作——唯一的生活跡象就是激濺的水花。房子窗戶映照出其他的建築物，暗示這是一幅都會的景致。但是，奇怪的是——或許是因為這是一幅想像中的畫面——在房子後面並沒有任何可見的建築物，因此帶來寬闊無垠的空間印象。

人造畫面

大膽的色彩強調出加州陽光的強度；黃色的跳水板戲劇性地突出於藍色的水池之上；粉紅色房屋則與明亮的藍天形成對比的效果。哈克尼當時開始使用壓克力顏料來取代傳統的油畫，壓克力顏料以塑膠做原料，於 1950 年代研發出來。壓克力顏料的顏色非常強烈，比油畫顏料容易快乾許多，因此它非常適合用來表現哈克尼作品中色彩明亮與線條分明的特色。

滾滑及筆繪

哈克尼用特別的上彩方式，來強調激濺的水

哈克尼總是隨時準備實驗新的技法，他甚至用傳真機印出來的東西做成作品。

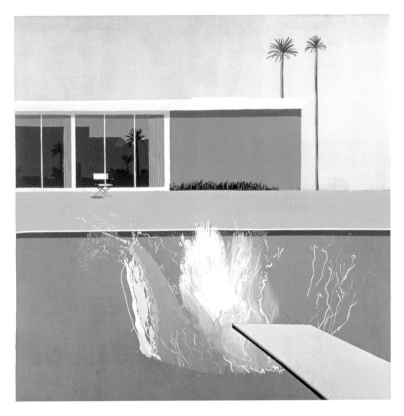

1 哈克尼·「更大之激濺」（A Bigger Splash）·1967·壓克力·243 x 244cm。哈克尼刻意在畫布和畫面之間留邊，不上色以便加框之用（這裡說的畫布是指這兩頁的背景色部分）。

花是如何打破水池的寧靜。首先，他畫出主要的顏色區塊，用滾輪來製造非常平滑的表面，接著用畫筆畫出細部。而激濺的水花部分，則非常審慎地運用粗糙、有肌理的筆觸完成，與平滑的藍色水面和平坦的背景做出反差。

凝結的片刻

　雖然水花激濺只是霎那間，但卻花了哈克尼近兩週的時間完成。他將它與攝影快門「凝結」的瞬間做比較，說道：「我了解在現實生活裡是不可能看到這種激濺，因為它發生的太快了；而我卻覺得它好玩，所以用非常、非常慢的方式畫出來。」

👁 網站連結

想參加最壯觀的哈克尼線上收藏之旅，請上網 www.usborne-quicklinks.com，先鍵入關鍵字（Enter your keywords）：modern art，於頁碼查詢欄（Enter a page number）鍵入59。

每天都普普

　哈克尼和普普藝術同時間成名。雖然他總是拒絕被貼上普普的標籤，但人們還是經常將他的作品與普普藝術做聯結。然而他以直接的方式畫出平凡的日常事物，卻是和許多普普藝術家一致的。

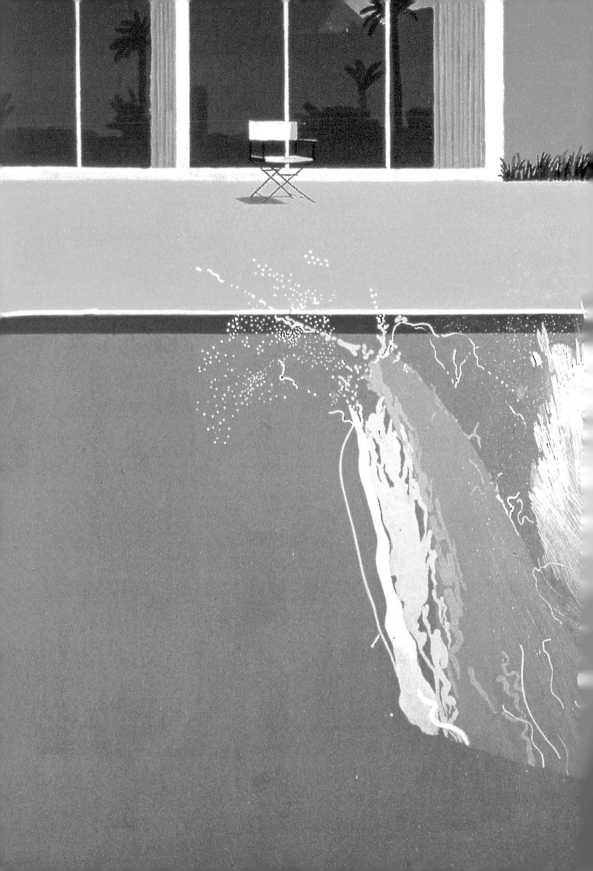

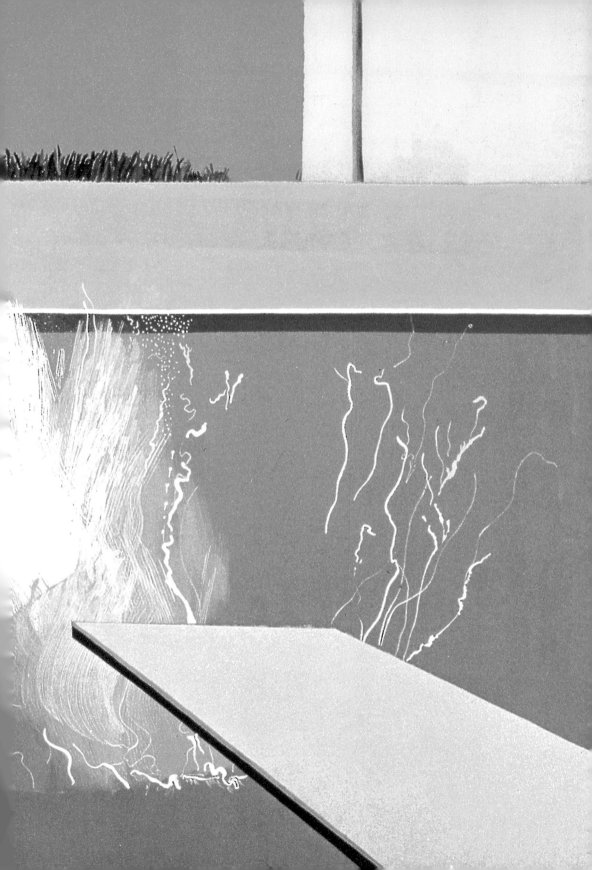

明星臉

普普藝術從大眾文化中大量取材，因此當看到把電影或流行音樂的名人臉孔變成藝術時，也就讓人不足為奇了。甚至，藝術家與名人之間的關係也因而變得更為緊密，一些電影明星及社會名人會委託藝術家創作作品，而一些藝術家也因此而聲名大噪。

成名15分鐘

安迪‧沃荷熱中於名聲，他常在工作室舉辦名人聚會，好確定他以白色假髮所塑造的形象，為眾人所熟知。他的許多藝術也和名聲有關，如電影明星瑪麗蓮‧夢露（Marilyn Monroe）和伊麗莎白‧泰勒（Liz Taylor）的彩色版畫。在作品「艾維斯一號及二號」1 中，貓王艾維斯‧普里斯萊（Elvis Presley）擺出他在電影「手足英雄」（Flaming Star）中舉槍的招牌姿勢，一連重複了四張。這種機械性的重複動作讓它顯得客觀、無人格性，就像要提醒你這是一張螢幕中的形象，並不是一個人的肖像。當你接連地看過這四張作品，這些圖像逐漸模糊而漸次減弱成為黑白。或許這也是象徵著名聲的短暫本質？安迪‧沃荷曾經預言，名聲將愈變愈短暫，他說：「未來，每個人都能成名15分鐘。」（In the future everyone will be world-famous for 15 minutes.）

藝術與商業

雖然普普藝術家原先是從商業藝術中得到靈感，但很快地，他們就遊刃於兩塊領域之間。許多普普藝術家同時也從事廣告或設計工作。舉例來說，安迪‧沃荷的藝術就是從繪製廣告及設計櫥窗的經驗中成長茁壯。當流行音樂產業繁榮之際，一些藝術家也開始設計唱片封面。因此成就了最有名的商業普普藝術作品之一，例如披頭四（The Beatles）的唱片封面：「花椒軍曹寂寞芳心俱樂部」2。它獨特的拼貼風格是由英國藝術家布萊克（Peter Blake, 1932- ）P151 所創造出來的，披頭四樂團站在一群由真人大小的紙板圖樣與模型所組成的

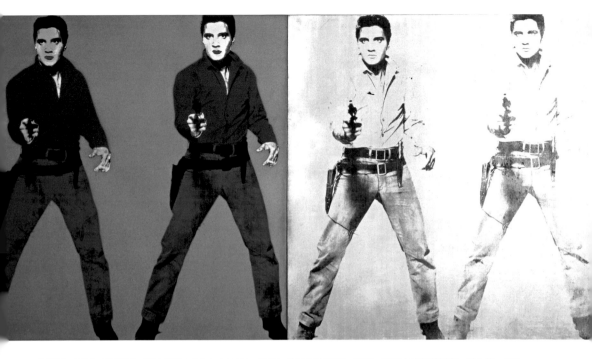

1 安迪‧沃荷‧「艾維斯一號及二號」（Elvis I & II）‧1964‧合成聚合體版、鋁版、畫布上有絲幕版印，共二片‧208 x 208cm（每一片）都比真人尺寸大。注意這四張艾維斯有如何不同的些微差異。雖然它們是印刷版畫，但卻非全然複製。最終的效果如何，部分取決於當時的製作狀況。

人群之中。中間的彩色人形是真的披頭四成員，而在左邊，他們又再次穿著黑色西裝，以蠟像模型出現。而其他是知名的演員、歌星、藝術家、作家、精神領袖和運動明星等，代表著披頭四歌迷的夢幻組合。

名人藝術

今天的世界如此沈迷於名聲，藝術家理所當然會希望藉由藝術來反映出這種現象。而今藝術與名人間關係匪淺，較過去有過之而無不及。像是知名歌星瑪丹娜（Madonna）就是有名的藝術收藏家，其他如前披頭四成員保羅‧麥卡尼（Paul McCartney）日後也轉向繪畫之路。事實上，許多的音樂家包括：大衛‧鮑依（David Bowie）和流行團體布勒樂團（Blur），都是從藝術學校開始發跡的。而由安迪‧沃荷

開啟的名人藝術家（celebrity-artist）概念，由經常見報的藝術家赫斯特（Damien Hirst）繼續傳承下去。藝術家依然跨刀與流行音樂界合作——布萊克繼披頭四之後，最近又為歌星羅比‧威廉斯（Robbie Williams）製作封面。藝術家也持續探索名聲的本質，例如麥可‧傑克森（Michael Jackson）出現在悠美（Gary Hume, 1962- ）⇒P153 的畫作中，而泰勒－伍德（Sam Taylor-Wood, 1967- ）⇒P157 則拍攝流行巨星凱莉米洛（Kylie Minogue）裸體模仿歌劇的演出，創作出作品「格格不入」（The Misfit）。（更多內容請見第128頁）

群眾中的臉孔

在眾多藝術家中，以今日的大眾文化為取樣標本來創作的，則屬英國黑人畫家歐菲利

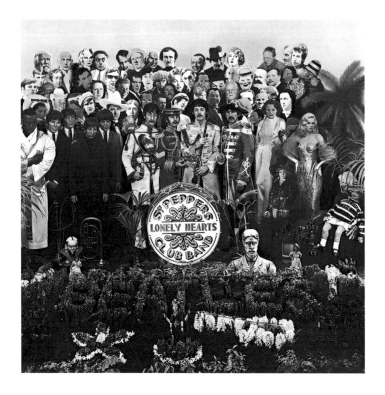

2 布萊克・「唱片封面：花椒軍曹寂寞芳心俱樂部」（Sgt. Pepper's Lonely Hearts Club Band）・1967・照片・31 x 31cm

（Chris Ofili, 1968- ）⇨P155。他運用雜誌上的圖片，加上明亮的彩色圖釘，及看似極為粗糙的大象糞便，創作出像「阿佛迪立亞」3 的作品來。當中有幾百個黑人臉孔，包括：知名音樂家詹姆斯・布朗（James Brown）、路易斯・阿姆斯壯（Louis Armstrong）、及麥可・傑克森，被安排在漩渦般的多樣色彩中。這幅畫捕捉到他們音樂的能量和煽動力，也意味著向黑人音樂傳統致敬。

　　歐菲利將繪畫與作曲相較，說道：「你想要的是對的節奏和基本線條（base line）。」他將畫面層層堆疊建立起來，借用少許的其他圖

👁 網站連結

想觀閱更多有關唱片：「花椒軍曹寂寞芳心俱樂部」的封面製作，並找出相關的名人錄，或是觀賞安迪　沃荷更多的版畫作品，請上網www. usborne-quicklinks.com，先鍵入關鍵字（Enter your keywords）：modern art，於頁碼查詢欄（Enter a page number）鍵入61。

像，有點像是替音樂取樣的過程。他這種不尋常的技術是受到他所傳承的非洲文化的啟發，如這種珠狀點的繪畫方式就是受到非洲洞穴壁畫的影響。他自從從非洲帶回一些大象糞便後，就開始放入畫中——現在他則是得到倫敦動物園提供後援。

3 歐菲利，「阿佛迪立亞」（Afrodizzia），1996，畫布上有壓克力、油料、樹脂、紙張拼貼、
發亮東西、圖釘、和大象糞便等，244 x 183cm。這幅畫散佈於大象糞便的足跡中。

什麼都可以
Anything goes

現在藝術幾乎可以是任何東西，從傳統的油畫到最新的化學影像技術，藝術家各取所需。同時，藝術家也創造戶外作品，將藝術帶離畫廊，以令人詫異的方式，出現在令人意外的地方。

維歐拉（Bill Viola）．為了千禧年，五位天使中的其中一位離開（局部）．2001。
相關內容請參閱第 130-131 頁。

在框架之外

對許多1960到1970年代的藝術家來說,傳統的繪畫及雕塑顯得太過侷限,他們希望能做出擴展藝術定義的作品,帶領大家去真正認識「藝術」,甚至有可能因此改變人們對世界的看法。他們開始透過紀錄想法、舞台表演或是搭建物件等方式,去創作各種不同類型的作品。他們的作品沒有畫框,觀眾無法再以傳統的欣賞方式去看待這些作品。

偉大的觀點?

「觀念藝術」(Conceptual Art) ⇨P159 這個名詞於1960年代開始使用,意指作品背後傳達的觀念或想法,遠比藝術家創作出來的作品更為重要許多。事實上,通常也沒有所謂的作品,有的只是說明藝術家觀點的手寫筆記或是照片而已。舉例來說,在右邊的畫面中 1 ,你看到了幾張椅子?當中只有一張真正的椅子,不過另外還有一張椅子的照片,和字典中對「椅子」的解釋。所以就如同作品標題所示,它同時是「一張椅子及三張椅子」。由此衍生,這件作品探究了「真實」的本質,以及如何以圖片和文字將它重新再現。

上臺表演

「表演藝術」(Performance Art) ⇨P162 ,也

被稱為「偶發藝術」(Happenings) ⇨P160 ,是一種模糊藝術、劇場和真實生活三者之間界限的藝術形式。在一系列被稱為「人體測量學」(Anthropometries)的表演藝術中,克萊因(Yves Klein, 1928-62) ⇨P154 找來裸體模特兒,在她們身上塗抹油彩,並在觀眾面前,隨著現場音樂的演奏,滾印到紙面上。然後將完成的作品加襯並加框,然而創作的整個過程被視為與結果同樣重要。

解釋說明

波依斯(Joseph Beuys, 1921-86) ⇨P151 在1965年一次名為「如何向一隻死野兔解釋繪畫」(How to explain paintings to a dead hare)的偶發藝術表演中,用蜂蜜和金箔將他自己的頭包起來,一隻腳綁上一塊鐵片,然後抱著一

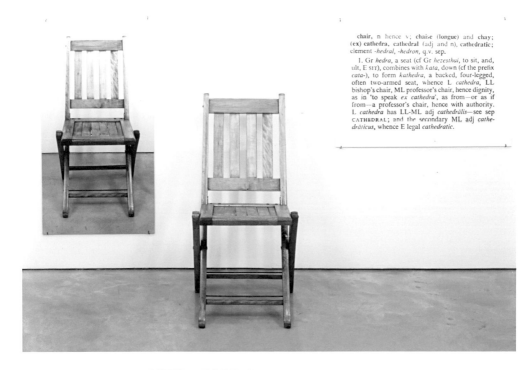

1 科舒（Joseph Kosuth, 1945）⟨➡P154⟩，一張椅子及三張椅子（One and Three Chairs），1965，椅子的照片、木椅畫、及椅子在字典中的定義

隻死野兔在杜塞爾多夫（Dusseldorf）畫廊裡來回走動，向牠導覽現場的畫作。當時的波依斯看起來一定非常古怪，但是他不以為意。對他而言，這件作品是「關於思想與意識的問題」。為了將它表演出來，他必須表達他的想法。因為這隻野兔無法傾聽或理解，波依斯讓我們理解到，我們有可能與他人無法溝通。

裝置藝術

　　裝置藝術（Installation）⟨➡P160⟩是指佔據了整個房間、場所或是空間的三D作品，因此創造了一個全新的體驗環境。最大的裝置藝術可能

克萊因的一些藝術作品是由真實的模特兒創作完成，他稱她們為「活畫筆」。

👁 網站連結

想連結到赫斯特（Damien Hirst）創作的觀念藝術作品「藥房」（Pharmacy），並觀賞它在全世界不同藝廊展出時擺置各異的相關照片，請上網 www.usborne-quicklinks.com，先鍵入關鍵字（Enter your keywords）：modern art，於頁碼查詢欄（Enter a page number）鍵入 64。

2 羅森伯格．四分之一英里或二個八分之一英里（1/4 Mile or 2 Furlong Piece），1981- ，綜合媒材，可變尺寸
羅森伯特仍持續增加物件中。作品完成時，羅森伯格希望將作品拉長到一如標題上的長度。作品的持續進展記錄了藝術
家隨著這段時間在生活上和藝術上的改變。

就是羅森伯格（Robert Rauschenberg, 1925- ）
⇨P156 的作品「四分之一英里或二個八分之一
英里」2，當中包含了數百種物件，從街頭路
標、書堆和箱子，到拼貼物及印刷品，甚至像
是交通噪音與嬰兒哭聲等。這件作品嘗試展現
出一種看似隨機安排的結構——也就是羅森伯
格所宣稱的「隨機次序」（Random Order）。

在密室中

　　法裔美國雕塑家布爾喬亞（Louise Bour-
geois, 1911- ）⇨P151 做了一系列名為「密室」
（cells）的裝置藝術作品 3，如標題所示，它
們都是狹小的密室空間，觀者必須從百葉窗的
細縫中或是半開的窗戶來窺看內部，讓人有一
種緊張不安的幽閉恐懼感。左邊密室有一面刮
鬍子用的鏡子和放在石頭上的一雙手，手指緊

波依斯描述他的作品是「反藝術」
（anti-art），因為他想要拒絕藝
術的傳統價值與運用。他不要創
作美麗的事物；相反地，他相信
藝術能夠改變社會，並且「人人
都可以成為藝術家（Everyone is
an artist）。」

扣像是處於痛苦之中。據布爾喬亞所言，這些
密室代表著人類各種不同的痛苦：「生理上、
情感上、精神上和心理上與智力上」。她在一
些密室中使用碎玻璃與具威脅性的工業機器來
代表痛苦；或許在這件作品中，痛苦只是意味
著失去隱私權——鏡子和拉開的百葉窗邀請我
們從每個角度來觀看那一雙手。這間密室的形
狀也很重要，牆面圍成一個圓圈，因此沒有起
點或是終點——只有不間斷的循環。

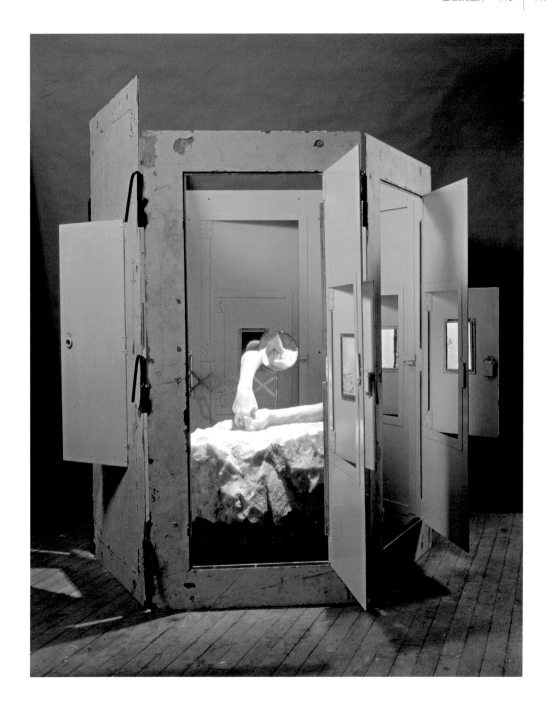

3 布爾喬亞．密室（手和鏡子）（Cell-Hands and Mirror）．1995．大理石，有上色的金屬與鏡子．160x122x114cm

冷暗物質

這是英國藝術家帕克（Cornelia Parker, 1956）⇒P155創作的裝置藝術「冷暗物質」1。在一間黑暗的房間裡，以隱藏的繩線懸掛著一大堆殘骸碎片。在中央部分，有一個小的燈泡閃爍著，因此全部大大小小的碎片在牆上形成奇特的陰影效果。這些殘骸碎片實際上是來自一間花棚燒焦的餘燼，另外還有老舊的廢棄物和塑膠爆裂物以及遭英軍炸燬的碎裂物。

怎麼一回事？

外圍燒焦的木片是花棚的殘留物，而垂掛其中的東西則是各式各樣怪異的廢棄物，包括——舊書、信件、鞋子、玩具、園藝用具、腳踏車零件以及歪斜水桶等等。帕克解釋說：「我喜歡把人造物件放在一起……這樣它們就變成了別的東西。」在這裡，她將別人丟棄看似平凡的日常用品，轉化成為藝術的素材。

這個作品標題有幾個層次的意涵，「棚」（shed）通常是冷暗的地方，而標題「冷暗物質」（Cold dark matter）同時也是天文學術語，據帕克說：它是「存在於宇宙的物質，但我們無法以肉眼觀看，也無法將其量化。我們知道它的存在，但是卻無法測量之。」因此，這個標題提示了科學與外太空之間的連結。許多科學家相信宇宙是由「大爆炸學說」（Big

帕克為了一件裝置藝術，輾過超過1,000件的銀製品，並且將它們放成30堆整齊的圓堆。她稱它們為30件銀製品（30 Pieces of Silver），藉以引喻聖經中關於猶大的故事，因為他為了30件銀製品而背叛了耶穌。

Bang）認為的巨大爆炸所形成的；或許這件裝置藝術就代表著這個宇宙事件的縮影？

破壞的藝術

帕克不因循傳統方式創作，就像先前將物件爆破一樣，她用火車輾過硬幣，或是用蒸氣壓

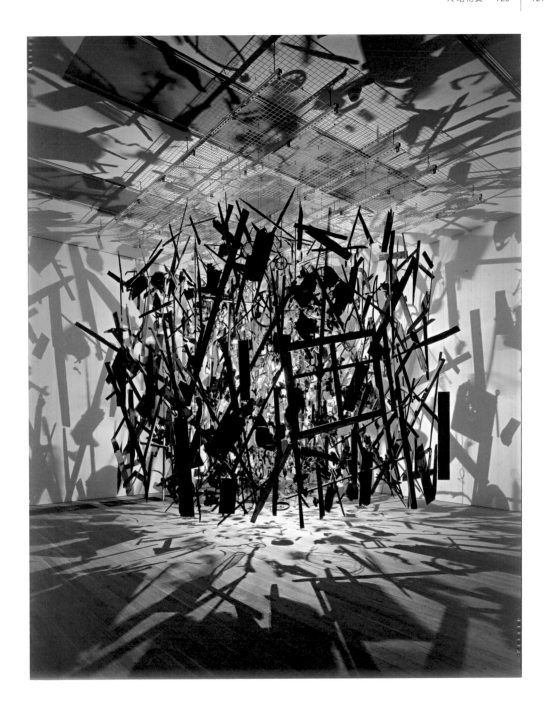

1 帕克．冷暗物質：一個爆炸景象（Cold Dark Matter: An Exploded View）．1991．大約為400x500x500cm

2 帕克·斷氣（Breathless）·2001。銅管樂器敲平後懸掛，這是仰望圓頂天花板所看到的景象。

路機壓碎銀製品——包含盤子、燭台、湯匙、盒子及獎盃等。以作品「斷氣」2 為例，是一件由壓扁的銅管樂器所組成的作品。雖然它們的形狀可以被立即辨認出來，但這個壓平的樂器真的一如作品名稱「斷氣」了，再也不能吹奏了——引來了一些音樂家的怒氣。

帕克描述她處理物件的方式是一種「卡通式的死亡」（cartoon deaths）——她破壞東西的方式帶有一種滑稽。而讓人感動的是，透過她還原藝術的過程，讓東西從破碎、丟棄、而至復活。但她卻避免去限制對作品的詮釋，她

說：「我所盡力去做的是……要做出讓自己嚇得毛髮直豎的作品，而我希望同樣的感覺也能發生在別人身上。」

◉ 網站連結

想觀閱更多有關帕克的作品，包括一件名為「宇宙質量」（更多冷暗物質）（Mass（Colder Darker Matter））的作品，請上網 www.usborne-quicklinks.com，先鍵入關鍵字（Enter your keywords）：modern art，於頁碼查詢欄（Enter a page number）鍵入 66。

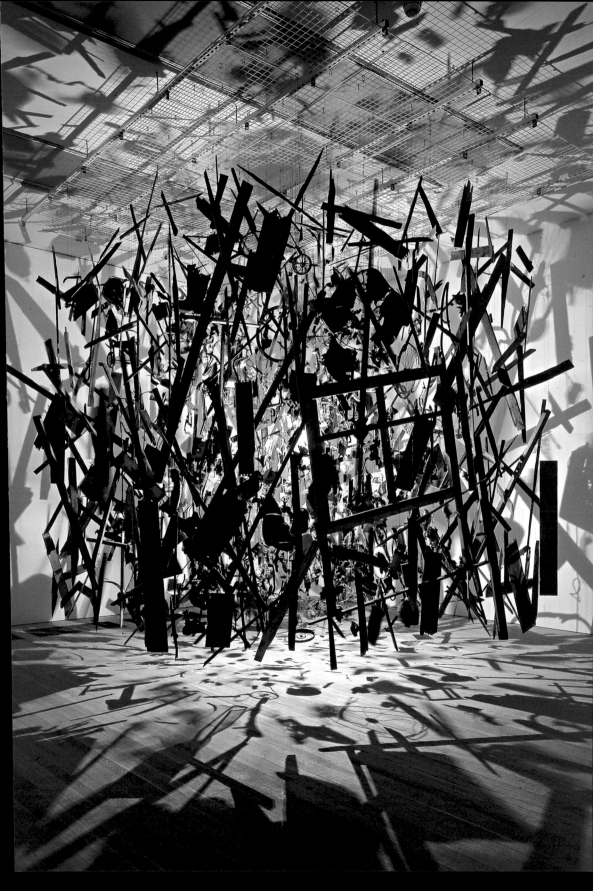

偉大的戶外

許多現代藝術將藝術帶離畫廊，甚至帶到你想都不會想到的地方——不管是遙遠的鄉下風景或是忙碌的都市環境。某些藝術家之所以會選擇這種方式創作，是因為他們想嘗試讓民眾知道有關環境的議題。另外，有些藝術家則是想要創作一些不能買也不能賣的作品，希望大眾能以新的角度來觀看這個世界。

以土地為媒材

風景一向是繪畫上的傳統主題，然而在1960至1970年代，一些藝術家開始直接把土地當成創作媒材，在開放的戶外空間創作藝術後，再記錄存檔下來。他們運用天然材料，容許氣候變化的因素以及光線的改變，加入他們的作品中。這種創作方式被稱為「地景藝術」（Land Art）⇨P161 或是「大地作品」（Earthworks），範圍從用推土機堆出大丘陵，到如微小、易被壓碎的小草等都包含在內。

英國藝術家隆（Richard Long, 1945-）⇨P154 以地景藝術聞名，他的作品包括到偏郊野地步行足跡所記錄下的地圖、詩詞及照片等。在一些步行的過程中，他會以石頭或是漂流木，架構簡單的排列圖形。有時候，他會收集天然材料，然後在畫廊裡做出相似的作品。作品「泥手圓圈」1 就是一個例子，就像隆的許多其他作品一樣，探索人（以手印代表）與自然間的關係。而談到大型的地景藝術，當中最知名的藝術家多數都是美國人。其中一位藝術家史密森（Robert Smithson, 1938-73）⇨P157 用大量的岩石和泥土，在猶他州的大鹽湖（The Great Salt Lake）建了一個螺旋堤（spiral jetty）。

雪與冰

英國藝術家高茲渥斯（Andy Goldsworthy, 1956-）⇨P153 受到特殊景觀的啟發而開始創作，從英國森林到北極荒地都是他創作的源頭。他收集天然材料如葉子及羽毛，將它們排列成簡單的形狀。甚至用雪與冰來做出巨大的雪球，像是作品「冰柱星辰」2 的精緻雕塑。他的作品強調和當時環境間的交互作用，並且通

1 隆‧泥手圓圈（Mud Hand
　Circles）‧1989‧泥手印的
　圓圈‧直徑約320cm
　隆在劍橋的一所耶穌學院的
　牆上創作了這件作品，用他
　從阿文河（River Avon）帶
　回來的泥沙所製成。

常都無法持續太久，以反映自然生命的變化。
與藝術家隆一樣，高茲渥斯同樣對人與周遭環
境間所產生的互動關係有著極大的興趣。

全都包起來

　　1995 年的某兩個星期，德國柏林的國會大
廈（the Reichstag），被一塊塊的銀色布料綑綁
起來，並用藍色粗繩加以固定 **3**。這項計畫
是由二位自稱為克里斯多與珍克勞德（Christo
and Jeanne-Claude, 1935- ）⇨P152 的藝術家所
提出的。他們説他們的作品是環境藝術（Envi-
ronmental Art）⇨P159，而

**美國藝術家德‧瑪利
亞（Walter De Maria,
1935- ）⇨P150 將用來
引導閃電的鋼柱柵欄，
覆蓋滿一大片田野。**

不是地景藝術，因為他們在許多不同的地方創
作，並不只在荒野而已。

在覆蓋底下

　　這塊銀色布料改變了國會大廈的外觀，將它
平常的外貌覆蓋起來，但卻揭露出它基本的形
狀。這個計畫同時具備一個政治意涵，這棟大
廈是德國國會的所在地，也是德國民主政治的
象徵，所以對許多人來説，包紮德國柏林國會
大廈提醒了德國人追求民主時的艱辛過程。

👁 **網站連結**

想觀賞更多地景藝術及環境藝術的作品範例，請
上網 www.usborne-quicklinks.com，先鍵入關鍵字
（Enter your keywords）：modern art，於頁碼查詢
欄（Enter a page number）鍵入 68。

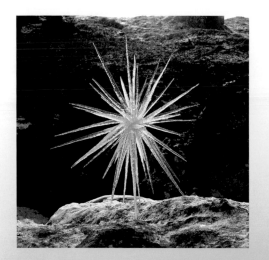

2 高茲渥斯，冰柱星辰（Icicle Star），1987。這是用冰柱和結冰的水所組成的作品，從它開始融化持續了一段時間，而現在只存於照片紀錄中。

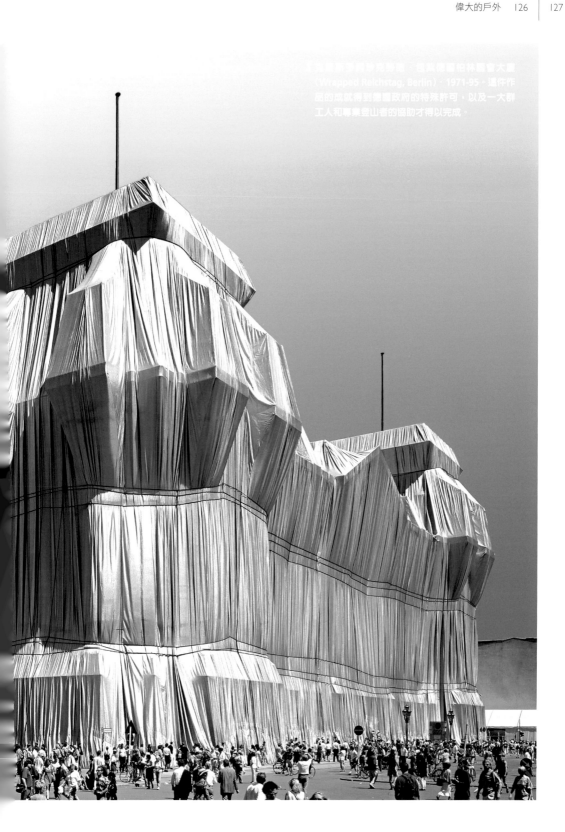

克里斯多與珍克勞德的作品《包裹德國柏林國會大廈》
（Wrapped Reichstag, Berlin），1971-95。這件作品的成就得到德國政府的特殊許可，以及一大群工人和專業登山者的協助才得以完成。

宗教視野

雖然今天許多藝術家用過去所沒有的媒材和技術來創作，但他們創作的主題卻是恆常討論的題材。在西方藝術中，大約從五世紀開始，基督教就是重要的主題之一——許多藝術都在講述《聖經》中的故事，或是為禱告提供重點。曾有一段時期，現代藝術把宗教議題逼至角落；但是，經過幾十年後，它又再次出現成為主要的課題。

動態影像

　　泰勒－伍德（Sam Taylor-Wood, 1967-）⇨P157 的作品「聖殤」2 將一個古老的基督教主題，以現代的手法使它改觀，將它拍成影片播放。聖殤是義大利文的「憐憫」（pity）之意；而在藝術中，它通常指的是聖母瑪麗亞抱著耶穌屍體的繪畫或雕像。在泰勒－伍德的影片中，一位婦女手抱著一個沒有生命氣息的男人身體，但姿勢卻很笨拙——女子的肌肉為了承載重量而緊繃，而男人的手臂則是僵硬地懸垂在外。然而最後的作品呈現，卻傳達出令人驚訝的悲傷形象與亡者臉上的尊嚴。泰勒－伍德假扮成聖母瑪麗亞，而耶穌的角色則是由演員小勞勃道尼（Robert Downey Jr.）擔任。這件作品也引發一些評論者將影片與藝術家受癌症之苦與小勞勃道尼為毒癮所困做聯想。

1 穆克·天使（Angel）·1997·矽氧橡膠（silicon rubber）及綜合媒材·110x87x81cm
身體部分先以黏土塑形後再用橡膠鑄成，而翅膀部分則是用白色鵝毛製成。

2 泰勒－伍德・聖殤（Pieta）・2001・35釐米影片/DVD・長度：1分57秒。這部影片以重複播放的方式放映，沒有聲音也幾乎沒有動作。影片中這兩位人物的姿勢，是從五世紀前的知名義大利藝術家——米開蘭基羅的大理石雕塑上所獲取的靈感。

3 渥林格・瞧！這個人（Ecce Homo）・1999・大理石樹脂・真人大小。這張照片呈現的是在倫敦特拉法加廣場展出時的雕像，它是柱腳臨時展的系列作品之一。

小天使

　　澳洲藝術家穆克（Ron Mueck, 1948- ）⇨P155 以創作像極真人的人像而出名——事實上，他的發跡是從為電視和電影製作模型而起家的。他的作品煞費心思，細到每一根頭髮都清晰可見。其成果是如此地令人佩服，因此它們通常被冠以「超真實」（hyperreal）⇨P160 的封號。但它們同時其實也是非常地不真實，因為穆克常以令人吃驚的方式來操弄大小尺寸。舉例來說，作品「天使」1 是一個消沉跌坐板凳的小人，他在展開的翅膀下更形嬌小，似乎在他肩膀上承受著過多的重量。撇開他的標題名稱，他一點也不像天使，他的臉悶悶不樂地皺著眉，而頭則是憂傷地被雙手撐著。這雕像似乎在說：「好作品不見得要有趣。」

人看人

　　當英國藝術家渥林格（Mark Wallinger, 1959- ）⇨P157 受託幫倫敦特拉法加廣場（Trafalgar Square）的一個空缺柱腳製作新作品時，他當下立刻決定要做一座耶穌雕像。他稱這件作品為「Ecce Homo」，在拉丁文是「看這個人」的意思 3 。根據《聖經》上的記載，這是耶穌被釘於十字架前，出現在群眾面前的情景。因此，這件作品非常適合出現在今天繁忙的都會廣場中。藝術家想像耶穌身纏腰布，頭戴荊冠，雙手綁在背後，看著當下這一刻。

　　渥林格以真人大小鑄造這尊雕像。當它被放上柱腳時，看起來顯得小得不成比例，因為柱腳原先是設計用來擺放更雄偉的紀念碑。但渥林格並不想將雕像做的比真人還要大，他說他的目的是要告訴大家，耶穌：「就像一個凡人

4 維歐拉‧為了千禧年，五位天使中的其中一位離開（Departing Angel from Five Angels for the Millennium）‧2001‧錄像及聲音裝置作品

 網站連結

想觀賞特拉法加廣場的其他柱腳上的藝術作品，請上網 www.usborne-quicklinks.com，先鍵入關鍵字（Enter your keywords）：modern art，於頁碼查詢欄（Enter a page number）鍵入71。

一般。」但他卻選用蒼白的大理石樹脂（marble resin）鑄造這件雕像，反而塑造一種鬼魅的效果。讓這座雕像在讓人感覺真實的同時卻又散發一股靈異。

千禧年天使

美國藝術家維歐拉（Bill Viola, 1951-）➡P157 利用錄像來探究人類的精神性以及日常的生活經驗，像是生與死之類的課題。作品「為了千禧年的五位天使」是五件一組的同步錄像裝置計畫 4 。作品呈現水中世界的情景，有時候是天空藍，有時候又如火紅般——代表天堂與地獄的顏色。偶爾，在一陣噪音及光亮中，一個人形會突然地冒出水面，或是衝進水中。但是這個動作被轉成慢動作，所以它看似奇怪而神祕，像是一位天使的到臨抑或離開。

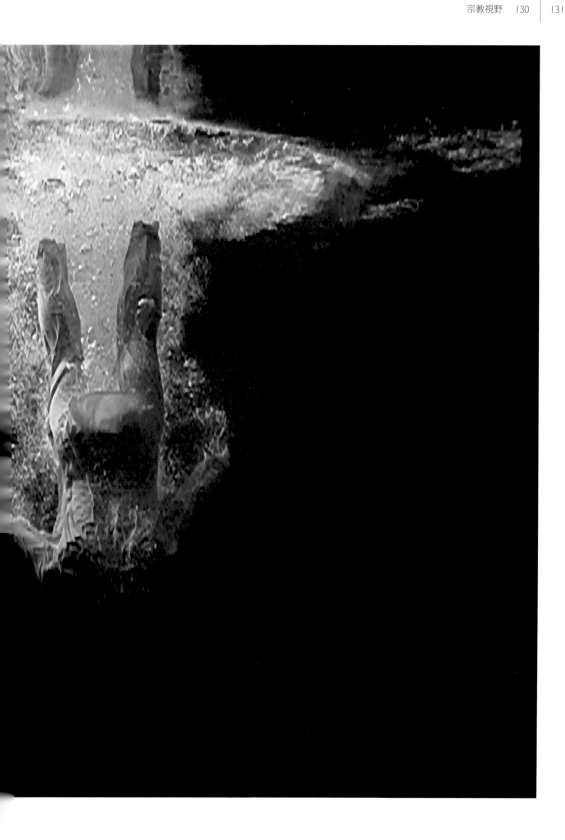

模特兒關係

對一些藝術家及評論工作者，特別是與婦女權益有關的女性主義者來說，女性在藝術中的角色一直是個困擾而倍受忽視的政治議題。在過去，多半的藝術都是由男人為男人創作，許多女人認為那些作品無法表達出她們的觀點。但是近來，女性藝術家開始群起挑戰這種情況。

用圖說故事

出生於葡萄牙的雷哥（Paula Rego, 1935- ）⇨P156 通常根據故事來創作作品，特別是那些有強烈女性特質的人物故事。在這裡，她畫了三個穿芭蕾舞衣的女人，她們的姿勢是從迪斯奈的經典卡通《幻想曲》而來 1 。迪斯奈的畫家們是先根據真人舞者做速寫，然後再將她們轉變成駝鳥的模樣。雷哥則是逆轉這個過程，將鳥變回真的女人，她說：「我總是想翻轉事物的真相，好打破既有的秩序。」

令人驚訝的是，在雷哥素描中的女人並不是真的在跳舞。有兩個女人靠在坐墊上，而第三個女人則是猛拉著她的裙子。除了她們的絲帶及短裙外，實在看不出來是芭蕾舞者——她們的體重過重又上了年紀。然而這幅畫作並不是真的有關芭蕾舞，它在講的是女人本身，以及關於她們的夢想與年邁身體之間的衝突。

包裹重擊

美國藝術家克魯格（Barbara Kruger, 1945- ）⇨P154 從設計雜誌開創她的事業，經常將雜誌上的圖片放進她的藝術中，配上簡短有力的一段話。這種效果是為了挑戰人

當雷哥被要求從電影中取材來創作藝術時，她立刻從迪斯奈卡通中獲取靈感，而畫了一系列的粉彩素描。畫中左邊的這位女子是她眼中《幻想曲》跳舞駝鳥的版本。

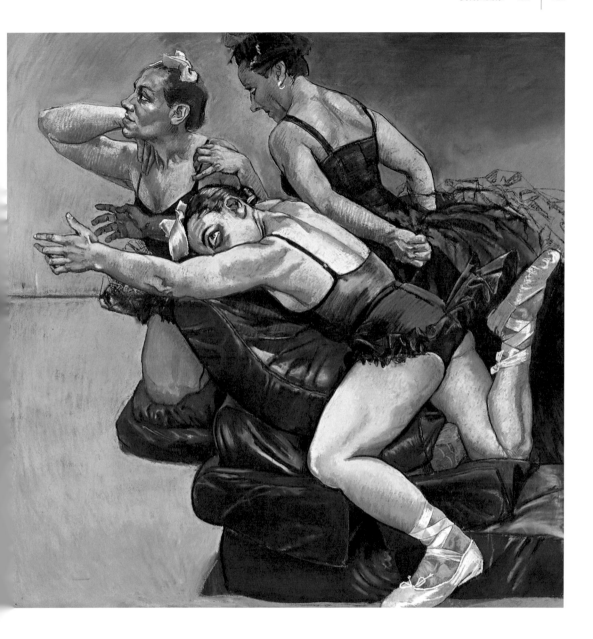

1 雷哥．從華德迪斯奈《幻想曲》中跳駝鳥舞（Dancing Ostriches from Walt Disney's Fantasia），1995．
紙上粉彩，並加有鋁框，150x150cm
這幅畫是從類似左頁的卡通版駝鳥所得到的靈感完成。

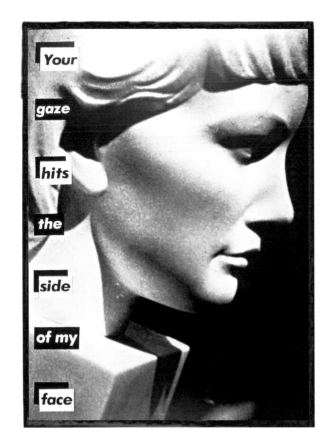

2 克魯格．無題（你的凝視打在我的側臉上）
（Untitled -Your Gaze Hits the Side of My
Face）．1981．平版印刷（lithograph）．
140x104cm
注意克魯格是如何地運用標語式的片語與
風格化的攝影，來創作出近似於廣告的作
品來。

們對權力和身分的既定觀念。她的作品運用到
圖像及文字，因為兩者兼具了「決定我們是誰
的能力。」

作品「你的凝視打在我的側臉上」**2** 是一張
僵硬的黑白照片，照片中的女人頭像以一種十
分傳統的風格雕刻出來。女人的臉羞怯地轉
向側邊，左邊的文字就像是這個女人的心聲，
控訴著觀者不去看她臉龐表面/或側邊下的真

👁 **網站連結**

想要觀賞更多在這一篇中所提到的藝術家作品，
請上網www.usborne-quicklinks.com，先鍵入關鍵
字（Enter your keywords）：modern art，於頁碼
查詢欄（Enter a page number）鍵入73。

相。克魯格想要描繪出女性主義者的信仰：傳
統藝術只把女人當成物品來觀看，而非觀看本
身的創造者。

游擊隊戰略

有許多討論古典藝術的女性主義評論文章，
特別是有關女性裸體方面，例如十九世紀法
國藝術家安格爾（Jean-Auguste-Dominique
Ingres, 1780-1867）⇒P153 的作品「宮女」**3**。
這是一張美麗的畫作，但隱藏在它背後的性別
政治，可就不那麼吸引人了。「宮女」（odal-
isque）是女性奴隸之意，畫中的這名女子被呈
現出一種沒有權力且順從的角色。她被用來吸
引男性觀眾。在經過將近兩個世紀之後，安格

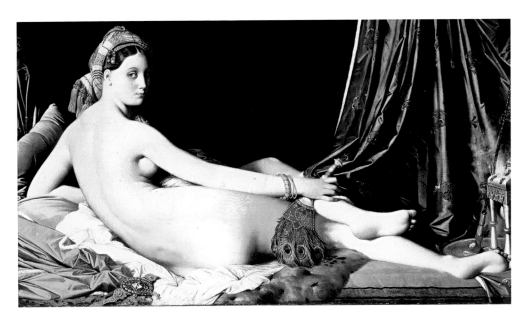

3 安格爾·宮女（Odalisque）·1814·油畫·91 x 162cm。這幅畫現掛於巴黎的羅浮宮中。

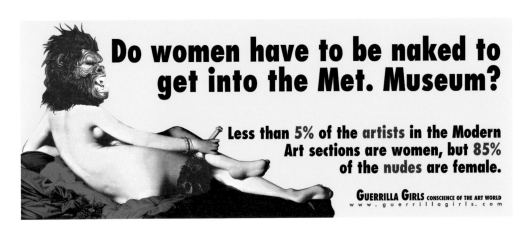

4 游擊隊女孩們·女人……（Do women…）·1989·廣告招牌海報
這是為紐約公共藝術基金（Public Art Fund）所製作的作品──但卻遭他們拒絕展出。

爾的畫被改以一種極端不同的方式放在一張海報上 **4**，它的設計者是一群稱為「游擊隊女孩們」（Guerilla Girls, 1985- ）⇒P153 的匿名女性藝術家，她們發起政治議題上的運動。這張海報在享有聲望的紐約大都會美術館（The Metropolitan Museum of Art）中展出，將無數的女性裸體與許多女性藝術家的作品做比較。「游擊隊女孩們」想利用她們所看到不公平的事物來吸引他人的注意；就像在藝術世界裡，假設有潛意識與具偏見的不公事情發生，也是因為絕大部分的評論者與策展人都是男性的結果。

取景照相

許多人質疑攝影是否稱得上是藝術——部分原因是因為它靠的是化學過程，而非畫藝技術。但是攝影還是需要構思以及印刷出來，它們並不只是將所見到的事物紀錄下來而已。在此，藝術家使用攝影來創造想像中的人物，並對「創作影像」（image-making）這個全然的概念去做實驗。

動態影像

在1970年代末至1980年代初，美國藝術家辛蒂雪曼（Cindy Sherman, 1954-）⇨P157 製作了一系列稱為定格影片（Untitled Film Stills）的攝影作品。它們並不是真的從影片中定格出來，而是模仿電影的方式打光及取景拍下照片。雪曼說這些作品是受到電影宣傳劇照的影響所創作完成的作品 **2**。

雪曼本人出現在每一張攝影中，打扮成像是好萊塢女演員，扮演著陳腔濫調的類型角色，例如私奔的情人或是年輕的家庭主婦。許多人認為這些影像是要引起大家對電影中女性刻版板印象的關注；但是不像真的停格影片一般，這些影像背後並沒有明確的故事，因此它是由觀者自己決定，要如何來詮釋這些作品。

快樂日子

就像雪曼一樣，英國藝術家吉勃和喬治（Gilbert, 1943- and George, 1942-）⇨P153 將自己當作是作品的主題。1970年，他們開始稱自己為「活雕塑」（living sculpture）。爾後，他們開始為他們自己照相，以創作大型、明亮、格子狀安排的攝影作品而聞名，這種作品看起來有點像是現代的著色玻璃窗。

作品「快樂」**1** 是出自1980年開始創作的一系列稱為「現代恐懼」（Modern Fears）的作品之一，這個系列作品關於藝術家的每天生活，包含他們的恐懼、幻想及心情等等。在這裡，他們正拉扯著一張古怪的臉，雖然作品標題是「快樂」，但是卻完全看不到任何快樂的感覺。黃色的臉是擔憂或是害怕，而紅色的臉則看起來像是從恐怖電影中跑出來的怪物一般。燈光

1 吉勃和喬治‧快樂（Happy）‧1980‧攝影‧242x201cm

2 雪曼 · 停格影片第48號（Untitled Film Still #48） · 1979 · 攝影 · 76x102cm

加強了像是恐怖電影般的效果——兩張臉都是從下向上打光，形成不祥的陰影。許多人享受被恐怖電影嚇到的過程，因此這張作品有可能是刻意要讓觀者有類似恐懼所帶來的快感？

多視角影像

　　哈克尼（David Hockey，1937-）創作大型的攝影拼貼作品，他暱稱為「多視角」（multiples），由成打的單張照片，甚至是上百張照片拼貼而成。他將這些照片以一種審慎的解體方式組合起來，就像這件作品「我的母親」3一樣，有時重疊，有時帶點間距。每一張照片都提供對場景些微不同的一瞥，所以整體看起來有種奇怪的跳躍感和變形，並且顏色上也有著突兀的變化。哈克尼將這種技術與立體派做

連結；就像是立體派畫作一般，它為畫面中的所有物件提供了多視角的影像，因此你看到的是分開來的細部排列，而不是一個統一的整體畫面。同時，它也展現出每一張個別照片的不完整性。但是，哈克尼以組合多視角影像的技術來克服這項限制。例如，在這件作品中，你同時可以看到底部有藝術家的腳和上方的天花板，相較於你從單一視角所能看到的，有更寬闊的影像可能。

👁 **網站連結**

想觀賞更多雪曼的攝影作品，或是哈克尼的其他集錦照相作品，請上網 www.usborne-quicklinks.com，先鍵入關鍵字（Enter your keywords）：modern art，於頁碼查詢欄（Enter a page number）鍵入74。

3 哈克尼·我的母親，洛杉磯，1982年
　12月（My Mother, Los Angeles, Dec.
　1982）·1982·攝影拼貼·135x99cm
　注意顏色的跳動與照片和照片重疊部分
　的角度。地毯的顏色變化從深黃色、
　到紅棕色或灰棕色，表現出在不同照片
　中，物件外表所能有的最大變化可能。

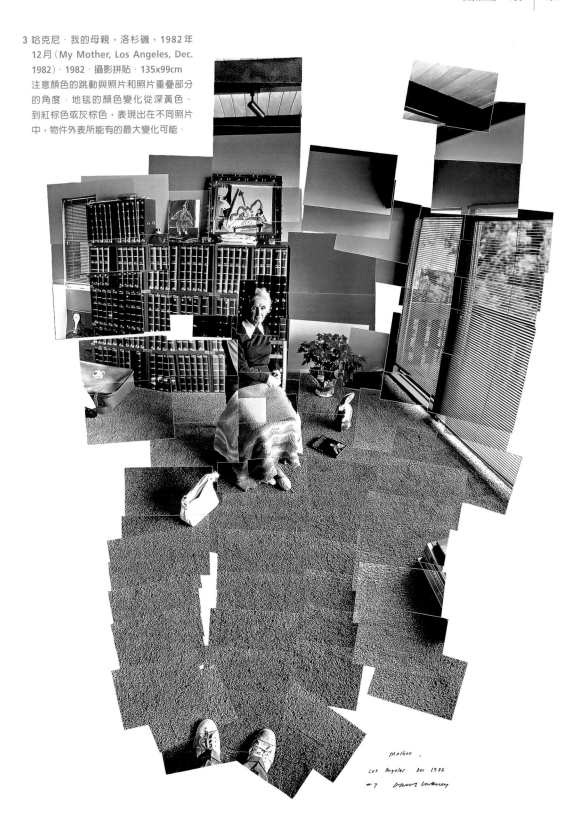

我，我，我

自從高品質的鏡子變得容易取得之後，自畫像就受到藝術家的歡迎，持續至今至少有500年之久。然而今天自拍照變得如此普及，以至於藝術家對於捕捉長相也就不再感到興趣。其中一些藝術家選擇去嘗試非比尋常的技法來探究這類主題的另類可能。

肌肉與血液

昆恩（Marc Quinn, 1964- ）⇨P156 用他自己的身體來創作一系列雕塑，其中最著名的可能就是作品「自我」2，他用自己的血液做成自己的頭像模型。這件作品花了他五個月時間好讓他能抽取足夠的血，然後馬上將血倒入鑄模中冷凍起來。血液的鮮紅色給了這張臉一個預想不到、幾乎是邪惡的表情。它讓這顆頭似乎既熟悉又陌生，就像昆恩看待「自我」時的感覺。他說：「自我是每個人最了解自己的部分，而同時也是最費解的部分。」這雕塑外觀看起來像凍傷了，造成了一種腐爛而令人驚嚇的感覺。但是，那安靜的表情又讓它有一種平和感。雙眼緊閉仿若已死，就像傳統的死亡面具──將死人的臉鑄造起來以留存對他/她的記憶。這脆弱的雕塑（它必須被保存於冷凍箱中）同樣增添它的意義，那就是提醒你生命是如此地脆弱無助。

照相寫實

美國藝術家克羅斯（Chuck Close, 1940- ）⇨P152 擅長巨幅的人像畫，以一種被稱為「照相寫實主義」（Photorealism）的風格，像照片一般精細地描繪。實際上克羅斯是先將照片投影到畫有格子的畫布上，然後一格一格地畫滿。他起先用噴槍（airbrush）畫個大概，甚至到完成。然而1988年因為他脖子上的一個血塊讓他的手無法使力，致使他發展出一個新穎且具表現性的技術：將畫筆綑綁在他的腕關節上作畫。

右邊這張自畫像 1 是用畫筆畫出來的，雖然它看起來非常真實，但是如果你很貼近去看

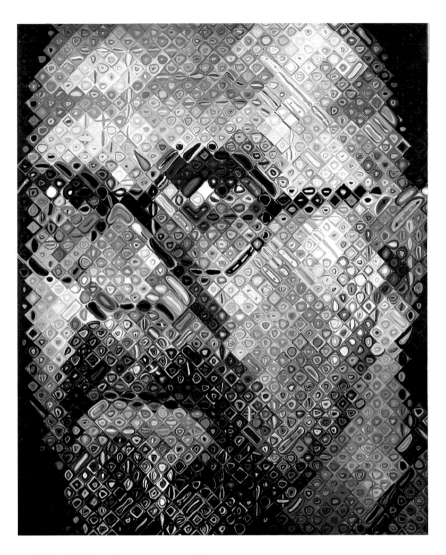

1 克羅斯．自畫像（Self Portrait）．1997．油畫．259x213cm
下面放大的細部可以看到克羅斯繞圈的彩色筆觸。

2 昆恩·自我（Self）·1991·血，不銹鋼，珀斯佩有機玻璃（perxpex），及冷凍設備·鑄模有208x63x63cm
這件作品所用的血量，幾乎是一個人身體的全部血量。

👁 **網站連結**

想要觀賞克羅斯其他的自畫像，或是關於他的作畫方式，請上網 www.usborne-quicklinks.com，先鍵入關鍵字（Enter your keywords）：modern art，於頁碼查詢欄（Enter a page number）鍵入76。

它時，它就會分解成近乎抽象的形狀和顏色。克羅斯稱呼他的畫是：「第一眼剛看時是一幅畫，第二眼時就成了肖像。」這些作品就是用來挑戰我們對照片信以為「真」的假設。

內在自我

巴勒斯坦藝術家哈透姆（Mona Hatoum, 1952- ）⇨P153 的許多藝術作品都在探討身體議題，包含她自己以及觀者的身體在內。作品「外國身體」3 是一部她的身體之旅影片，你必須從矗立的白色圓柱的狹小門縫中穿越過，才會看得到投影在地面上的影像。這部影片是由一位外科醫生用一部小型纖維光學照相機（miniature fibre optic camera）拍攝而成。影片從哈透姆的身體外部開始展示，以一種極特寫的方式，將身體細微部分全都顯露出來，像

是皮膚上的毛孔或是眼睛裡的靜脈等。接著，照相機進入她的身體裡，從喉嚨深入到潮濕、有規律跳動的食道中，伴隨著她呼吸及心跳的聲音。

這部影片將所有器官放大到極致，呈現出你平常不可能看到的樣貌。正因如此，使得身體變得看似陌生，既吸引人，但同時也令人厭惡。這是一種自畫像，只是你無法從這些影像中辨認出哈透姆這個人。法文「Corps étranger」是「外國身體」（foreign body）之意，有些人認為因為哈透姆異於平常的呈現方式，刻意在標題將她的肉體說成是「外國」，表示不熟悉。而對其他人來說，「外國身體」實際上指的是觀眾本身，他們正闖入一個非屬於他們的私密、封閉空間。

3 哈透姆．外國身體（Corps etranger）．1994．錄像裝置，內含圓柱的木質結構、錄像投影機、擴音器及四個揚聲器．
350x300x300cm。這些影像是從錄像中截取出來的定格畫面。

名聲與財富

現代藝術品通常都能賣出巨額高價，這個事實讓許多人感到困惑，甚至是氣憤。事實上很難去判斷高價的正當性，因為現代藝術涵蓋的觀點與訴求的範圍是如此地廣泛，因此無法讓每個人都同意它的價值。接下來就讓我們看看這個奇怪的問題，有關藝術品是如何定價以及如何賣出的背後故事。

藝術天價？

一件藝術品的價格取決於藝術家的聲望、當下的流行風潮、藝術市場的景況以及製作的成本等等。稀有的作品尤其珍貴，因此當藝術家死後，作品價格通常也會跟著水漲船高。今天，大多數的藝術品都是透過經紀人或是拍賣會來銷售。經紀人有他們自己的定價方式，採取一定的抽成比例，以維持他們的支出費用。如果是在拍賣會出售的作品，價格就取決於拍賣時購買者出購的價錢。

目前為止，最昂貴的拍賣紀錄是畢卡索的作品「拿煙斗的男孩」1，2004年5月，它在拍賣會上以美金104,000,000元（英鎊58,000,000元）賣出，打敗了之前梵谷「嘉舍醫師的畫像」所締造的紀錄，這幅畫於1990年以美金82,500,000元賣出。不過像是這些紀錄，只是反映了拍賣後的結果。許多在美術館的藝術從來沒被拍賣過，它們被認為毫無價值可言。

藝術與金錢的糾葛

部分藝術家起身抗爭被金錢操控的藝術環境，例如1960年代的某些藝術家選擇創作環境藝術或是表演藝術，讓作品既不能賣也不能買。諷刺的是，這樣的作品卻經常需要將完成後的照片或是藝術家的計畫手稿，拿到藝術市場上販賣獲取金援。

👁 網站連結

想觀賞更多在沙奇藝廊展出的作品，或是有關泰納獎的相關資訊，請上網查詢：www.usborne-quicklinks.com。

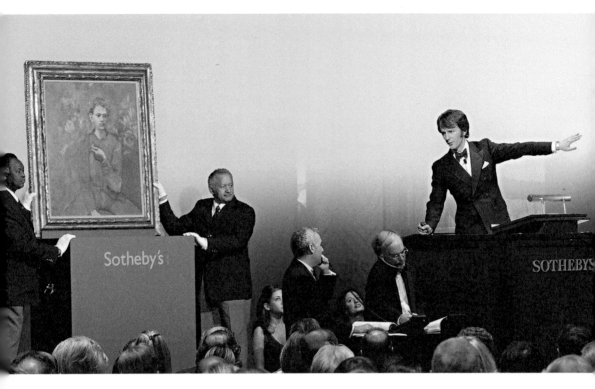

1 畢卡索作品「拿煙斗的男孩」（Boy with a Pipe）在紐約蘇富比（Sotheby's）拍賣會上，締造了有史以來最高的出價投標。畢卡索畫這幅畫時只是個**24**歲的年輕人，正為量入為出的生活奮鬥掙扎。

2001年英國藝術家蘭迪（Michael Landy, 1963- ）➡P154 創作了一件稱為「崩潰」（Break Down）的激進表演藝術。他想探索當代人的社會價值觀，對強調擁有與消費的物質態度做出抗議。因此，他組織了一個工人團隊來破壞他所擁有的一切，從他的車子到最愛的羊皮外套都難逃此劫。二個星期後，他只帶走身上的衣服和他的寵物貓咪。這場表演藝術由贊助者提供金援，贊助者希望事後能得到這些被破壞後的物件殘骸，但是蘭迪卻決定將其掩埋，或許他想讓作品日後不會遭有心人販賣獲利。

收藏家的影響力

在過去，有錢的贊助者及收藏家對藝術有極大的影響力。多數的藝術家為贊助者工作，受他們委託創作繪畫或是雕塑。但是，到了十九世紀，許多藝術品開始透過經紀人賣出，經紀人將不是受人委託創作的藝術品直接賣給大眾。這種銷售方式帶給藝術家更多的創作自由，雖然他們依然需要靠販售作品來過生活。

今天，多數藝術家還是持續透過經紀人來銷售作品；然而，個別收藏家卻足以對引領流行風潮及創建新的美術館產生巨大的衝擊。美國女繼承人佩姬・古根漢（Peggy Guggenheim）創建了義大利威尼斯古根漢美術館（the Guggenheim Museum in Venice），而廣告業大亨沙奇（Charles Saatchi）也在倫敦建立了沙奇藝廊（the Saatchi Gallery）。沙奇同時為推廣英

2 盧卡絲．兔女郎（Bunny）．1997．緊身衣、椅子、夾子、填塞物、及鐵絲網．102x90x64cm
這個具煽動性的人體是在倫敦沙奇藝廊展出的作品之一。這個半人半兔的無頭身體，嘲弄有吸引力的女人，擺出如「花花公子兔女郎」般的撩人姿態。

國年輕新銳藝術家，如赫斯特及盧卡絲（Sarah Lucas, 1962-）⇒P154 **2** 等人，奉獻許多心力。評論者說他之所以如此審慎地選擇具爭議性的藝術，其實是為讓他登上頭版新聞。一旦藝術廣為人所知，它就會相對地帶來更

好的價格，他也因此能將作品賣出獲利。而沙奇則宣稱：他是因為大型美術館忽略了這些年輕新銳，所以才試著去填補這個缺口。

獎賞勝利者

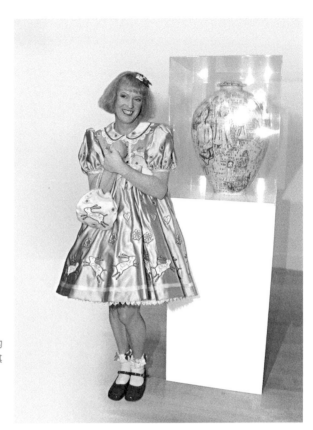

3 陶工派瑞（他是一個男人，但是喜歡穿女人的
　衣服）在泰納獎的頒獎典禮上，與他獲獎的其
　中一個花瓶合影留念。

　　藝術家另外取得盛名的方式，就是參與當代重要的藝術獎。有幾個歐洲的獎項，其中或許以英國泰納獎（Turner Prize）最為人所熟知。這個獎項經常將焦點集中在激烈抗爭的主題上，包括：丟雞蛋、塗鴉及穿著小丑裝出現的示威者等等。1993年，由二位富豪音樂家所組成的「K基金會」（K Foundation），決定頒獎給英國最差的藝術家，他們從泰納獎的候選名單中挑選優勝者。雕塑家懷特瑞德（Rachel Whiteread, 1963- ）⇒P157 3 曾先後獲得這兩項極端評價的獎項，他將K基金會頒給他的獎金捐給了慈善機構。

　　2003年，讓一路看著泰納獎成長的媒體界嚇了一跳，因為當年的泰納獎頒給了一位自稱為「從艾賽克斯（Essex）來的扮裝癖（transvestite）陶工——派瑞（Grayson Perry）⇒P155。他創作精緻的手工花瓶，並幫它們取名，像是「無聊的冷酷人類」（Boring Cool People）或是「我們就是我們所買的產品」（We Are What We Buy）等，以此模糊藝術與工藝間的差距。撇開他不尋常的穿著品味不談，鑑賞者認為他是一位嚴肅的藝術家，總是將激進尖銳的話題帶進傳統的藝術環境中。

👁 網站連結

想知道最貴的前十名畫作明細，請上網www.usborne-quicklinks.com，先鍵入關鍵字（Enter your keywords）：modern art，於頁碼查詢欄（Enter a page number）鍵入78。

現代藝術大事年表
Timeline

👁 網站連結

想查閱藝術史沿革以及不同時期與流派風格的相關資訊，請上 www.usborne-quicklinks.com 網站，先鍵入關鍵字（Enter your keywords）：modern art，於查詢頁碼欄（Enter a page number）鍵入 80。

1825　第一條載客火車鐵軌開通。

1838　達蓋爾（Louis Daguerre）發明早期攝影術，或稱銀版照相術（daguerreotype）。

1841　瑞德（John Rand）申請可攜式金屬顏料管的專利。

1848　「革命的年代」（Year of Revolution）風潮橫掃歐洲；出版共產黨宣言（the Communist Manifesto）。

1853　奧斯曼（Baron Haussman）於巴黎建造寬敞林蔭大道（boulevard）。

1870-80s 印象派

1872　莫內（Monet）完成作品「日出‧印象」，因為這個作品標題確立了日後「印象派」（Impressionism）的名稱。

1874　第一次印象派藝術展於巴黎展出。

1880s　秀拉（Seurat）發展出「點描法」（Pointillism）。塞尚（Cézanne）實驗新的透視原理。

1885　德國賓士（Karl Benz）建造第一輛汽車。

1888　伊士曼（George Eastman）開發「柯達」相機的巨大市場。梵谷（van Gogh）搬至亞爾斯（Arles），創作向日葵作品；高更（Gauguin）為舍路西亞（Sérusier）開繪畫課，協助他創作作品「護身符」（The Talisman）。

1889　巴黎艾菲爾鐵塔建造完成；十年後，它啟發德洛內（Delaunay）創作一系列立體派作品。

1890　梵谷自殺。

1891　高更旅行至大溪地。

1892　慕尼黑的叛逆藝術家創立了「分離主義」（Secession）。

1895　孟克（Munch）完成作品「吶喊」（Scream）。

1897　維也納成立分離主義；倫敦建立泰德美術館（Tate Gallery）。

1899　柏林成立分離主義。

1900　心理學家佛洛伊德（Sigmund Freud）出版《夢的解析》；他的理論後來影響了超現實主義畫家。

1903　萊特兄弟（The Wright brothers）在美國成

功建造了第一架動力飛機。

1905-20s 表現主義

1905　馬諦斯（Matisse）和德蘭（Derain）在法國康尼爾（Collioure）作畫並度過夏天；他們與同好藝術家被稱為「野獸派」（Fauves）；「橋派」（Die Brücke）在德國成立。

1906　塞尚紀念回顧展在巴黎展出；參觀者包括畢卡索（Picasso）與布拉克（Braque）。

1907-20s 立體派

1907　畢卡索和布拉克開始發展立體派技術；畢卡索畫出作品「亞維儂姑娘」（Les Demoiselles d'Avignon）。

1908　布拉克完成作品「埃斯塔克房子」（Houses at L'Estaque），畫中房子看起來像「一堆小立方體」，因此取名為「立體派」（Cubism）。

1909-14 未來主義

1909　發表「第一個未來主義宣言」（The First Futurist Manifesto）。

1910 抽象藝術開始

1910　未來主義藝術家發表「技術宣言」（Technical Manifesto）；康丁斯基（Kandinsky）開始實驗抽象藝術。

1911　康丁斯基和馬克（Marc）於德國創立「藍騎士」（Der Blaue Reiter）。

1912　畢卡索完成作品「藤椅上的靜物」（Still Life with Chair Caning），為最早的拼貼作品之一。

1913　馬勒維奇（Malevich）開始創作「絕對主義」（Suprematism）。杜象（Duchamp）將自行車車輪裝到廚房板凳上，做出作品「自行車輪」（Bicycle Wheel），被認為是第一件現成物作品。

1913-14　巴拉（Ballà）完成作品「抽象速度＋聲音」（Abstract Speed + Sound）。

1914　溫德漢‧拉維斯（Wyndham Lewis）在英國創立「渦紋主義運動」（Vorticist Movement）。

1914-18 爆發第一次世界大戰，數百萬人喪生。

1916-24 達達主義

1916　藝術家與作家為抗議戰爭，聯手開創「達達」（Dada）運動；福爾特爾夜總會（Cabaret Voltaire）首次演出；史賓舍（Spencer）與皇家部隊醫療團到達馬其頓。

1917　俄國革命。獨立藝術家協會拒絕展出杜象的現成物作品「噴泉」（Fountain）；都斯伯格（van Doesburg）在荷蘭創立《風格派》（De Stijl）雜誌。

1919　包浩斯（Bauhaus）藝術設計學院創立於德國魏瑪（Weimar）；史賓舍完成作品「在1916年的馬其頓斯蒙市的急救站，載著傷兵的擔架抵達」（Travoys Arriving with Wounded）。

1920　第一個「結構主義」（Constructivism）團體於俄羅斯成立；其會員於1920年代初期，為新生的俄國政權創作許多設計作品。

1921　在莫斯科舉辦「第三國際共產黨員會議」；其活動紀念碑由塔特林（Tatlin）設計，始終停留在大型模型的階段，從未付諸建造。

1920s末 史達林政權鎮壓結構主義，轉而推廣「蘇維埃社會寫實主義」（Soviet Socialist Realism）。

1924-40s 超現實主義

1924　「超現實主義」（Surrealism）於巴黎成立。

1925　舉辦第一次超現實主義展。

1926　包浩斯搬至德國德紹（Dessau）。

1926-28 都斯伯格在史特拉斯堡為烏伯特咖啡屋（Café d'Aubette）電影院及舞廳做室內設計，在《風格派》雜誌上以整個篇幅來報導這個專案。

1929　發生經濟大蕭條，許多國家面臨前所未有的經濟危機。紐約現代美術館（Museum of Modern Art）創立。

1931　達利（Dali）完成作品「記憶的持續」（The Persistence of Memory）。

1932　馬利內提（Marinetti）出版《未來主義者食譜》，企圖大肆改革義大利食物。

1933　納粹領導人希特勒於德國取得政權；納粹關閉包浩斯學校；反戰藝術家哈特菲爾德（Heartfield）被迫離開德國。

1937　由納粹推出的墮落藝術展於慕尼黑開幕，之後巡迴至德國其他城市；展覽結束後，藝術品被賣至國外或被燒毀。

1938　夏卡爾（Chagall）完成作品「耶穌釘死於白色十字架」（White Crucifixion）。達利完成可能是最知名的超現實主義作品——「龍蝦電話機」（Lobster Telephone）。

1939-45 爆發第二次世界大戰。

1940s-50s 抽象表現主義

1942　霍伯（Hopper）完成作品「夜鷹」（Nighthawks）。

1943-44 赫普沃斯（Hepworth）完成作品「波動」（Wave）。

1944　培根（Bacon）完成作品「耶穌釘死於十字架的三組人物練習」（Three Studies for Figures at the Base of a Crucifixion）。

1940s 末期 帕洛克（Pollock）創作「行動繪畫」（Action painting）；羅斯科（Rothko）開始創作「色域繪畫」（Color Field painting）。

1950s-60s 極簡主義，觀念藝術及普普藝術

1950s 發明壓克力顏料。

1956　漢彌爾頓（Hamilton）完成作品「是什麼讓今天的家裡變得如此地不同，如此地吸引人？」（Just What Is It That Makes Today's Homes So Different, So Appealing？）

1957　克萊因（Klein）創造了一種稱為「國際克萊因藍」（International Klein Blue）的強烈藍色。

1959　紐約古根漢美術館（The Solomon R. Guggenheim）開幕。

1960s 地景藝術開始

1960　丁格利（Tinguely）的動感雕塑「向紐約致意」（Homage to New York），在紐約的現代美術館外自我摧毀。

1960s 第一次極簡主義展。

1960-61 克萊因演出名為「人體測量學」（Anthropometries）的表演藝術。

1961　蘇聯太空人加葛林（Yuri Gagarin）成為登陸太空的第一人。

1963　李奇登斯坦（Lichtenstein）完成作品「轟！」（Whaam!）。

1964　安迪‧沃荷（Warhol）完成作品「艾維斯一號及二號」（Elvis I & II）。

1965　波依斯（Beuys）行動藝術作品「如何向一隻

死野兔解釋繪畫」（How to explain paintings to a dead hare）；科舒（Kosuth）完成作品「一張椅子及三張椅子」（One and Three Chairs）。

1966 安德烈（Andre）以磚塊完成作品「相等於八」（Equivalent VIII）；十年後，當它被倫敦泰德美術館收藏時，引發了激烈的爭辯。

1967 布萊克（Blake）設計「披頭四的唱片封面：花椒軍曹寂寞芳心俱樂部」（Sgt. Pepper's Lonely Hearts Club Band）；哈克尼（Hockney）完成作品「更大之激濺」（A Bigger Splash）。

1969 美國太空人阿姆斯壯（Neil Armstrong）登上月球。

1970s-80s 雪曼（Sherman）製作了一系列「無題定格影片」（Untitled Film Stills）。

1977 德·瑪利亞（De Maria）在新墨西哥完成作品「閃電田野」（The Lightning Field）。巴黎龐畢度中心開幕，開始在現代藝術品的收藏上扮演重要的角色。

1979 佩姬·古根漢（Peggy Guggenheim）捐出房子及藝術收藏，在義大利威尼斯成立美術館。

1980s 哈克尼開始創作「集錦照相」（Photomontage）。

1981 克魯格（Kruger）完成作品「你的凝視打在我的側臉上」（Your Gaze Hits the Side of My Face）。

1983 英國成立泰納獎（The Turner Prize）。

1984 沙奇（Charles Saatchi）於倫敦創立了沙奇藝廊，展出他備受議的現代藝術收藏。

1985 抗議團體「游擊隊女孩們」（Guerilla Girls）於紐約成立；巴斯奎特（Basquiat）完成作品「瓦斯貨車」（Gas Truck）。

1986 孔斯（Koons）完成作品「兔子」（Rabbit）。

1987 高茲渥斯（Goldsworthy）完成作品「冰柱星星」（Icicle Star）。

1988 赫斯特（Hirst）策劃一個名為「冰凍」（Freeze）的展覽，於廢棄倉庫中展出，幫助許多年輕英國藝術家曝光。

1989 隆（Long）在劍橋一所耶穌學院牆上完成作品「泥手圓圈」（Mud Hand Circles）。

1990s 英國藝術

1990 梵谷作品「嘉舍醫師的畫像」打破藝術市場紀錄，以美金82,500,000元賣出。

1991 帕克（Parker）完成作品「冷暗物質」（Cold Dark Matter）；昆恩（Quinn）用自己的血液做成雕塑「自我」（Self）；赫斯特完成作品「在人類心中，對死亡的物質不可能性」（The Physical Impossibility of Death in the Mind of Someone Living）。

1993 懷特瑞德（Whiteread）完成作品「房子」（House），這是一件從真的房子內部鑄造出的雕塑；K基金會發佈一項反泰納獎的獎項，頒獎給英國最差的藝術家；懷特瑞德同時贏得這兩項評價兩極的獎項。

1994 哈透姆（Hatoum）完成作品「外國身體」（Corps étranger）。

1995 卡普（Kapoor）完成作品「將世界翻轉」（Turning the World Inside）；克里斯多與珍克勞德（Christo and Jeanne-Claude）完成包紮德國柏林國會大廈的藝術行動。

1996 歐菲利（Ofili）完成作品「阿佛迪立亞」（Afrodizzia）。

1997 名為「聳動」（Sensation）的藝術展於倫敦開幕，展出英國年輕藝術家的作品，引發了激烈爭議；之後展覽巡迴至漢堡及紐約，紐約市長威脅要將展覽關閉。新的古根漢美術館於畢爾包（Bilbao）開幕。穆克（Mueck）完成作品「天使」。高爾蒙里（Antony Gormley）如巨型噴射機大小的作品「北方天使」（Angel of the North）揭幕，是英國最大的一件雕塑作品。

1999 伯吉斯（Bourgeois）完成作品「媽姆」（Maman）；渥林格（Wallinger）的作品「瞧！這個人」（Ecce Homo）於倫敦特拉法加廣場展出；艾敏（Emin）的作品「我的床」（My Bed）獲泰納獎提名。

2000 懷特瑞德為集中營犧牲者所設計的紀念館於維也納揭幕。倫敦泰德現代美術館（Tate Modern）開幕。

2001 維歐拉（Viola）完成作品「為了千禧年，五位天使中的其中一位離開」（Departing Angel from Five Angels for the Millennium）。

2004 畢卡索的作品「拿煙斗的男孩」以美金104,000,000元賣出，打破拍賣紀錄。泰勒－伍德（Taylor-Wood）拍攝足球明星貝克漢（David Beckham）睡覺的影片，於倫敦國家肖像美術館（National Portrait Gallery）展出時，吸引了廣大觀眾參觀。派瑞（Perry）贏得泰納獎。赫斯特、艾敏及其他藝術家的重要作品，在倫敦的一間倉庫中，被大火燒毀。

藝術家簡介
About the artists

👁 **網站連結**

如果你想對書中提到的藝術家有更多的了解，以下是這些藝術家簡短的生平簡介。更多的相關資訊，請到網站 www.usborne-quicklinks.com 上查閱，你將獲得更多有用的網站連結資訊。

Andre, Carl / 安德烈（1935- ）
美國雕塑家，極簡主義藝術家。早年從事鐵路工作的經驗，使他日後偏好使用如磚塊，這類標準化且重複性的材料創作。

Arp, Hans / 阿爾普（1887-1966）
德國出生的畫家及雕塑家。第一次世界大戰期間，於蘇黎世加入達達團體。之後，發展出自己獨特的抽象、幾何風格，並與都斯伯格共同合作烏伯特咖啡屋舞廳專案。

Bacon, Francis / 培根（1909-1992）
愛爾蘭出生的英國畫家，也是佛洛依德的朋友。在成為畫家之前，以室內設計為業。他發展出一種帶有戲劇效果的表現主義風格，他的許多作品都是根據身旁友人的肖像，所扭曲變形的人像。

Ball, Hugo / 包爾（1886-1927）
德國作家，1916年於蘇黎世開了一家名為「福爾特爾夜總會」，並參與達達藝術家在此的表演活動。

Balla, Giacomo / 巴拉（1871-1958）
義大利藝術家，早期為插畫家、漫畫家及肖像畫家。與馬利內提創立了未來主義，同時也設計未來主義風格的傢俱及服飾。

Basquiat, Jean-Michel / 巴斯奎特（1960-1988）
西裔與非裔混血的美國畫家，在紐約以塗鴉藝術成名，並以「Samo」為標記。後來與安迪‧沃荷工作，而他充滿活力與激進的創作風格獲得極大的商業成功。後來因為用藥過量致死，死時正值28歲英年。

Beuys, Joseph / 波依斯（1921-86）
德國藝術家，早期學醫，於1940年加入空軍。第二次世界大戰後致力於藝術創作。1961年於杜塞爾多夫（Düsseldorf）學院擔任雕塑教授，之後因允許50位退學學生來他的班上上課而遭到解職。逐漸涉入政治，並相信藝術能改變社會；他曾說過：「人人都可以成為藝術家。」

Blake, Peter / 布萊克（1932- ）
英國藝術家，普普藝術的一員。使用漫畫和雜誌來創作拼貼作品，常常將名人如瑪麗蓮‧夢露等運用在作品中；他同時幫唱片設計封面。

Bleyl, Fritz / 貝立爾（1880-1966）
德國建築師，他與科希那、史密德-羅特魯夫和黑克爾等朋友們，共同創立了表現主義團體「橋派」。

Boccioni, Umberto / 薄丘尼（1882-1916）
義大利畫家及雕塑家，認識馬利內提並參與撰寫未來主義「技術宣言」。他是未來主義雕塑家的先驅，有時也使用綜合媒材創作。於第一次世界大戰被徵召入伍，不幸從馬上摔下致死。

Bourgeois, Louise / 布爾喬亞（1911- ）
法裔美國雕塑家，在巴黎與布朗庫西和傑克梅第一同習藝。創作了許多雕塑及裝置藝術，使用各種不同媒材，包括：金屬、木材及織品等。多數作品探討身體、權力與監看等相關課題。

Brancusi, Constantin / 布朗庫西（1876-1957）
羅馬尼亞裔法國雕塑家，於1904年搬至巴黎，與馬諦斯和畢卡索為友。以極具原創性、現代風格的作品如「空中之鳥」聞名。

Braque, Georges / 布拉克（1882-1963）
法國藝術家，赴巴黎學習藝術前以室內裝潢為業。受到印象派與野獸派的影響，從1907至1914年間，與畢卡索密切合作並發展出立體派。

Breton, André / 布賀東（1896-1966）
法國詩人，超現實主義的領導人。當多數支持者認為超現實主義應作為一個純文學運動時，他卻力排眾議將藝術含納在內。

Cézanne, Paul / 塞尚（1839-1906）
法國畫家，放棄法律學業而成為一位畫家。在巴黎工作時，遇見了畢卡索、莫內及雷諾瓦。之後搬回

法國南部，並將注意力轉移至風景畫，因而發展出一套幾何造形的作畫方式，對日後立體派畫家造成巨大的影響。

Chagall, Marc / 夏卡爾（1887-1985）

俄羅斯畫家。受到表現主義與立體派，以及身為猶太人的背景影響，多數作品都在讚頌俄羅斯的猶太文化，或是反映個人情感。

Christo / 克里斯多（1935- ）

保加利亞雕塑家。絕大部分時間於美國工作，與妻子珍-克勞德共同創作大型戶外作品而知名，像是包紮物品或是以柵欄、雨傘等做成圍籬。

Close, Chuck / 克羅斯（1940- ）

美國畫家。照相寫實主義藝術家之一，他以栩栩如生的親友寫實肖像畫聞名。於1988年罹患嚴重殘疾後，被迫修改其作畫方式，而發展出一種較為鬆散、更多彩的畫作。

Dali, Salvador / 達利（1904-1989）

西班牙藝術家、設計師及作家。被馬德里藝術學院開除後，搬到巴黎並認識了畢卡索與米羅。成為傑出的超現實主義藝術家，創作影片與畫作來描繪潛意識的世界。為逃避第二次世界大戰而遠赴美國。個性誇張而古怪，他曾經穿著一套舊式潛水衣，並帶了二隻獵狼犬上台演講，他宣稱：「我和瘋子之間唯一的不同，就是我沒有瘋。」

Degas, Edgar / 竇加（1834-1917）

法國畫家。先習法律後學藝術，以舞者、賽馬及城市生活等主題畫作聞名。他也嘗試粉彩畫作及雕塑作品，藉此研究運動的行進動作。與印象派畫家一同展覽，但並不完全採行他們的繪畫觀念。老年時成為一名隱士。

Delaunay, Robert / 德洛內（1885-1941）

法國畫家。原為舞台設計者後轉向藝術。對色彩理論與立體派有極大興趣，以幾近抽象色點畫聞名。

De Maria, Walter / 德・瑪利亞（1935- ）

美國雕塑家，地景藝術創作者之一。作品包括：將高及腰部的土堆放滿整間畫廊。作品「閃電田野」是一件裝置作品，在新墨西哥州的田野上，以400根不銹鋼柱排出柵欄的形狀。

Derain, André / 德蘭（1880-1954）

法國畫家。向馬諦斯學習。年輕時為野獸派藝術家

成員之一，之後實驗立體派的作畫理論，並認識畢卡索與布拉克。

Dix, Otto / 狄克斯（1891-1970）

德國畫家。受梵谷與未來主義影響。參與第一次世界大戰後，以戰爭作為他主要的繪畫主題。他以諷刺社會貪腐的畫作聞名。第二次世界人戰後，他將繪畫主題轉向宗教。

Duchamp, Marcel / 杜象（1887-1968）

法國藝術家。在學習藝術期間曾擔任圖書館員。早期畫作受立體派影響。於紐約成為達達主義與超現實主義運動的領導人。他的「現成物」改變了人們對於藝術的看法。他同時也是一位專業的棋士。

Emin, Tracey / 艾敏（1963- ）

英國藝術家。央國藝術成員之一。作品包括繪畫、版畫、雕塑及裝置藝術。大多數作品都帶有自傳性意味。

Flavin, Dan / 佛拉汶（1933- ）

美國藝術家。為極簡主義藝術家之一，但他反對被貼上「極簡主義」的標籤。擅長使用螢光燈管創作雕塑作品。

Freud, Lucian / 佛洛伊德（1922- ）

英國藝術家。為心理學家佛洛伊德的孫子，也是畫家培根的朋友。他的繪畫主題經常是他生活中的親友，如朋友、親人和愛人等。

Gauguin, Paul / 高更（1848-1903）

法國畫家及雕塑家。原為水手，後來為證券經紀人。他放棄原有的工作而成為藝術家，然而經濟上卻難達到收支平衡。他發展出平面且多彩的繪畫風格，因此影響了那比斯團體。在法國鄉村工作，曾與梵谷同住過，之後旅居大溪地並終老於此。

Gertler, Mark / 格特爾（1891-1939）

英國畫家。波蘭猶太移民後裔，在倫敦與史賓舍一同學習。許多評論家一致認為他的作品「旋轉木馬」為第一次世界大戰的重要畫作。受疾病與殘廢所苦而賣畫，於1939年自殺。

Giacometti, Alberto / 傑克梅第（1901-1966）

瑞士雕塑家及畫家。為畫家之子，以怪誕瘦削的人形雕塑聞名。為畢卡索、作家西蒙波娃（Simone de Beauvoir）、沙特（Jean-Paul Sartre）及貝克特（Samuel Beckett）的朋友。

Gilbert and George / 吉勃和喬治

由兩位藝術家組成。吉勃・波斯奇（Gilbert Proesch），1943年生於義大利；喬治・佩斯莫（George Passmore），1942年生於英國。原先以表演藝術知名，一向穿著招牌服裝出場表演。許多早期作品被稱為「活雕塑」（living sculpture），後來的作品包括：影片、裝置藝術及大型彩色集錦照相等，經常使用令人驚嚇的影像。

Goldsworthy, Andy / 高茲渥斯（1956-）

英國藝術家。十幾歲時曾於農場工作，養成熱中大自然的興趣。從自然界取材創作雕塑，通常是暫時性的作品，如作品「仲夏雪球」（Midsummer Snowballs，2000），是一顆巨大的雪球，慢慢融化後，會顯露裡面預藏的羽毛、樹葉及其他物件等。

Goya, Francisco de / 哥雅（1746-1828）

西班牙畫家。於馬德里工作，創作優雅的肖像畫及日常生活畫。另外也以令人震驚的戰爭與夢魘場景作品知名。

Gris, Juan / 葛利斯（1887-1927）

西班牙畫家及雕塑家。真實姓名為José Gonzalez。搬到巴黎，認識畢卡索並加入前衛藝術運動。但是，他的發跡緩慢，直到有位藝術經紀人與他簽約後，才逐漸嶄露頭角。成為立體派的代表人物。

Gropius, Walter / 格羅佩斯（1883-1969）

德國建築師及教師。創建了包浩斯——一所要求所有學生都必須學習藝術、工藝及設計的藝術學校。

The Guerilla Girls / 游擊隊女孩們（1985創立）

立基於紐約的一個女性藝術家匿名團體。針對出現在影片、藝術及政治上的性別及種族歧視議題，進行抗爭。成員多使用已故的女性藝術家名字，並戴上大猩猩面具以掩飾其真實身分。

Hamilton, Richard / 漢彌爾頓（1922-）

英國藝術家。於第二次世界大戰期間擔任製圖員，使他的藝術學習被迫中斷。大戰後，成為普普藝術的領導者。同時也是位具影響力的老師及作家。

Hatoum, Mona / 哈透姆（1952-）

生於巴勒斯坦。自1975年起即移居英國，1980年代以表演藝術聞名。自此之後，她專注於錄影、裝置藝術及雕塑，焦點鎖定在暴力及政治壓迫等議題上。

Heartfield, John / 特菲爾德（1891-1968）

德國藝術家。本名為Helmut Herzfelde，1916年因抗議德國國家主義而改名。最為人熟知的是他的諷刺性集錦照相。

Heckel, Erich / 黑克爾（1883-1970）

德國畫家。與他的朋友科希那、史密德-羅特魯夫及貝立爾成立名為「橋派」的表現主義團體。第二次世界大戰期間，納粹指責他的作品是「墮落」的藝術，大多數作品都被毀掉。

Hepworth, Barbara / 赫普沃斯（1903-1975）

英國雕塑家。創作中空穿洞的幾何有機造形。為亨利・摩爾的朋友，並影響了他的作品。

Hirst, Damien / 赫斯特（1965-）

英國藝術家。他將打了防腐劑的死亡動物懸吊起來，以煽動性的作品而聲名狼藉。他也從藥品中獲得靈感創作作品。曾有一次，他幫一家倫敦藝廊創作以垃圾排列的作品，結果竟被一位清潔人員誤將作品當垃圾清除掉。

Hockney, David / 哈克尼（1937-）

英國藝術家。生於英國北方，後來於1960年代搬至美國加州。普普藝術成員之一，但他討厭被貼上這個標籤。以肖像及游泳池畫作聞名，創立一種勻稱平坦的繪畫風格。同時，他也用照片、傳真及影印等方式實驗創作，並為歌劇做舞台設計。

Hopper, Edward / 霍伯（1882-1967）

美國畫家，同時也是商業插畫家。因其寫實而朦朧的風景畫而受到景仰。他所使用的抑鬱光線，幫助他創作出一種獨具特色的美國風格。

Hume, Gary / 悠美（1962-）

英國畫家。自稱為「美麗的恐怖份子」（beauty terrorist）。以平滑的影像作品聞名，取材從門、花及麥可・傑克森手術整型後的臉等，無所不包。

Ingres, Jean-Auguste-Dominique / 安格爾（1780-1867）

法國畫家。以流暢優美的畫風聞名，是一位成功的肖像畫家。

Jeanne-Claude / 珍克勞德

請見克里斯多Christo。

Judd, Donald / 喬德（1928-1994）

美國藝術家。以極簡主義雕塑家聞名，雖然他不喜歡這個標籤。他以工業材料作為創作媒材，如：薄金屬片及三夾板。他晚期的作品由專業的金屬工人代為完成。

Kandinsky, Vassily / 康丁斯基（1866-1944）

俄國畫家。之前學習法律，爾後轉向藝術。於德國、俄國及法國等地工作。與馬克創立了「藍騎士」團體。為最早的抽象藝術家之一。於包浩斯任教，許多作品都被納粹沒收。於1933年，搬至法國，與米羅一起工作。

Kapoor, Anish / 卡普（1954-）

印度裔英國雕塑家。於孟買長大，之後赴倫敦學習藝術。他以抽象形式創作，有時在雕塑表面塗上一層印度進口的明亮顏料。他說要讓他的雕塑看來像是來自「另一個世界」。

Kirchner, Ernst / 科希那（1880-1938）

德國藝術家。幫助建立了「橋派」。第一次世界大戰期間，因為一次精神性崩潰而除役。恢復期間，創作了一些壁畫作品。1937年，納粹責難其作品為「頹廢」的藝術，於1938年自殺。

Klein, Yves / 克萊因（1928-1962）

法國藝術家。在轉向藝術前，學習柔道及語言。以自然物質如：純色顏料、金色葉子及真的海綿創作。喜好強烈色彩，並為他發明的藍色申請專利。同時，他也登上舞台做表演藝術。1958年，於巴黎藝廊展出一片空白的牆面。之後，以火及水來創作實驗。

Klimt, Gustav / 克林姆（1862-1918）

奧地利藝術家。在維也納開公司，生產馬賽克和壁畫，對裝飾藝術（decorative art）有巨大影響。為維也納分離派的領導人物。最著名的作品為「接吻」（The Kiss，1908）。

Koons, Jeff / 孔斯（1955-）

美國藝術家。以誇張的玩具及媚俗物件創作雕塑，另外也拍攝照片。

Kosuth, Joseph / 科舒（1945-）

美國藝術家。於紐約受訓，以字典中的文字定義所做成的觀念藝術而聞名。

Kruger, Barbara / 克魯格（1945-）

美國藝術家。開始以雜誌設計為主。她的作品將雜誌照片與標語式內文組合在一起，挑戰觀者去思索有關女性主義與消費文化等政治議題。

Landy, Michael / 蘭迪（1963-）

英國藝術家。以裝置藝術和表演藝術為主要的創作形式。最為人熟知的作品可能是「崩潰」，他將自己所有的財產做成條目後加以摧毀。

Lichtenstein, Roy / 李奇登斯坦（1923-1997）

美國畫家及雕塑家。為大學教師及普普藝術代表人物。受到兒子要求他畫出比漫畫更好的作品刺激，開始畫卡通漫畫。他以令人驚訝的連環漫畫影像聞名，模仿漫畫廉價的印刷品質。

Long, Richard / 隆（1945-）

英國藝術家。以地景藝術聞名，於偏遠地區長途行走，從北極圈到喜瑪拉雅山，都是他行走的範圍。他也使用自然材料如泥土及石頭等來創作室內作品。

Lucas, Sarah / 盧卡絲（1962-）

英國藝術家。英國藝術團體成員之一。將日常生活物件以幽默的方式擺放，做出對性和死亡等主題具挑戰性的作品。

Magritte, René / 馬格利特（1898-1967）

比利時藝術家。曾短暫地以設計壁紙與時尚廣告為生。認識達利及米羅等超現實主義藝術家，發展出他個人的超現實主義風格。第二次世界大戰後，他的畫作才受到廣泛的注意，並影響了日後的海報和廣告設計。

Malevich, Kasimir / 馬勒維奇（1878-1935）

俄國畫家。實驗過許多不同風格，發明絕對主義——一種帶有抽象幾何造形的繪畫風格，並以此聞名。設計歌劇服裝與場景設計。同時是一位藝術教師及理論者。

Marc, Franz / 馬克（1880-1916）

德國畫家。為一位風景畫家之子。與康丁斯基創立了「藍騎士」團體。受到德洛內的部分啟發，而開始探究色彩，並發展出具個人特色的表現主義風格。他經常畫動物，並教授動物解剖學。於第一次世界大戰中陣亡。

Marinetti, F.T. / 馬利內提（1876-1944）

義大利詩人。未來主義運動的發起人與領導者。「第一未來主義宣言」與「未來主義食譜」的作者。

Matisse, Henri / 馬諦斯（1869-1954）

法國畫家及雕塑家。放棄法律學位而成為一位藝術家。野獸派的領導人，以明亮、裝飾性的色彩聞名。以女人、室內風景及靜物為主要繪畫內容。影響日後的表現主義藝術家，但與他們不同，馬諦斯嘗試表達出愉悅的情感。與畢卡索並列為二十世紀最具影響力的藝術家之一。仰慕塞尚，於1899年買了一幅塞尚的小品「沐浴者」（Bathers），聲稱這件作品在他堅困的時候帶給他精神上的慰藉。並說藝術應該令人愉快且安祥，就像一張「好的扶椅」。

Michelangelo, 米開蘭基羅（1475-1564）

義大利藝術家。以「天才米開蘭基羅」（Divine Michelangelo）的稱呼，聞名於當時的人們心中。具有極大的影響力，最著名的作品包括：大衛像（David）與梵蒂岡西斯汀教堂（the Sistine Chapel in the Vatican）的天花板壁畫。

Miro, Joan / 米羅（1893-1983）

西班牙畫家。於巴黎與超現實主義藝術家一起展覽。以怪異的細密畫聞名，稍後更為簡化他的作品風格。他同時也創作雕塑、蝕刻版畫及壁畫。

Mondrian, Piet / 蒙德里安（1872-1944）

荷蘭畫家。早年畫傳統的風景畫，但不久後就朝向更明亮、更風格化的方向邁進。他的作品愈變愈線條化與抽象化，直到最後只剩下由黑色線條所圍住的純色區塊。荷蘭藝術的領導人物，並發起風格派運動。

Monet Claude / 莫內（1840-1926）

法國畫家。喜好戶外寫生，並直接由大自然中取材。他主要關注自然光線下的變化效果。與雷諾瓦和畢梭羅一起工作，並與其他藝術家共同發展出印象派——此一名稱即出自評論者對其作品「日出·印象」（1872）的批評諷刺。最為人熟知的作品是「睡蓮」系列，取景自莫內於法國北部吉維尼（Giverny）的花園中。晚年他為白內障疾病所苦——視線混濁不清，且呈現紅色或黃色的色調。這兩種顏色成為他1905至1923年間，畫中強烈表現的色彩。1923年他動了手術治癒這項眼疾。

Moore, Henry / 亨利·摩爾（1898-1986）

英國雕塑家。受古代雕塑及畫友赫普沃斯的影響，兩人一同學習創作。在他早年的創作中，以木材及石頭為媒材，雕塑人物或家庭成員。第二次世界大戰期間，因物資缺乏，將他帶引至素描領域。以描繪倫敦地下道躲避轟炸的人群素描聞名。戰爭過後，他轉而創作大型青銅雕塑，主題多為斜倚的女人，或是母親與小孩等。

Mueck, Ron / 穆克（1948-）

生於澳洲。為電影製作木偶與模型而發跡。利用從電影發展出來的特殊技術，創作極其精緻的人像作品。有些作品比真人還大，有些則較小，但就是沒有如真人一般大小的尺寸。為藝術家雷哥的女婿。

Munch, Edvard / 孟克（1863-1944）

挪威畫家。受到梵谷影響，創作強烈且充滿情感的畫作與版畫。母親與姊姊皆於他童年時死於肺結核，死亡因而一再成為他畫作中的主題。他最知名作品「吶喊」（1893）啟發了表現主義藝術家。

Ofili, Chris / 歐菲利（1968-）

英國藝術家。父母來自奈及利亞，他多數作品都以他的非洲根源以及文化參照、流行素材為題，從當代黑人音樂到1970年代連環漫畫都包括在內。並以在畫中塗抹大象糞便而聞名。

O'Keeffe, Georgia / 歐基芙（1887-1986）

美國畫家。早期作品包括風景畫、城市風情畫（townscapes）及花朵等。於1924年與攝影師及藝術經紀人史迪格立茲結婚。晚年絕大部分時間都住在墨西哥，繪畫建築、風景與動物骸骨等。協助建立美國早期的抽象藝術。

Parker, Cornelia / 帕克（1956-）

英國藝術家。最為人熟知的作品，是以暴力摧毀物件的大型裝置藝術，例如用蒸氣壓路機壓碎銀製品、爆炸後的碎片物或是被閃電或隕石擊中的燒毀物等。

Peale, James / 皮拉（1749-1831）

美國畫家。擅長畫栩栩如生的寫實畫作，主題多為水果、花卉及靜物等。也繪製小畫像（miniatures）及風景畫。

Perry, Grayson / 派瑞（1960-）

英國陶藝家。創作陶罐，上面裝飾著訴諸社會及政治議題的挑釁影像。樂於對性別的刻板印象提出攻擊，他會打扮成女人的模樣並自稱為克萊兒

（Claire）。對於他認為的社會迂腐有諸多批評。

Picasso, Pablo Ruiz / 畢卡索（1881-1973）
西班牙畫家及雕塑家。是一位藝術神童，受到身為藝術家及藝術教師的父親鼓勵而開始畫畫。於1900年代初期造訪巴黎，隨即定居於此，認識許多作家與藝術家。受到非洲藝術及塞尚的啟發，與布拉克一同發展出立體派。終其一生，一直持續不斷地實驗新的藝術風格，並做出許多創新的作品，成為二十世紀最知名的藝術家之一。他所創作的雕塑、陶藝及舞台設計等，與他的畫作一樣精彩。是一位快速的創作者，在他成熟階段，平均每天完成約8.7幅畫作。

Pissarro, Camille / 畢梭羅（1830-1903）
法國畫家。認識莫內。靠教學及繪製窗簾和扇子為生。為主要的印象派成員，並對塞尚造成巨大影響。

Pollock, Jackson / 帕洛克（1912-56）
美國畫家。抽象表現藝術家的領導人物。他早期的作品受到古代神話、畢卡索及超現實主義藝術家的影響。1940年代晚期，他開始創作著名的「滴」畫，將油彩以潑灑、涓滴、及流洩等方式畫於地上的畫布。透過他工作時的照片，可看出他是如此地精力充沛。這種作畫技術被取名為「行動繪畫」。同時，他也實驗用沙、玻璃、煙蒂及其他材質來創作有肌理的作品。他在44歲英年，死於一場意外車禍。

Popova, Lyubov / 波波瓦（1889-1924）
俄國畫家及設計師。與馬勒維奇共同創作抽象畫，後來參與結構主義運動，而放棄繪畫，改從事設計工作。死於猩紅熱。

Quinn, Marc / 昆恩（1964-）
英國雕塑家。英國藝術成員之一。於劍橋大學學習。多數作品以自己身體為創作媒材。最為人熟知的作品「自我」，就是用他自己的頭所鑄造成的模型，再裝滿他的血。他也用冷凍的花來創作。

Rauschenberg, Robert / 羅森伯格（1925-）
美國藝術家。習醫，於第二次世界大戰被徵召加入美國海軍。戰爭後轉為學習藝術。受達達主義與超現實主義影響，他的作品組合了繪畫、拼貼及現成物。並運用版畫與攝影技法，也設計舞台及服裝。1953年，他將一幅由藝術家朋友威廉·德庫寧（Willem de Kooning）捐獻的素描畫擦掉，創作出一件名為

「擦掉德庫寧」（Erased de Kooning）的作品。

Rego, Paula / 雷哥（1935-）
葡萄牙出生的畫家及插畫家。自1976年起定居英國。她自稱受到兒童插畫書的巨大影響。她的作品探討權力、情慾與社會道德。是穆克的岳母。

Renoir, Pierre-Auguste / 雷諾瓦（1841-1919）
法國畫家。為瓷器繪圖師。與莫內一同習畫，為最成功的印象派畫家之一。於戶外寫生，直接取材，並使用柔和顏色。晚年，亦創作雕塑。

Rodchenko, Alexander / 洛區科（1891-1956）
俄國藝術家。結構主義藝術家之一。同時，亦實驗攝影，創作劇場設計與一些電影文件。早期發展時，為塔特林工作。

Rothko, Mark / 羅斯科（1903-70）
俄國出生之美國畫家。是抽象表現主義的領導人物之一。最初受到米羅與超現實主義的啟發，之後專精於抽象圖像。發展出為人所知的色域繪畫，巨大、模糊的色塊畫。1970年，他於紐約的工作室自殺。

Schiele, Egon / 席勒（1890-1918）
德國藝術家。表現主義藝術家成員之一。他所畫的年輕女人形象是如此大膽，他於1912年因猥褻而被關至監獄。

Schmidt-Rottluff, Karl / 史密德-羅特魯夫（1884-1976）
德國藝術家。姓氏中加上「羅特魯夫」，因為那是他的出生地。協助創立了橋派。納粹指責他粗糙、笨拙的繪畫風格，並禁止他作畫。第二次世界大戰後，在柏林擔任教職。

Schwitters, Kurt / 史維塔斯（1887-1948）
德國藝術家。達達主義成員之一。他發展出所謂的「莫爾茲」風格，從廢棄物中取材的平面及立體拼貼作品。同時，他也撰寫及表演無意義的詩句。

Serra, Richard / 塞拉（1939-）
美國雕塑家。於鋼鐵工廠工作。現在以金屬為媒材創作大型抽象作品。

Sérusier, Paul / 舍路西亞（1863-1927）
法國畫家。受高更影響。於1889年，創立「那比斯」團體。

Seurat, Georges / 秀拉（1859-1891）
法國畫家及理論者。他對色彩的觀點引領他發展出
點描法，是一種使用純色的細小色點作畫的技法。

Sherman, Cindy / 雪曼（1954-）
美國藝術家。作品形式為攝影及影片。創作出系列
影像作品，通常是她在不同情境下的多重角色扮
演。最近，她則是模仿知名古典名畫作中的人物。

Smithson, Robert / 史密森（1938-1973）
美國藝術家。以地景藝術聞名，他著名的作品「螺
旋堤」，就是在美國猶他州的大鹽湖，運用泥土、
岩石和鹽結晶所建造的巨大螺旋物。於創作另一件
作品「阿馬里洛斜坡」（Amarillo Ramp）時，在阿
馬里洛附近的一次空難喪生。

Spencer, Stanley / 史賓舍（1891-1959）
英國畫家。作品以風景畫、肖像畫及聖經場景畫等
聞名，畫風具表現力，有時具趣味性的變形。於第
一次世界大戰期間擔任醫護兵工作，第二次世界
大戰時，則成為戰爭藝術家。他以外表不修邊幅聞
名，還曾經被誤認為是車站挑夫。

Spoerri, Daniel / 史波利（1930-）
羅馬尼亞裔瑞士籍藝術家。是位詩人，也是作家，
亦曾於舞廳、默劇及劇場中工作。自學成為藝術
家。創作動感雕塑及偶發藝術，並與丁格利合作。

Stella, Frank / 史帖拉（1936-）
美國藝術家。於普林斯頓就學。為極簡主義藝術家
之一。以色條創作畫作與版畫，有時以黑灰色為
主，有時又帶有較明亮的陰影。

Tatlin, Vladimir / 塔特林（1885-1953）
俄國藝術家及建築師。被認為是「結構主義之父」
（father of Constructivism）。畫家與舞台設計者。

Taylor-Wood, Sam / 泰勒－伍德（1967-）
英國藝術家。使用影片、錄影及攝影創作。與專業
演員、舞者及名人一起工作，包括：流行巨星凱
莉·米洛及足球明星貝克漢。

Tinguely, Jean / 丁格利（1925-1991）
瑞士雕塑家。最為人熟知是他的動感雕塑——不具
任何功能繁忙的電動機器。

Van Doesburg, Theo / 都斯伯格（1883-1931）
荷蘭藝術家。創辦《風格》雜誌，並與蒙德里安創

建了以此為名稱的藝術風格。

Van Gogh, Vincent / 梵谷（1853-1890）
荷蘭畫家。一位不成功的傳道者，但卻是當今全世
界最知名的藝術家之一，雖然在有生之年只賣過一
件畫作。早期畫幽暗的鄉村風景，其後搬到巴黎，
遇見了狄嘉、高更、畢梭羅及其他藝術家後，開始
畫花朵、人們及當地風景的彩色畫作。之後搬至南
方，和高更建立共同的工作室，在與高更激烈爭吵
後，受到精神疾病之苦，切下自己的部分耳朵。二
年後槍殺自盡。

Viola, Bill / 維歐拉（1951-）
美國錄像及裝置藝術家。在搬回美國之前，曾於義
大利的錄像工作室工作，並至日本修習佛教。其錄
像作品獲得許多獎助金。

Vlaminck, Maurice de / 維拉明克（1876-1958）
法國藝術家。原為機械工人，期待有朝一日成為一
位專業的腳踏車騎士。自學繪畫。與德蘭共用工作
室，為野獸派成員之一。

Wallinger, Mark / 渥林格（1959-）
英國藝術家。作品包括雕塑、攝影及錄像裝置藝術。

Warhol, Andy / 安迪·沃荷（1928-1987）
美國藝術家。在涉入美國普普藝術運動之前，於廣
告界工作。為當今現代藝術界，最知名的藝術家之
一，他以名人的版畫聞名，他利用廣告和媒體上的
名人照片做成重複的影像版畫。同時，他也拍攝實
驗電影，包括《睡》（連續六小時拍攝一個睡眠中的
男人），及《帝國》（連續拍攝八小時的帝國大廈）。

Whiteread, Rachel / 懷特瑞德（1963-）
英國雕塑家。以鑄造物件而知名，所用的物件從廚
房污水槽到一整棟房子都包括在內。

Willrich, Wolf / 威爾瑞奇（1867-1950）
德國畫家。為納粹塑造政治宣傳形象，於1937年
協助策劃舉辦「頹廢藝術展」。大部分展出的作品
於大戰期間及大戰後都被摧毀。

**Wyndham Lewis, Percy / 溫德漢·拉維斯
（1882-1957）**
英國作家及畫家。受到未來主義藝術家的影響，他
對暴力、能量與機器的價值進行辯論。第二次世界
大戰期間，為公務在身的戰爭藝術家。1951年失
明後，即停止繪畫，但仍持續寫作。

藝術名辭解釋
Glossary

2D / 平面（two-dimensional / 二次元）
二次元的縮寫，用來描述物件是（或看似）平面的，例如：一張畫了正方形的素描。

3D / 立體（three-dimensional / 三次元）
三次元的簡稱，用來描述物件是（或看似）立體的，像是立方體，或是一幅畫有立方體的畫作。

abstract art / 抽象藝術
在作品中不具有可供辨識的主題內容，主要是形狀與色彩的巧妙安排。先驅人物為康丁斯基。

Abstract Expressionism / 抽象表現主義
1940及1950年代，於紐約興起而至繁盛的藝術運動。其中心思想為創作出具戲劇張力的抽象畫。羅斯科及帕洛克為代表人物。請參見「行動繪畫」（Action Painting）和「色域繪畫」（Colour Field Painting）。

acrylic paint / 壓克力畫
由顏料與壓克力樹脂所組成，於1950年代發明，今天已廣為使用。

Action Painting / 行動繪畫
由帕洛克發展出來的繪畫技術，將顏料滴濺到平鋪地上的畫布，試著得到驚人且具表現力的效果。

allegory / 寓意
具暗喻意義的事物。

Analytical Cubism / 分析立體派
初期的立體派風格，約於1907至1912年間，由畢卡索與布拉克發展出來。他們將真實的物件分析解構後，將其拆解成分開獨立的元素。

applied art / 應用藝術
具實用目的的藝術，如陶藝。

art movement / 藝術運動
一群志同道合的藝術家，一起工作，彼此分享觀念，並經常一起舉辦展覽。

assemblage – 3D collages / 集合藝術 – 立體拼貼
代表人物為畢卡索與布拉克，之後由羅森伯特及其他藝術家接續下去。

automatic drawing / 自動化素描
由超現實主義藝術家發明的繪畫技法，嘗試在不思考的情況下作畫，一種試著進入潛意識心理的創作方法。

avant-garde / 前衛
創新、新銳且居領先地位的藝術，此術語來自法文，意指軍隊的先鋒部隊。

Bauhaus / 包浩斯
深具影響力的德國藝術學校，所有學生必須學習藝術、建築及設計，學習目的在於為所有人創造更優質的環境。1919年建校於魏瑪，隨後遷校德紹，後又移到柏林。1933年因納粹壓力而被迫關閉。

Blaue Reiter, Der / 藍騎士
1911年，康丁斯基與馬克於德國成立的表現主義團體。原文名稱為德文，意指「藍騎士」，出自他們出版的一本雜誌名稱，於1914年解散。

Britart / 英國藝術
為British art的縮寫，1990年代於英國脫穎而出。由英國年輕藝術家（簡稱YBAs，全稱為young British artists）創作具爭議性的藝術作品。

Brücke, Die / 橋派
1905年，由科希那、黑克爾、史密德-羅特魯夫和貝立爾所建立的德國表現主義團體。名稱為德文的「橋樑」，表達走向未來橋樑之意，迎向新的藝術。由於第一次世界大戰的逼近，而於1913年解散。

cartoon / 漫畫
在紙上畫滿版面的圖畫，作為繪畫的基礎。今天亦指漫畫或是好笑的圖片。

collage / 拼貼
一種創作技法，將報紙、壁紙、織品及其他材料，

黏貼到作品表面。先驅人物為畢卡索，在普普藝術中大量使用。

Colour Field Painting / 色域繪畫

一種抽象畫風格，畫面由大色塊組成，為激起強烈的情感或精神上的反應。先驅人物為羅斯科。

colour wheel / 色盤

由「三原色」（紅色、黃色、藍色）及由三元色混色後的「等和色」（橙色、綠色、紫色）所排列組成。

commission / 藝術委託

向藝術家訂購藝術品，同時亦用來描述以此方式所創作出的作品。

complementary colours / 補色

色盤上彼此相對的兩個顏色。把兩個顏色並置觀看時，彼此有強烈的反差效果，會增強彼此的明度。

Conceptual art / 觀念藝術

強調作品背後的意義遠比作品本身更重要的藝術形式。於1960年代末至1970年代間，所興盛的一種藝術運動。在科舒與隆的作品中，可見相關範例。

Constructivism / 結構主義

於1917年俄國大革命期間所發展的抽象藝術運動。成員包括：洛區科及波波瓦，他們以幾何設計原理來製作服飾、傢俱及建築等，以此建立一個新的社會。1920年代初，遭史達林迫害禁止。

contemporary art / 當代藝術

指當今的藝術（並不必然等同於「現代藝術」一詞）。

Cubism / 立體派

一種藝術風格，帶引我們去注意到在2D平面上，畫出3D立體影像時所造成的視覺矛盾。1907年，首度在畢卡索與布拉克的作品中出現。這個名稱出自一幅布拉克的作品「埃斯塔克房子」（1908），一位評論者描述它看起來像是「一堆小立方體」。這個風格有時分為二種不同的表現方式：分析立體派（Analytical Cubism）及綜合立體派（Synthetic Cubism）。

Dada / 達達

於第一次世界大戰期間形成的藝術運動。其成員創作出反傳統的驚人藝術，反抗當時的戰爭及社會狀態，其舞台表演成為日後表演藝術（Performance art）的前身。「達達」是法文「旋轉木馬」（hobby horse）之意，也是俄文的「是-是」（yes-yes），或德文的「那裡-那裡」（there-there），也像嬰兒發出的聲音。事實上，這個名稱刻意不代表任何意義，只是隨機從字典中挑選出來的一個字。

decorative art / 裝飾藝術

一種具有裝飾性的藝術形式，例如刺繡或是裝飾華麗的銀飾品。

"Degenerate" art / 「墮落」藝術

納粹用來指責激進現代藝術的術語，因為他們害怕這些作品所具有的顛覆性。包括：科希那、葛羅茲（Georg Grosz）、及畢卡索的作品都在名單之列。1937年，納粹於慕尼黑展出「墮落藝術展」，隨後巡迴至德國其他城市。展出的大部分作品都被賣到國外，而剩下的展品則在1939年於柏林燒毀。

drip painting / 滴畫

帕洛克所開創的知名技法，將畫布平鋪於地面上，然後用筆刷、桿子或瓶罐，將油彩滴濺於畫布上。

Earthworks / 大地作品

「地景藝術」的另一種名稱。

engraving / 雕刻

版畫的一種。首先，畫面是「雕刻」出來的，就是在金屬上雕刻圖案。之後將金屬板上塗滿油墨，油墨因此充滿凹洞中，之後，再用濕紙張壓過金屬板並留下油墨印漬。

Environmental art / 環境藝術

這是法國藝術家克里斯多伯珍克勞德為他們的戶外作品所取的名稱。他們更偏好用「地景藝術」（Land Art）這個名稱，因為他們的工作範圍涵蓋了許多不同的環境。

Etching / 蝕刻

版畫的一種，在金屬板的表面上一層保護蠟。畫面是「蝕刻」出來的，在蠟上刮畫後，露出下面的金屬板，再用強酸侵蝕顯露出的金屬部分。然後在金屬板上刷上油墨，再以雕刻版畫相同的方式印製。

Expressionism / 表現主義

於二十世紀初發展的藝術風格，藝術家用誇張的形狀與色彩來表達情感與觀念，而不只是呈現出事物的真實狀態而已。受到孟克及梵谷作品的啟發影響。有兩個主要團體：「橋派」與「藍騎士」。請參

見「抽象表現主義」（Abstract Expressionism）。

Fauves / 野獸派
約於 1905-10 年，幫一群年輕畫家所取的名稱，他們使用顫動且不自然的色彩作畫。馬諦斯與德蘭為領導人物。名稱的法文原意是「狂暴野獸」。

feminism / 女性主義
1960 至 1970 年代間，出現的一個性別政治運動，為女性爭取與男性相同的待遇與價值。

feminist art / 女性主義藝術
藝術作品支持女性主義背後所代表的觀點，例如會使用像刺繡這樣傳統的女性媒材來創作等。

figurative art / 具象藝術
也稱為「再現藝術」（representational art）。指繪畫或雕塑中出現出可辨識的人物、動物和物件。相對於「抽象藝術」。

fine art / 藝術創作
一種集合名詞，用來描述繪畫、雕塑、素描、版畫，有時候甚至包括音樂、詩等。不同於「應用藝術」或是「裝飾藝術」，沒有實用的目的。

Fluxus / 福魯克薩斯
受到達達的啟發，於 1960 至 1970 年代，所發起的藝術運動。強調藝術中的自發性與非預期性，通常以「偶發藝術」（Happenings）的形式呈現。這個名稱和「流動」（flux）接近，刻意要喚起對持續性改變的聯想。波依斯為其中的代表人物。

found object / 發現物件
非藝術家做出來的物品，而是由他們挑選出來做為展覽時的作品。它可以是自然物如漂流木，或是人工製品如瓶子等。請參見「現成物」（readymades）。

Futurism / 未來主義
1909 年，馬利內提於義大利所開創的藝術運動。其成員為慶視機械與城市生活所帶來的活力和速度，甚至頌揚戰爭，以激進的宣言來陳述其目的。約於第一次世界大戰初解散。

genre / 類型
畫作的不同種類，如：肖像畫（portraits）、風景畫（landscapes）、及靜物（still lifes）。

gouache / 不透明水彩
濃稠、可溶於水的顏料。

Graffiti art / 塗鴉藝術
在公共空間的牆面上的塗鴉，或是以這種方式創作的畫作。

Happenings / 偶發藝術
沒有腳本的怪異演出，例如波依斯的作品「如何向一隻死野兔解釋繪畫」（請見第 64 頁）。於 1960 年代開始發展。

harmonizing colours / 和諧色彩
如紅色與橙色，在色盤上是鄰近的顏色，如果把兩個顏色並置一同觀看，兩個顏色看似融合在一起。

high culture / 精緻文化
傳統的藝術形式，如繪畫十分昂貴，只有少數人可以接近。相對於大眾文化。

hyperrealism / 超級寫實主義
也稱為「超寫實主義」（super realsim）。是一種極端寫實的藝術風格，通常根據照片來創作。

iconoclasts / 破除傳統者
在過去，人們想要破壞宗教藝術，因為他們相信那會招來偶像崇拜。現在被用來指稱任何攻擊傳統信仰與觀念的人。

impasto / 厚塗法
使用厚重的顏料使其突出畫布的畫法。來自於義大利文「paste」。

Impressionism / 印象派
第一個重要的前衛藝術運動，形成於 1860 年代的法國。其成員於戶外寫生，學習在自然光線下的光影變化效果。他們的作品有一種速寫般的自發性風格。代表人物包括：莫內、雷諾瓦與畢梭羅。這個名稱出自藝評家對莫內作品「日出·印象」（1874）的惡意批評。請見「外光派畫法」（plein air）。

Installation / 裝置藝術
在特殊地點創設或裝置而成的藝術品。代表人物為「達達」及「超現實主義」藝術家。

Kinetic art / 動感藝術
動態的雕塑品，如丁格利的作品。

kitsch / 媚俗
被認為是無價值或是品味差的東西，但有時卻刻意去諷刺這一點。

Land Art / 地景藝術
也被稱為「大地作品」（Earthworks）。於1960年代開始的藝術運動，藝術家於自然環境中，以自然素材創作。地景藝術通常只暫時留存而且多半創作於遙遠的地方或戶外，主要是透過照片及其他文件讓人知道。請見「環境藝術」（Environment art）。

landscape format / 風景畫形式
寬度大於長度的長方形。

Landscapes / 風景畫
以風景或景致為主題的畫作。

lithograph / 石印
版畫的一種，在石頭或金屬板上作畫。將金屬板弄濕塗上油墨，油墨會沾黏到線條上，接著將紙壓印過去完成。

medieval art / 中世紀藝術
大約1000至1400年的中世紀藝術。

medium/media / 媒材
用來創作藝術的材料，如粉彩、油畫或拼貼。原指作畫的液體，如油或是壓克力樹脂，可以和乾的顏料混合後作畫。「media」是「medium」的複數。

memento mori / 勿忘逝者
藝術家用來聯想死亡的物件，如骷髏頭或是將熄的火燼。

Merz / 莫爾茲
由史維塔斯發展出來的拼貼技法，用每天垃圾中的廢棄物作為創作的媒材。同時他也創作出立體、如房間大小的拼貼作品「莫爾茲佈」。

Minimalism / 極簡主義
1960至1970年代間，在美國發展的藝術運動，作品中只有非常有限的內容，因此觀者必須仔細地觀看，才能看出端倪。不是一個正式團體，相關藝術家包括安德烈及喬德。

mix media / 綜合媒材
以超過一種以上的材料或媒材創作完成的藝術作品。

modern / 現代
原意為「現在」，藝術上指的是從十九世紀中至二十世紀初，藝術家與過去歷史間的激進切割與分野。更概括地說，它被用來指稱這段期間的所有藝術。請見「後現代」（postmodern）。

Modernism / 現代主義
從十九世紀中至二十世紀初所興起的新藝術與新文化趨勢。主要訴求為拒絕傳統，並實驗激進的新技法，希望能因此邁向普遍的真實。印象派是早期的一個範例，抽象表現主義則是稍後出現的另一個例子。請見「後現代主義」（Postmodernism）。

movements / 運動
自十九世紀起，一群藝術家開始共同分享觀念及一同練習，並經常一起舉辦展覽。

Nabis, the / 那比斯
希伯來文為「先知」。十九世紀晚期舉辦聯展的一群藝術家，受到高更啟發後專注於色彩的創作。

native art / 樸素藝術
指沒有受過專業訓練的藝術家作品。

Neo / 新
拉丁文「新」的意思，有時會加在既有的藝術運動名稱之前，用來描述一種更新的觀念或技法上的復興。例如「新表現主義」（Neo-Expressionism）是1970年末至1980年的表現主義的復興運動。

New Realism / 新寫實主義
1960年代於法國興起的藝術運動，經常透過廢棄物來創作作品，探索現代消費文化。有時候亦以法文「Nouveau Realisme」著稱。

oil paints / 油畫
將顏料與油混合而成作畫，通常簡稱為「oils」。

old master / 古代大師 / 經典
指大約於1500至1800年代間享有盛名的歐洲畫家，或是他們的畫作。

Op art / 歐普藝術
「Optical art」的簡稱，1950至1960年代間所發起的藝術運動。藝術家使用抽象、幾何的形狀與圖案，來創造視覺上的錯覺和運動行進的印象。

Palette / 調色盤

藝術家用來混合顏料的盤子，同時也指某位特殊藝術家所偏好使用的色域。

Pastels / 粉彩

像粉筆一般的彩色色筆。

Patrons / 贊助者

付款給藝術家，請藝術家針對他們的要求創作作品的人。

Performance art / 表演藝術

於1960年代開始的藝術運動，藝術家上演現場表演。跟一般的劇場表演不同，他們通常不會照著劇情演。這類藝術因表演而存在，有時會保存其相關照片與文件。請參見「偶發藝術」(Happenings)。

perspective / 透視法

約於600年前發展出來的一種作畫方法，在平面的畫布上，畫出立體的空間感。規則之一是物件較遠時，看起來較小。規則之二是如火車鐵軌的兩條平行線，會逐漸靠近而交會於地平線上。同時有所謂的「空氣透視法」(aerial perspective)，一種因距離而造成的效果，讓色彩看似消退而轉為藍色。

Photomontage / 集錦照相

將不同的照片區塊組合成一張新照片的技法。

Photorealism / 集錦照相

一種極度精細，幾乎像照片一般的畫作，如克羅斯的畫作。

pieta / 聖殤

義大利文「憐憫」(pity)之意。在藝術上，指的是聖母瑪麗亞抱著兒子耶穌屍體的繪畫或雕像。

Pigments / 顏料

粉末物質，被用來製造繪畫色彩。過去從泥土到珍貴礦石中磨碎而成，在十九世紀，加入了明亮的化學顏料。

plein air / 外光派畫法

法文「戶外」(open air)之意。有時候是用來指印象派藝術家於戶外寫生的技法。同時也用來描述其試圖創造的效果。

Pointillism / 點描法

畫家不在畫盤上調色，直接使用純色的小點來作畫的技法，以創造更明亮、更具生命力的效果。從遠處看，這些點會融和在一起。這是秀拉於1880至1890年代間於法國發展出來的技法，也被稱為「分割法」(Divisionism)。

Pop art / 普普藝術

1950至1960年代晚期發展出來的藝術運動。由大眾流行文化中挑選影像做為創作元素，用來讚揚及批評戰時簡樸實生活之後，所帶來的大眾文化和消費主義榮景。代表人物為倫敦的漢彌爾頓及其他藝術家；美國成員則包括李奇登斯坦和安迪‧沃荷。

pop culture / 大眾文化

「popular culture」的簡稱，包含電視節目、電影、雜誌、廣告和以大眾為訴求的其他產品等。通常相對於精緻文化。

portrait format / 肖像畫形式

長度大於寬度的長方形。

Portraits / 肖像畫

真人的畫像，試圖捕捉如真人般的神似度。

Post-Impressionism / 後印象派

1880至1890年代間，緊追在印象派之後所發展出的多元風格。包括塞尚、高更及梵谷的作品。

postmodern / 後現代

在現代之後的時期，指二十世紀中到二十世紀末。

Postmodernism / 後現代主義

1970年代出現的名詞，指現代主義之後在藝術與文化上的風潮。後現代主義否定精緻文化與低俗文化間的分野，也不認同普遍真實的觀念。相反地，它擁抱差異性與嬉戲玩樂。杜象的現成物以及安迪‧沃荷的普普圖騰是兩個代表性的例子。

primary colours / 原色

紅、黃及藍色。其他顏色由這三種顏色混合而得。

prime / 開始

為作畫準備畫布。

primitive art / 原始藝術

指人類早期或是尚未工業化社會所產生的藝術。

primitivism / 原始主義

受到早期歷史、非西方文化與兒童藝術啟發的藝術

風潮。包括高更及科希那的藝術作品。

print / 版畫
從其他物件轉印出來的畫作，如雕刻過的木頭，或是沾有油墨的油布。通常用來複製畫作。使用的技法包括：蝕刻、石印、木刻及網印等。

readymades / 現成物
杜象取的名稱，指藝術家選用普通的工業製品來作為創作的媒材。

Realism / 寫實主義
通常是指作品「栩栩如生」的寫實風格之意。更精確是指發生於十九世紀，關注於平凡日常生活的藝術文學運動。

representational art / 再現藝術
請參見「具象藝術」(figurative art)。

Secession / 分離主義
由一群奧地利及德國的前衛藝術家所取的名稱，他們要從傳統藝術學院中脫離或是「退出」。

secondary colours / 等和色
橙色、綠色和紫色。當你將兩種原色混合時，就會得到這些顏色。

silkscreen print / 網印
版畫的一種。在紙上或織品上，透過鏤空文字或花紋的模板，並用絲板來幫助均勻地分散油墨。模板製作以攝影來製作。最常被安迪·沃荷所採用。

Soviet Socialist Realism / 蘇聯社會寫實主義
一種寫實但通俗的藝術風格，俄國共產黨為政治宣傳目所發展出來的藝術風格。

Stijl, De / 風格派
荷蘭文「風格」(The Style)之意。二十世紀初的一項藝術運動，希望在藝術、建築及設計上推動彩色抽象幾何風格。代表人物：都斯伯格及蒙德里安。

still life / 靜物
一種以靜態物件為主題的繪畫類型，例如花朵、食物和餐盤等。同時也指物件的置放安排。英文的複數寫法為「still lifes」(不是「lives」)。

Suprematism / 絕對主義
二十世紀初，由馬勒維奇根據抽象幾何形狀所發展出的藝術風格。在作品「動力的絕對主義」中，馬勒維奇運用複雜的構圖來傳達一種活力與動感。

Surrealism / 超現實主義
1920至1940年代間，受到達達主義及心理學大師佛洛伊德的理論啟迪，在巴黎發展的一項藝術運動。超現實主義藝術家中，如達利常運用怪異且夢境般的想像力，來發掘我們的潛意識心理，。

Synthetic Cubism / 綜合立體派
立體派的一支，1912至1914年間，由畢卡索與布拉克所開創。用抽象的元素去「綜合」或是建構圖像，或是利用像報紙之類的現成材料。

tableau-piège / 畫面陷阱
譯為「畫面陷阱」(picture-trap)，指一些物件被「捕捉」到，用在3D的立體作品中。對觀者來說，這同時也是一個「陷阱」，因為看起來像是畫作，其實卻是用真實物件。

trompe l'oeil / 欺眼畫風
一種高度寫實的作畫方法，試圖欺騙觀眾，讓他們誤以為自己正在觀看一個真實的物件，而非一個畫出來的圖像。這個名稱的法文原意是「跟眼睛玩把戲」(tricking the eye)。

vanitas / 空幻
一幅靜物畫，提醒觀者塵世成就的徒勞無功，鼓勵精神上的思維。提醒成功只是一時，我們都將面臨死亡。此名稱為拉丁文「空幻」或「徒勞」之意。

Vorticism / 渦紋主義
以倫敦為基地的一項前衛藝術運動。受到立體派及未來主義的啟發，嘗試推動激進的改變。約始於1910年，因面臨嚴酷無情的第一次世界大戰而無以為繼。

Woodcuts / 木刻
版畫的一種。將圖像刻入木板上，留下突起的線條，塗上油墨(不像雕刻將油墨充滿凹洞中)。然後，將這木板壓印在紙張上完成作品。

YBAs / 年輕英國藝術家
年輕英國藝術家(young British artists)的縮寫。年輕藝術家參與近來的英國藝術運動，成員包括赫斯特、盧卡絲及艾敏等。

圖片來源
Acknowledgements

Page 1 Detail from A Bigger Splash (1967) by David Hockney, see credit for pages 107-109. **Pages 2-3** Detail from Dynamic Suprematism (1915-16) by Kasimir Malevich, see credit for page 57. **Pages 9-11** *Guitar on a Table* (1916) by Juan Gris © Christie's Images/CORBIS; *The Physical Impossibility of Death in the Mind of Someone Living* (1991) by Damien Hirst © Damien Hirst; *Vanitas* (1600s) by Unknown Artist, The Art Archive/ Exhibition Asnieres/ Seine 1991/ Dagli Orti (A). **Pages 13-15** *The Snail* (1953) by Henri Matisse, The Art Archive/ Tate Gallery London/ Eileen Tweedy © Succession H. Matisse/ DACS 2004; *Untitled* (1985) by Donald Judd, Stedelijk Museum Amsterdam, art © Judd Foundation, licensed by VAGA, New York/ DACS, London 2004; *Girl with a Kitten* (1947) by Lucian Freud © Lucian Freud, British Council, London, U.K./ Bridgeman Art Library; *Maman* (1999) by Louise Bourgeois © Louise Bourgeois/ © FMGB Guggenheim Bilbao Museoa, 2004, photograph by Erika Barahona-Ede, all rights reserved, total or partial reproduction is prohibited. **Page 16-17** Detail from *Street with Prostitutes* (1914-25) by Ernst Kirchner, see credit for pages 36. **Pages 19-21** *The Swing* (1876) by Pierre-Auguste Renoir © Edémedia/ CORBIS; *Impression: Sunrise* (1872) by Claude Monet © Archivo Iconografico/ CORBIS; *The Boulevard Montmartre at Night* (1897) by Camille Pissarro © The National Gallery Collection, by kind permission of The Trustees of The National Gallery/ CORBIS; *Women on the Terrace of a Café* (1877) by Edgar Degas © Archivo Iconografico/ CORBIS.

Pages 23-25 *A Sunday on La Grande Jatte* (1884-86) By Georges Seurat © Bettmann/ CORBIS; *Sunflowers* (1888) by Vincent van Gogh © The National Gallery Collection, by kind permission of The Trustees of The National Gallery/ CORBIS; *She is Called Vairaumati* (1892) by Paul Gauguin © Alexander Burkatowski/ CORBIS. **Pages 27-29** *The Starry Night* (1889) by Vincent van Gogh, digital image © 2004, The Museum of Modern Art, New York (acquired through the Lillie P. Bliss Bequest, 472.19)/ Scala, Florence; *Self Portrait* (1889) by Vincent van Gogh © Archivo Iconografico/ CORBIS. **Pages 31-33** *The Talisman* (1888) by Paul Sérusier © Archivo Iconografico/ CORBIS; *Henri Matisse* (1905) by André Derain © Explorer, Paris/ Powerstock © ADAGP, Paris and DACS, London 2004; *Open Window, Collioure* (1905) by Henri Matisse © Powerstock © Succession H. Matisse/ DACS 2004. **Pages 34-37** *The Scream* (1895) by Edvard Munch, photograph by J. Lathion © Nasjonalgalleriet Oslo © Munch Museum/ Munch-Ellingsen Group, BONO, Oslo, DACS, London 2004; *Reclining Woman with Green Stockings* (1917) by Egon Schiele © Burstein Collection/ CORBIS; *Street with Prostitutes* (1914-25) by Ernst Kirchner © Scala, Florence © (for works by E. L. Kirchner) by Ingeborg & Dr. Wolfgang Henze-Ketterer, Wichtrach/ Bern; *Stables* (1913) by Franz Marc © Burstein Collection/ CORBIS. **Pages 38-41** *Still Life with Basket* (1888-90) by Paul Cézanne © Archivo Iconografico/ CORBIS; *Fruit* (1820) by James Peale © The Corcoran Gallery of Art/ CORBIS; *Clarinet*

and Bottle of Rum on a Mantelpiece (1911) by Georges Braque © Tate, London 2004 © ADAGP, Paris and DACS, London 2004; Still Life with Chair Caning (1912) by Pablo Picasso © Scala, Florence © Succession Picasso/ DACS 2004. **Pages 43-45** Les Demoiselles d'Avignon (1907) by Pablo Picasso, digital image © 2004, The Museum of Modern Art, New York (acquired through the Lillie P. Bliss Bequest, 333.1939)/ Scala, Florence © Succession Picasso/ DACS 2004; photograph of African masks, Werner Forman Archive/ private collection, New York; photograph of Picasso at work © Bettmann/ CORBIS.
Pages 46-49 Champs de mars, la tour rouge (The Red Tower) (1911-12) by Robert Delaunay © L & M SERVICES B. V. Amsterdam 20040207; The Crowd (1914-15) by Percy Wyndham Lewis © Tate, London 2004 © Wyndham Lewis and the Estate of Mrs. G. A. Wyndham Lewis by kind permission of The Wyndham Lewis Memorial Trust (a registered charity); Radiator Building—Night, New York (1927) by Georgia O'Keeffe, FISK UNIVERSITY GALLERIES, NASHVILLE, TENNESSEE © ARS, NY and DACS, London 2004; photograph of New York skyline © Bettmann/ CORBIS. **Pages 51-53** Unique Forms of Continuity in Space (1913) by Umberto Boccioni © Scala, Florence; Abstract Speed + Sound (1913-14) by Giacomo Ballà, photograph by Myles Aronowitz © The Solomon R. Guggenheim Foundation, New York, Paggy Guggenheim Collection, Venice 1976 (FN 76.2553 PG 31) © DACS 2004; Bird in Space (1923) by Constantin Brancusi © Philadelphia Museum of Art/ CORBIS © ADAGP, Paris and DACS, London 2004. **Pages 55-57** Improvisation No. 26 (Rowing) (1912) by Vassily Kandinsky, Stadtische Galerie im Lenbachhaus, Munich, Germany/ Bridgeman Art Library © ADAGP, Paris and DACS, London 2004; Untitled (1910) by Lyubov Popova © Christie's Images/ CORBIS; Dynamic Suprematism (1915-16) by Kasimir Malevich, Novosti (London).

Page 58-59 Detail from Travoys Arriving with Wounded at a Dressing Station at Smol, Macedonia 1916 (1919) by Stanley Spencer, see credit for pages 65. **Pages 61-63** Merry-Go-Round (1916) by Mark Gertler © Tate, London 2004, by kind permission of Luke Gertler; Disasters of War: The Same (1812-13) by Francisco de Goya © Archivo Iconografico/ CORBIS; The War: Assault under Gas (1924) by Otto Dix, p0hotograph: akg-images © DACS 2004. **Pages 65-67** Travoys Arriving with Wounded at a Dressing Station at Smol, Macedonia 1916 (1919) by Stanley Spencer, The Imperial War Museum, London. **Pages 69-71** Fountain (1964, replica of 1917 original) by Marcel Duchamp © Burstein Collection/ CORBIS © Succession Marcel Duchamp/ ADAGP, Paris and DACS, London 2004; Merz picture 32A—Cherry Picture (1921) by Kurt Schwitters, digital image © 2004, The Museum of Modern Art, New York (Mr. and Mrs. A. Atwater Kent, Jr. Fund, 271954)/ Scala, Florence © DACS 2004; Who knows where upstairs and downstairs are? (1964) by Daniel Spoerri, Hamburg Kunsthalle, Hamburg, Germany/ Bridgeman Art Library © DACS 2004. **Pages 73-75** The Future of Statues (1937) by René Magritte, Christie's Images, London, U.K./ Bridgeman Art Library © ADAGP, Paris and DACS, London 2004; The Persistence of Memory (1931) by Salvador Dali, digital image © 2004, The Museum of Modern Art, New York (given anonymously, 162.1934)/ Scala, Florence © Salvador Dali; Gala-Salvador Dali Foundation, DACS, London 2004. **Pages 77-79** Oval Hanging Construction Number 12 (1920) by Alexander Rodchenko, digital image © 2004, The Museum of Modern Art, New York (acquisition made possible through the efforts of George and Zinaida Costakis, and through the Nate B. and Frances Spingold. Matthew H. and Erna Futter, and Enid A. Haupt Funds, 1986)/ Scala, Florence © DACS 2004; Colour Scheme for the Café, d'

Aubette, Strasbourg—colour scheme (preceding final version) for floor and long walls of ballroom (1927) by Theo van Doesburg, digital image © 2004, The Museum of Modern Art, New York (gift of Lily Auchincloss, Celeste Bartos and Marshall Cogan, 391.1982)/ Scala, Florence; photograph of the Bauhaus Dessau building; Dennis Gilbert/ arcaid co.uk. **Pages 81-83** Family Portrait (c.1939) by Wolf Wilrich, Mary Evans Picture Library/ Weimar Archive; Adolf, the Superman. Swallows Gold and Spouts Junk (1932) by John Heartfield, photograph. akg-images © The Heartfield Community of Heirs/ VG Bild-Kunst, Bonn and DACS, London 2004; White Crucifixion (1938) by Marc Chagall, Art institute of Chicago, IL, SA/ Bridgeman Art Library © ADAGP, Paris and DACS, London 2004. **Pages 85-87** Man Pointing (1947) by Alberto Giacometti, digital image © 2004, The Museum of Modern Art, New York (gift of Mrs. John D. Rockefeller 3rd, 678.1954)/ Scala, Florence © ADAGP, Paris and DACS, London 2004; Three Studies for Figures at the Base of a Crucifixion (c. 1994) by Francis Bacon © Tate, London 2004; Nameless Library (2000) by Rachel Whiteread courtesy Rachel Whiteread and Gagosian Gallery. **Pages 88-89** Detail from Mother and Child: Block Seat (1983-84) by Henry Moore, photograph by Michel Muller, reproduced by permission of The Henry Moore Foundation. **Pages 91-93** Number I (1948) by Jackson Pollock, digital image © 2004, The Museum of Modern Art, New York (purchase, 77.1950)/ Scala, Florence © ARS, NY and DACS, London 2004; Number 8 (1952) by Mark Rothko © Christie's Images/ CORBIS © 1998 Kate Rothko Prizel & Christopher Rothko/ KACS 2004; Ursula's One and Two Picture 1/3 (1964) by Dan Flavin, The Solomon R. Guggenheim Museum, New York, Panza Collection, gift 1992, on permanent loan to Fondo per l'Ambiente Italiano, photograph by Rafael Lobato © SRGF, NY (FN 92.4115 DF 6) © ARS,

NY and DACS, London 2004. **Pages 95-97** Mother and Child: Block Seat (1983-84) by Henry Moore, phorograph by Hui-Wan, reproduced by permission of The Henry Moore Foundation; Wave (1943-44) by Barbara Hepworth, Scottish National Gallery of Modern Art/ © Bowness, Hepworth Estate; Turning the World Inside Out (1995) by Anish Kapoor © Anish Kapoor, photograph by John Riddy, London, courtesy Lisson Gallery, London. **Pages 99-101** Nighthawks (1942) by Edward Hopper © Francis G. Mayer/ CORBIS; Homage to New York (1960) by Jean Tinguely, digital image © 2004, The Museum of Modern Art, New York (gift of the artist, 227.1968)/ Scala, Florence © ADAGP, Paris and DACS, London 2004; Gas Truck (1985) by Jean-Michel Basquiat; private collection, James Goodman Gallery, New York/ Bridgeman Art Library © ADAGP, Paris and DACS, London 2004. **Pages 103-105** Whaam! (1963) by Roy Lichtenstein, The Art Archive/ Tate, Gallery, London/ Eileen Tweedy © The Estate of Roy Lichtenstein/ DACS 2004; Just What is it That Makes Today's Home So Different, So Appealing? (1956) by Richard Hamilton, photograph: akg-images © Richard Hamilton 2004, all rights reserved, DACS; Rabbit (1986) by Jeff Koons © Jeff Koons. **Pages 107-109** A Bigger Splash (1967) by David Hockney, acrylic on canvas, 96 X 96in. © David Hockney. **Pages 111-113** Elivs I © II (1964) by Andy Warhol © Art Resource/ Scala © The Andy Warhol Foundation for the Visual Arts, Inc./ ARS, NY and DACS, London 2004; Sgt Pepper's Lonely Hearts Club Band (1967) by Peter Blake © Apple Corps Ltd/ Peter Blake 2004 All Rights Reserved, DACS; Afordizzia (1996) by Chris Ofili, COURTESY CHRIS OFILI — AFROCO AND VICTORIA MIRO GALLERY. **Pages 114-115** Detail from Departing Angel from Five Angels for the Millennium (2001) by Bill Viola, see credit for pages 130. **Pages 117-119** One and Three Chairs (1965) by Joseph Kosuth © Joseph

Kosuth, Sean Kelly Gallery, New York/ The Museum of Modern Art, New York (Larry Aldrich Foundation Fund, 393.1970 a-c); *1/4 Mile or 2 Furlong Piece* (1981-present) by Robert Rauschenberg, photograph by Nicholas Whitman www. nwphoto. com © Robert Rauschenberg/ VAGA, New York/ DACS, London 2004; *Cell* (Hands and Mirror) (1995) by Louise Bourgeois © Louise Bourgeois, Collection Barbara Le, courtesy Cheim & Read, New York, photograph by Peter Bellamy. **Pages 121-123** *Cold Dark Matter: An Exploded View* (1991) by Cornelia Parker, courtesy the artist and Frith Street Gallery, London © Tate, London 2004; *Breathless* (2001) by Cornelia Parker, courtesy the artist and Frith, Street Gallery, London. **Pages 125-127** *Mud Hand Circles* (1989) by Richard Long, courtesy of the artist, photograph by kind permission of the Master and Fellows, Jesus College, Cambridge; *The icicle Star*, Scaurwater, Dumfriesshire; 12th January 1987 by Andy Goldsworthy © Andy Goldsworthy; Wrapped Reichstag, Berlin (1971-95) by Christo and Jeanne-Claude © Christo, photograph by Wolfgang Volz. **Pages 128-131** *Pieta* (2001) by Sam Taylor-Wood © the artist, courtesy Jay Jopling/ White Cube (London); *Angel* (1997) by Ron Mueck © Ron Mueck, courtesy Anthony d'Offay Ltd; *Ecce Homo* (1999) by Mark Wallinger © the artist, courtesy Anthony Reynolds, Gallery; *Departing Angel from Five Angels for the Millennium* (2001) by Bill Viola, by kind permission of Bill Viola, photograph by Kira Perov. **Pages 133-135** *Dancing Ostriches from Walt Disney's Fantasia* (1995) by Paula Rego © Paula Rego, courtesy Marlborough Fine Art (London) Ltd; *Untitled* (Your Gaze Hits the Side of My Face) (1981) by Barbara Kruger © Barbara Kruger, COURTESY: MARY BOONE GALLERY, NEW YORK; Odalisque (1814) by Jean-Auguste-Dominique Ingres, The Art Archive/ Musée du Louvre, Paris/ Dagli Orti'; *Do women have to be naked*

to get into the Met Museum? (1989) by the Guerilla Girls, courtesy www. guerrillagirls.com. **Pages 137-139** *Untitled Film Still #48* (1979) by Cindy Sherman, courtesy the artist and Metro Pictures; *Happy* (1980) by Gilbert and George © the artists © Tate, London 2004; My Mother, Los Angeles, Dec. 1982 (1982) by David Hockney © David Hockney, photographic collage, edition 20. **Pages 141-143** *Self* (1991) by Marc Quinn © the artist, courtesy Jay Jopling/ White Cube (London); *Self Portrait* (1997) by Chuck Close, photograph by Ellen Page Wilson, courtesy Pace Wildenstein, New York © Chuck Close, The Museum of Modern Art, New York (gift of Agnes Gund, Jo Carole and Ronald S. Lauder, Donald Bryant, Jr., Leon Black, Michael and Judy Ovitz, Anna Marie and Robert F. Shapiro, Leila and Melville Straus, Doris and Donald Fisher, and purchase); *Corps étranger* (1994) by Mona Hatoum © Mona Hatoum, collection Centre Pompidou, Paris, photograph by Philippe Migeat. **Pages 145-147** photograph of the auction in 2004.of the Pablo Picasso work *Boy with a Pipe* (1905) © CHIP East/ Reuters/ CORBIS © Succession Picasso/ DACS 2004; *Bunny* (1997) by Sarah Lucas © Sarah Lucas, courtesy Saatchi Gallery, London; photograph of Grayson Perry at the Turner Prize award ceremony (2003), wireimage.com.

The Usborne Introduction to Modern Art by Rosie Dickins
Consulatna: Tim Marlow
Edited by Jane Chisholm
Designed by Vici Leyhane and Catherine-Anne Mackinnon
Cartoons by Uwe Mayer
Sample paintwork by Antonia Miller
Thanks to Rachel Firth, Abigail Wheatley and Minna Lacey for additional research, and to Alice
Pearcey, Rebecca Gilpin and Leonie Pratt for editorial assistance.
First published in 2004 by Usborne Publishing Ltd, 83-85 Saffron Hill, London FC1N 8RT.
Copyright © 2001 Usborne Publishing Ltd.
Chinese translation rights arranged through Bardon-Chinese Media Agency.
Complex Chinese translation copyright © 2006 by Trio Publications, a division of Cite Publishing Lt
ALL RIGHTS RESERVED

..

現代藝術，怎麼一回事
教你看懂及鑑賞現代藝術的30種方法

作者	蘿斯·狄更斯 (Rosie Dickins)
譯者	朱惠芬
美術設計	吉松薛爾
企劃執編	葛雅茜
校對	林秋芬
總編輯	何維民

發行人　涂玉雲
出版　三言社
　　　台北市信義路二段213號11樓
　　　電話：(02)2356-0933　傳真：(02)2356-0914
發行　英屬蓋曼群島商家庭傳媒股份有限公司城邦分公司
　　　台北市民生東路二段141號2樓
　　　書虫客服服務專線：(02)2500-7718；2500-7719
　　　24小時傳真專線：(02)2500-1990；2500-1991
　　　服務時間：週一至週五09：30~12：00；13：30~17：00
　　　劃撥帳號：19863813；戶名：書虫股份有限公司
　　　讀者服務信箱：service@readingclub.com.tw
　　　城邦網址：http://www.cite.com.tw
　　　臉譜推理星空網址：http://www.faces.com.tw
香港發行所　城邦(香港)出版集團 / 香港灣仔軒尼詩道235號3樓
　　　電話：852-25086231　852-25086217　傳真：852-25789337
　　　電子信箱：hkcite@biznetvigator.com
馬新發行所　城邦(馬新)出版集團 / Cite(M)Sdn.Bhd.(458372U)
　　　11, Jalan 30D/146, Desa Tasik, Sungai Besi
　　　57000 Kuala Lumpur, Malaysia
　　　電話：603-90563833　傳真：603-90562833
電子信箱　citecite@streamyx.com
初版一刷　2006年12月19日

版權所有·翻印必究 (Printed in Taiwan)
ISBN 978-986-7581-46-4
推廣價：299元

國家圖書館出版品預行編目資料

現代藝術，怎麼一回事？/ 蘿斯·狄更斯
(Rosie Dickins) 著；朱惠芬 譯. — 初版.
— 臺北市：三言社出版：家庭傳媒城邦分
公司發行，2006〔民95〕
168面；17×23公分
譯自：The Usborne Introduction to Modern
　　　Art
ISBN 978-986-7581-46-4(平裝)
1. 現代藝術 2. 藝術 — 歷史 — 現代(1900-)

909.408　　　　　　　　　95019769